台灣流行歌
日治時代誌

林良哲/著

林清月

愛愛　王福　王文龍

陳達儒

李臨秋　林是（氏）好

櫪馬

蘇桐　廖漢臣

陳君玉　古賀政男　月娥

青春美　鄧雨賢

周添旺

純純　姚讚福　林清月

月中娥

德音　蔡培火

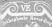

作者簡介

林良哲

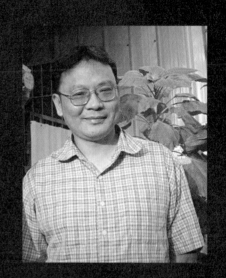

　　1968 年出生於台中市，1991 年開始創作台語流行歌曲，陸續發表〈無花果〉、〈玫瑰〉、〈鵝媽媽要出嫁〉等曲，之後又與陳明章、朱約信等人合作，迄今仍從事台語流行歌曲創作，已創作歌詞、歌曲超過百首。

　　1995 年進入《自由時報》擔任記者工作，並開始搜集及研究台中市的地方歷史，先後出版《台中酒廠專輯》、《台中公園百年風華》、《手術刀與照相機的故事》、《台中電影傳奇》、《何春木回憶錄》等書籍，都是和台中市歷史相關，2004 年考入國立中興大學台灣文學研究所，2008 年以《日治時期台語流行歌詞之研究》為碩士論文題目，並取得學位，目前為自由時報彰化新聞小組特派員。

序一　走進台灣流行歌的百花園

向陽

國立台北教育大學台灣文化研究所
教授兼圖書館館長

　　這是一本深深吸引人閱讀的書，也是研究台灣大眾文化必備的佳構。這本書的主題是日治時期台灣流行歌的「故事」，實際上包羅了台灣大眾文化的形成、庶民生活的再現，以及台灣大眾文學的現代性議題，資料豐富、圖文並茂，清楚刻繪了日治時期以來台灣常民社會的圖像，是了解台灣流行歌脈絡、台灣大眾文化肌理的好書。

　　這本書的作者林良哲，現職是記者，但同時也是作家、台灣流行歌史料收藏者和研究者。記者的身分，使他擁有敏銳的新聞鼻，能夠探勘社會現象、了解社會基層和庶民的心聲；作家的身分，讓他擁有一枝彩筆，善於敘事與報導，並能生動地勾勒他所聞見的人物、事件與資料；研究者的身分，讓他擁有論述的理論基礎和處理文獻、資料的能力。三者加總，因而成就了本書的易讀、可讀與耐讀。

　　林良哲是我在中興大學台灣文學研究所任教期間指導的研究生，他的碩士論文就是《日治時期台語流行歌詞之研究》，我還記得他在碩士論文口試時，除了準備了 PPT 進行口頭報告，還搬來一台骨董留聲機，

直接播放他所珍藏的台語流行歌黑膠唱片，讓口試委員深刻了解他的收藏之豐、文獻掌握之富和研究之勤。這場口試證明了他在日治時期台灣流行歌研究的實力，最後當然以高分通過。這本書的撰寫與出版，可說是他碩士後研究的廣延與深植。

良哲在研究所三年期間，治學認真，其實早在他報考研究所之際，就已確立了研究方向。我知道他從退伍後就開始了日治時期台語流行歌的蒐集，他從發現第一張原版蟲膠唱片開始，萌發興趣，經過近二十年的蒐集，累有上千張日治時期出版的原版唱片，流行歌之外，廣及歌仔戲、布袋戲、車鼓戲、南管、北管，乃至客家採茶歌、笑科、勸世歌……，凡有發現，就加以收藏。這是何等狂熱的收藏癖啊。這麼豐富的收藏，奠定了他的研究基礎，他進而追蹤唱片之後的故事，從文獻中印證幾乎快被遺忘的記憶與歷史。這本書的完成，及其高度的可讀性，深度的可信性，就是如斯累積出來的。

本書的可讀性，在於良哲雖以碩士階段的研究為基礎，但不出以論文寫作的刻板方式，而是以流暢的、圖文並茂的散文，寫出日治時期台灣流行歌的發展，故事極多，逐一串連，讀來特別動人。在結構部分，從第一章〈大稻埕街頭〉的一樁新聞事件切入，接著第二章〈留聲機時代〉帶出留聲機的發明以及台灣流

行歌的產生；到三、四章敘述日本流行歌發展盛況，
以及殖民地台灣的流行歌（日語與台語）；五、六章
講述台灣流行歌在日本、中國及歐美影響下的流變；
到最後一章介紹二次大戰影響下的「愛國」流行歌。
一路敘述，引領讀者重返日治時期的台灣現場，從而
得以全盤了解台灣流行歌的過去。

　　本書另一個難能可貴之處是台灣流行歌珍貴史料的
重現。良哲不藏私，在每個故事的敘述中，他除了引
用當時的報章雜誌資料，更將自己珍藏的原始唱片、
歌單、唱片總目錄以及歌手「愛愛」（本名周簡月娥）
等人的訪談，傾囊而出；還有多達二百餘張出土照片，
以及他製作、考證的日治時期各家唱片公司發行目錄
等，都能帶領讀者、研究者走進台灣流行歌的百花園，
獲得更廣闊的視野、更豐富的知識、更溫暖的回憶。

　　很高興良哲獲得碩士學位後，不忘初衷，持續進行
台灣流行歌的研究。這本《台灣流行歌日治時代誌》
的出版，不僅是良哲二十年孜孜矻矻於台灣流行歌資
料蒐集、整理、分析的研究成果，也為台灣大眾文化、
台灣文學及流行音樂的研究，奠定了紮實、穩固的基
礎，極具參考價值。二十春秋耕耘，如今花果燦放，
相信良哲仍將持續以進，為台灣流行歌的發展史拚出
一張完整的興圖！

序 ● 從創作、研究到出版

陳明章

音樂創作人

　　一九八〇年代，我進入台灣的流行樂壇，從事音樂創作。其間經歷了校園民歌、台語歌曲新浪潮、社會政治運動、學生運動等，迄今仍堅守崗位，執著於音樂的創作，熱誠絲毫未減當年。

　　良哲是我在一九九〇年「野百合」學生運動中所認識的朋友，多年來看著他從大學畢業並投入台語歌詞創作，還遠赴宜蘭從事傳統戲劇的田野調查，展現出對於台灣本土的熱愛；之後，他到《自由時報》任職，擔任記者工作多年。

　　但這些年來，我和良哲合作，出版了多張音樂專輯，而在出版與發行之餘，他卻到處蒐集台灣早期的流行歌唱片，尤其是日治時期唱盤，加以整理、分類，甚至還進入學術領域，以研究日治時期的台語流行歌為主題，攻讀碩士學位。

　　當今台灣，流行音樂與學術界是二個截然不同的領域，而良哲能橫跨這二個領域，從流行歌的詞曲創作到實體研究，進而出版專書，實非僥倖能至此，而是累積二十餘年的青春歲月，用盡心思來構思，才能有所成果。

　　這是良哲多年來的辛苦成果，不但為台灣流行音樂奠定研究基礎，也是一本流行音樂的參考書籍，對於台灣音樂有興趣的朋友，應可認同。在此，我願以老友的身分，向大家推薦本書。

序三 ● 認識你真好

姚香山

作曲家姚讚福之子

　　先父出生於一九〇九年，因信仰基督教之故，從小即接觸西方音樂，之後又就讀於台北神學校（現今台灣神學院），除了接受神學教育外，音樂課程也是重點之一，學習了風琴、鋼琴等樂器，進而啟發了他在音樂創作上的契機。一九三三年，先父放棄了傳道師的傳教工作，從台東池上回到台北，進而投入台灣流行歌曲創作，寫下了〈心酸酸〉、〈悲戀的酒杯〉（華語歌曲〈苦酒滿杯〉原曲）、〈我的青春〉、〈送君曲〉、〈姐妹愛〉、〈黃昏城〉等歌曲，受到流行歌壇的肯定。

　　但在戰後，因家中幼兒陸續出生，在食指浩繁下家計困難，先父仍不放棄創作，除了在廣播電台任職外，並為亞洲唱片及五虎唱片製作流行歌，陸續發表〈日落西山〉、〈青春嘆〉等歌曲，獲得歌壇歡迎，但因身體虛弱，不幸於一九六七年過世。

先父在世之時，先母對其辭去傳教工作而投入流行
歌創作，已頗有怨言，而在其過世之後，更絕口不提
流行歌曲一事，並將先父之作品束之高閣，而身為子
女者，只能體恤慈心，不敢稍有違逆，也不敢與先父
在音樂界的友人連絡。

直到先母過世，我在偶然的機會認識了本書的作
者林良哲先生，才得知先父在台語流行歌之貢獻。透
過林先生的介紹，我也加入著作權協會，開始整理先
父的作品，並得知先父一生（一九〇九～一九六七）
從事流行歌創作，在台語歌壇與知名作曲家鄧雨賢齊
名，是一位創作豐富的作曲家。

此次，林先生出版相關書籍來介紹台灣的流行歌歷
史，我雖不是學者專家，但身為台語流行歌曲創作者
的後代，希望先父的故事，能透過此書廣為人知，特
以片言隻字為序，感謝林先生對先父的推崇介紹，也
套句歌詞說：「認識你真好！」

自序 說故事的人

林良哲

　　從小，我就喜歡聽故事。中午時分，每當戲班在廟前搭起舞台，總喜歡鑽到台下，透過木板間的細縫，偷偷地看著演員們化妝，台上演出的劇目正是三伯與英台的生離死別；傍晚，和同伴們打完棒球，夢想著剛剛贏得的世界盃少棒賽冠軍，邊跑邊跳著回家，轉開電視開關，看卡通影片裡的無敵鐵金鋼戰勝壞蛋機械人；夜晚，最喜愛躺臥在剛收割完的稻田裡，看著月亮、星星與銀河，聽著牛郎織女的故事，稻草的香氣輕輕飄來，那種回憶足以讓人永生難忘。

　　這是一個沒有補習、沒有課後輔導的童年，教科書都是國立編譯館編纂，上學最怕的人永遠是老師，數學考試少一分要打手心一下，還用泥土搓著手掌，減少藤條抽打時的痛楚，在學校也不能說方言，只要被風紀股長聽見還要罰一塊錢，而當時的「枝仔冰」一支才一塊。

　　不知道自己是怎樣長大，只記得各式各樣的小說滿足了空虛的心靈，從三國演義到三劍客，從紅樓夢到紅字，又從金閣寺到金銀島，讓自己的思想馳騁於五顏六色的想像空間裡，在雲霧中忘卻塵世喧擾，而這些引人入勝的故事，伴隨著時間而成長，尤其那個沉悶的年代，空氣中難能嗅出叛逆的氣息，小說中的故事撫平年輕的心靈，直到我大學畢業、入伍當兵。

　　退伍之後，我和大多數人一樣開始找工作，但在開始要為生活煩憂時，卻有一件事深深吸引我的目光，那即是日治時期的台灣唱片。從發現第一張原版蟲膠唱片開始，十多年來，我收集了上千張日治時期在台灣出版的唱片，除了歌仔戲、北管、南管及流行歌外，更有客家採茶、笑科、勸世歌、車鼓戲，甚至還有布袋戲唱片。

　　面對如此龐大的資料，我開始尋找隱藏在唱片之後的故事，尤其是有關日治時期台語流行歌的故事，之後卻發現，我似乎像在拼圖一樣，只能找到其中幾塊，無法拼出全貌，但是唱片中的音樂及資料，卻保留了這些拼圖中所遺失的片段，而圖書館中豐富的文獻，更可填補遺忘的歷史，在串連與拼湊之下，逐漸現出拼圖的原貌。

　　除了尋覓之外，必須感謝前人的努力及研究，讓這個故事得以完整。平澤平七、勝山文吾、陳君玉、廖漢臣、呂訴上、蔡德音、周添旺、周簡寶娥（愛愛）等唱片界及藝文界人士，留下許多寶貴的回憶，而林二、莊永明、黃春明、鄭恆隆、郭麗娟等研究者，也為台語流行歌開創新的研究方向。近年來努力找尋台語流行歌曲唱片的同好，例如林本博、林太崴、徐登芳、潘啟明、吳德作等收藏家的協助；鄧雨賢先生長孫鄧泰超、李臨秋先生之子李修鑑以及姚讚福兒子之子姚香山的鼓勵，以及內人黃淑蘭對本書之編排及督促，才能讓筆者順利完成校稿，學長廖仁平先生的校對，讓本書更加完美。最後，還要感謝我的好友楊川明，十多年來一直協助我尋找唱片，才能有足夠的資料及把握寫下這個故事。

　　現在，眼前的那片迷霧已逐漸揭開，讓我們回到過去，一起來聆聽這個故事，這個屬於台灣流行歌的故事吧！

閱讀之前

愛迪生所設計之留聲機。

　　本書是針對日治時期台灣所發行的唱片為主軸展開論述，其重點放在台語流行歌上。所謂的台語流行歌，是指以台灣的「河洛語」（閩南語）為基礎語言產生的流行歌曲，而此一語言經過長期的歷史演變，日治時期與外來的日語接觸而產生新詞彙，和閩南地區的「河洛語」在音調及詞彙上已有所差異。筆者必須事先聲明，本書所謂的「台語流行歌」在定義上乃是依據當時一般人所認定為準，並不涉及學術上的嚴格定義及爭論。

　　至於本書的寫作方式，不以嚴肅的學術論文格式為依歸，希望提供一個簡單、有趣的內容，間雜輔助性的註解介紹以及相關的照片、文獻資料，以協助讀者能順利了解文章中所提及的時代及人物背景。但在閱讀之前，讀者必須先對本書所寫作的時代背景有所了解，尤其台灣是在日治時期引進的留聲機及唱片文化，經過時代的變遷及科技的演進，此時代的留聲機及唱片已經被其他科技物品所取代，成為了古董收藏品，現今大多數人並不了解留聲機及唱片的使用方式

及構造。

　　因此，在閱讀本書之前，讀者必須先對留聲機及唱片的相關術語及流行歌等相關背景有所了解，才能在閱讀時不致發生困難並對部分時代背景產生質疑。現在，筆者就此分別敘述，以提供讀者一個基本的概念，做為閱讀本書的基礎。

一、留聲機（Phonograph）

　　留聲機是指一八七七年愛迪生所設計的留聲機械，在一八九〇之後開始量產並行銷到全世界。「留聲機」一詞是中文的稱呼，日本稱為「蓄音器」，至於台灣民間，一般稱為「機器音」，表示此一聲音是由機械裝置中所發出，並非是直接由人聲或是樂器所發聲。早期的留聲機都是以手搖動機械，透過彈簧儲存動力來旋轉唱盤，直到一九二〇年代末

期，電氣留聲機被開發、製造，進入使用電力的時代。

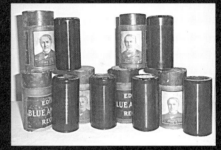

滾筒式唱片及平圓盤唱片。

二、唱片（Record）

　　一八七七年愛迪生所設計的留聲機所使用的唱片，是為滾筒式唱片（Cylinder），但其後所發明的平圓板錄音片（Flat Disc）卻在市場競爭中居於領先地位，即我們現在所看見的圓型唱片型式。

三、唱片轉速

　　所謂的「轉速」是指唱片在一分鐘之內可以旋轉的回數，在一九〇〇年代左右，唱片轉速即確定為七十八轉，意即每分鐘旋轉七十八回。在這種情況下，若是一張直徑十英吋的唱片，最多可以錄製四分鐘左右的聲音，而一張唱片有正反面，早期的技術只能製作「單面盤」，一九〇〇年代之後在技術上得以突破，才能製作「雙面盤」，由此可知雙面盤唱片，最多只能錄製八分鐘左右的聲音，而此唱片稱為「SP」，即是「Standard Player」（標準唱片）之簡寫。到了一九三〇年代，唱片製作技術再度突破，開發出三十三又三分之一轉唱片，增加

78 轉唱片及 33 轉唱片所用之唱針不同。

四倍左右的錄音時間，因此被稱為「LP」，即是「Long Player」（長時間唱片）之簡寫，而此一技術直到一九五○年代才普及，七十八轉唱片才從市場上退出。

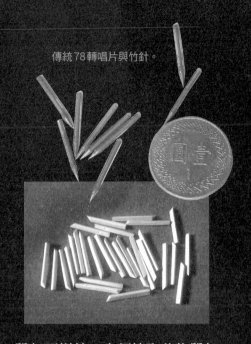

傳統78轉唱片與竹針。

四、蟲膠唱片（Shellac）

唱片製造的基本材料是採用東南亞的膠蟲（Lacciter lacca Kerr）所生產之物質，稱之為「蟲膠」。膠蟲的幼蟲在樹木上爬行，以口器吸取樹木的汗液維生，並分泌出白色及紅色蠟質物質包覆樹幹，人類摘取此物質加以提煉，即可產生「蟲膠」，作為塗料、黏著劑及防鏽劑使用，而七十八轉唱片所使用的材質也是「蟲膠」，可是因其材質特色，使得唱片相當脆弱，若是掉落到地面上則會破碎，在保存上較不容易，但是在塑膠尚未普及時，日本政府認為「蟲膠」具有工業及商業用途，因而在一九四○年從泰國將膠蟲引進台灣，沒想到日本戰敗之後，塑膠逐漸普及，這些膠蟲因無人管理而散佈到台灣的果園中，現在反而成為台灣果樹的主要害蟲之一。

五、留聲機唱針

留聲機是透過唱針與唱片的溝槽接觸，而產生聲音，至於唱針的材質則是硬度不高的鋼材（Steel），與唱片接觸而產生聲音時，將不斷地磨損，即一般的唱針大約只能聽 1 面唱片就要更換，後來也有唱片公司開發出材質較硬的唱針，可以聽取二十次以上，甚至有一百次的唱針出現。但在戰爭期間，由於物資的缺乏而使得唱針不易取得，甚至還停止生產，即出現了「竹針」，將竹子削尖來替代鋼針，以應付無唱針可用的情況。

六、唱片的錄製及銷售

在一九五○年代之前，擁有唱片錄製技術的錄音室並不多，以台灣唱片的錄音來說，除了少數是由錄音師前來台灣錄製外，大多數都是歌手及樂師搭乘輪船到日本錄製而成。由於路途相當遙遠，一趟航程至少要四天三夜方能抵達，因此在日治時期的唱片錄音，都是一次錄製多首歌曲，然後可分批製作唱片，最後才運送回台灣來發行。在此情況之下，唱片公司每次都會發行一定份量的新唱片，若是較具規模的公司，甚至還在每月的月底時，在報紙等媒體上公佈下個月將要發行的唱片名單，稱為「每月新譜」。

大王唱片
許石、作編曲、指揮
台灣鄉土民謠全集
FOLKSONGS OF TAIWAN
KLK-67-A　　　　SIDE 9
HI-FI身歷聲　　　呂訴上 修詞
①想思（全省各地哭調仔集曲）
（朱艷華唱）
②病子歌（台南民謠）
劉福助、王美惠
ST.LP
大王唱片社出品

戰後初期台灣所生產的唱片，其上標明「ST」及「LP」，前者代表 Stiudio（立體聲），後者則是代表 Long Player（長時間唱片）

七、流行歌的產生

　　留聲機及唱片雖然是在十九世紀末期所發明的產品，但到了二十世紀初期，配合著資本主義的市場經濟及資金的募集，才讓唱片市場得以成立，再加上全球資金的快速流動及貨物的運輸便利，唱片及留聲機可以在短期間遠涉重洋，將這些音樂及新的文化散佈於全球。

　　流行歌文化就是在資本市場的完善下，得以生成、茁壯。尤其在二十世紀初期，歐美資金挾帶著新興科技而進入東方，原本屬於民間的民謠、俚曲，在商業唱片公司的運作下得以灌錄成唱片來銷售，之後又配合都市化社會的產生及市民階級的形成，讓唱片市場愈加穩固，而唱片公司為了推陳出新以滿足大眾的需求，從民謠、俚曲中誕生出新的流行音樂文化，藉由商業網絡的發售而形成新的音樂文化，一九二〇年代之後又透過無線電台的放送，擴大了影響層面，使得流行歌的時代得以誕生了。

八、所謂「台灣第一首流行歌」之迷思

　　唱片的發行及銷售並非是如同現今一般，每發行一張唱片即舉辦記者招待會來宣傳。戰前的宣傳管道相當有限，再加上唱片錄製技術上之限制，唱片的發行並非是一張一張的順序，而是一次發行一定的數量，在此一情況下，所謂的「台灣第一首流行歌」、「台灣第一張錄製的唱片」之說雖可撼動人心，讓人眼睛為之一亮，但卻是虛幻及不符合史實。在當時，唱片編號上的順序並不代表這些唱片發行的前後順序，尤其是唱片編號相近者，可能都是在同一批發行的名單中，甚至在同一天發行，例如經常被譽為「第一首台語流行歌」的〈桃花泣血記〉是在一九三二年四月發行，但同時間發行的台語流行歌還有〈去了的夜曲〉及〈台北行進曲〉，因此，我們說台灣出版的第一批流行歌唱片大概是哪幾張，較為合乎事實。

九、台語流行歌是否真的「流行」？

在日治時代的台灣社會，所謂的「主流文化」是以日本文化為主，官方所制定的「國語」也是日語，正如同現在的情況一樣，台語並非主流文化的一環，而只是社會上流通的一種地方語言，甚至被形容為「方言」而已，在此一背景下的台灣唱片市場，處於統治階級的日本人及知識份子（例如醫生、律師、老師、公務人員）所購買的唱片，主要以日語及西洋的音樂、歌劇、流行歌唱片為主，對於台語唱片（戲劇及流行歌）幾乎可以說是不屑一顧。從當時的報章、雜誌所刊載的文章中，我們不難發現有關台語流行歌之討論相當稀少，而且從目前台灣出土的台語流行歌唱片數量，也遠低於日語流行歌，從而得以證明。

古倫美亞唱片之每月新譜廣告冊。

但在另一個階級，也就是勞工、婦女、農民及地主等方面，卻因不懂日語及無法了解日本及西洋文化，使得其娛樂項目仍是以傳統戲劇（南北管、歌仔戲、布袋戲）為主，而在一九三〇年代興起的台語流行歌，也因音樂、語言的共通性而成為其所愛好的標的，但此一階級之經濟力相對較為弱勢，對於唱片的購買能力也不強。因此，在日治時期的台灣唱片市場中，主流的唱片乃是以日語音樂為主，而屬於本土的唱片在銷售數量上無法與其相提並論。換言之，在當時的唱片市場上，台語流行歌唱片的銷售數量還低於日語歌曲，而台語流行歌只是在某一階級中流傳，並未普及台灣的各階層社會，更無法撼動主流的日語文化。

十、台語流行歌與歌仔戲

台語流行歌與歌仔戲都是源自台灣的民謠，但卻各有不同層面的發展。在日治時期，歌仔戲在一九二〇年代開始蓬勃，職業戲班的產生以及新戲齣的編寫，造就了這個新劇種之發達，而唱片工業也對此加以重視，並將歌仔戲灌錄為唱片來發售。在一九三〇年代興起的台語流行歌，也產生了新一代的作曲、作詞家以及歌手，然而在日治時期的台灣唱片市場中，歌仔戲的愛好者主要以婦女及中下階層民眾為主，流行歌則是受到年輕男女的青睞，其主要的消費族群並不相同。而在目前所發現的唱片中，歌仔戲的數量明顯地高出台語流行歌許多，這也間接證明了在日治時期，歌仔戲的確比台語流行歌更加盛行。

好了！有了這些基本概念之後，我們再回頭來看書中所針對的日治時期唱片，即能具備基本的知識。現在就請大家坐好，我們將轉緊留聲機的發條，透過唱針與唱片間的接觸，回去那個令人懷念的年代吧！

contents | 目錄

第一章

大稻埕街頭

民國一百零四年七月

第壹期

街頭
大稻埕

民國一百零四年七月
第壹期

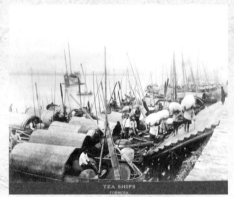

一九〇〇年左右在台北大稻埕碼頭載運茶葉之船
隻。

一八九八年六月，這是日本統治台灣的第三個夏天。鮮花燦爛、豔陽似火，正是茶葉出產的季節。在台灣北部最繁華的大稻埕街頭，淡水河旁的碼頭上，漲潮的海水混合了湧入的河水，一波波打著岸邊的枕木；在岸旁，一艘艘木造的帆船停靠著，船帆早已收起，船隻隨著潮水起伏搖盪；苦力們扛著一包包的貨物，在忙碌的碼頭旁賣力地裝填著。日本佔領台灣初期的戰亂早已過去，戰爭的氣息也已經褪去，平靜的生活帶來了繁華的商機，大

稻埕的街上滿滿都是人潮，來往的行商將街道點綴得多姿多采，轉彎處的巷弄中僻靜的茶樓，成為大老闆們談論生意之處所。

盛夏的午間，南國的豔陽早已晒得人們睜不開眼，迷濛的水氣如雲煙般溢出，彷彿虛假，又彷彿真實。一位來自廣東的男子走進了大稻埕的茶館中，他留著長長的辮子，穿上不大合身的唐裝，說著不甚流利的台灣話。這位男子宣稱要表演一項前所未見的絕活，一定讓人大開眼界。

是不是一場騙局呢？茶樓裡的人狐疑地交頭接耳。大稻埕是台灣最繁華的街市，不但有洋樓、商行，更有洋人在此居住，舉凡時鐘、懷錶等西洋物品，大家早就開過眼界了，還會有什麼神奇物品沒見過！

面對著一雙雙懷疑的眼神，這位男子向在場圍觀的人群說道，他一個人獨自表演，能唱出生、旦、丑等角色，甚至連伴奏的後場音樂也是他一人包辦，在場圍觀的台灣人根本不相信有人如此能幹，這位男子向在場的觀眾表示，每人只收費一角銀，即能觀賞此一絕技演出。

對於這位廣東人宣稱將表演的絕技，在座者全然不信，有人十分「鐵齒」，毫不猶豫地掏出了錢，執意要一探究竟，以便拆穿這位廣東人的謊言，砸掉他的招牌。

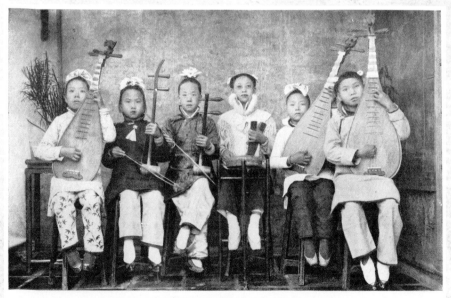

AN ORCHESTRA OF CHINESE "SING-SONG" GIRLS
This is the Formosan version of the "jazz band." The youthful musicians provide the entertainment for tea-house habitués.

台灣藝旦演奏樂器時之排場。

收了錢，這人引領好奇的顧客進入一間拉上窗簾的房間，黑黑暗暗的環境中根本是伸手不見五指、不見人影，此時，只聽他以弦琴彈奏，並招呼一句：「各位客官坐看了！」隨即一段緊快的鑼鼓聲，後場的胡琴拉起了曲調，接著小旦的歌聲傳出，不久又聽見一位小生唱出曲調，還有兩人對話的情節，樂器伴奏聲隨時響起，正像是十多人的戲班所演出的場面。

聆聽了三、四分鐘左右，樂器及歌聲慢慢停止，突然有人將窗簾拉開，光線立刻透了進來，大夥兒搖頭晃腦的仔細觀看，只見那人拿著一把琴，向大家拱手致意，表示表演已經結束了。

觀眾嚇得目瞪口呆，他們完全沒有看見任何演員及後場樂師，只有那位廣東人單獨一個人，怎可能表演出這樣的場面？但擺在面前的事實確是如此，大家也無法找出任何破綻，只能佩服表演者的功力，算是花錢開了眼界。

留聲機是「魔法」？在這張日本蓄音器公司的廣告中，圖片中間放置一台留聲機，而圖中這些演員及歌手，都是從留聲機中跑出來的。

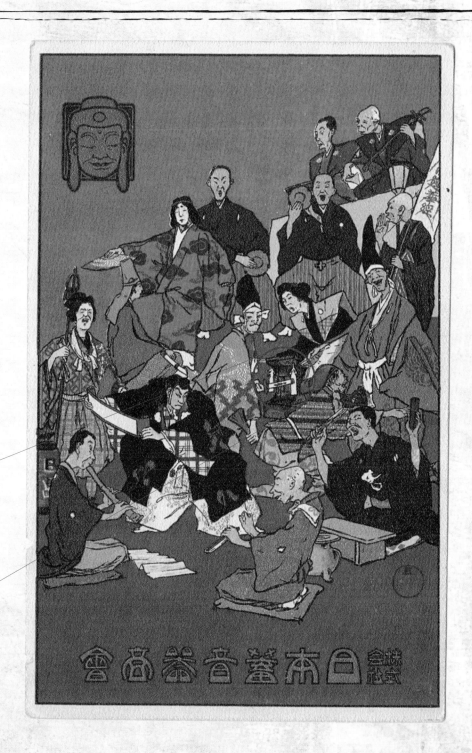

　　不尋常的表演立刻在大稻埕的街市中傳了開來，吸引不少好奇者前來觀賞，大家莫不嘖嘖稱奇，而此消息也傳入台北城內。當時台灣第一大報「台灣日日新報」的記者聽聞這訊息，即加以報導。然而，記者的訊息較為靈通，接觸面也寬廣，就能直言判斷這不是什麼「絕技」，而是利用了當時在台灣還未曾出現的留聲機及唱片來「欺騙」觀眾，將大夥兒唬得一楞一楞、嚇得目瞪口呆。

　　報社記者的推斷應該是正確的，這位廣東人先以一把琴為「幌子」，再利用留聲機及唱片來「欺騙」觀眾。為了防止穿幫，他在播放留聲機時必須在漆黑的房間內，以免被觀眾發現，至於這些觀眾，也是「只聞其聲、不見其人」，根本摸不清他在搞什麼鬼。

　　其實，在此事件發生的一年多前（一八九六年十二月），日本橫濱的商人們才從歐美引進留聲機及唱片，有人在街頭上張貼廣告，以收費的方式供人聽取音樂，當時交通及資訊傳播並不像現今這樣便利，遠隔重洋的台灣社會，沒幾個人知道有留聲機及唱片這樣科技產品存在，更無法想像會有一種機器能將聲音保存下來並隨時可以播放，當然，也沒幾個人親眼見過這項科技，才會被人所騙。但是，除了日本東京之外，中國的上海以及英國殖民地香港、印度孟買等地，也幾乎是在同時引進留聲機及唱片，這種新興科技在亞洲的大都市造成了轟動，深深吸引著人們的視線，捉住了人們的聽覺，更滿足了人們的好奇心。畢竟在此之前，沒有人相信聲音是可以被保存的，更沒有人相信會有一個魔法，能將一段戲曲音樂的演奏儲存在一片小小的唱片之內，不管何時何地都可以播放。

　　依據一八九七年留聲機在日本東京播放的收費情況來說，聆聽者每次只要收聽取費用大約是一、二錢左右，但在一八九八年的台灣，這種新興科技甫為人所引進，每位聽眾要收取一角，是日本本土的十倍價格。從這一則

新聞中，讓我們了解處於東亞的
台灣，是在十九世紀末葉開始接
觸到留聲機這種新興科技。而隨
著此一科技配合著唱片的發行，
亦即將歌劇、音樂及民謠灌錄成
唱片，並從中衍生出流行歌的文
化，隨後將影響全世界。在這一
波潮流中，台灣也受到相當程度
的影響，沒有被孤立在外，之後
更發展出獨特的流行歌文化，然
而這一切的一切，都要從留聲機
開始說起。

第二章

留聲機時代

民國一百零四年七月

第壹期

時代留聲機

民國一百零四年七月
第壹期

十九世紀是人類文明突飛猛進的一刻。一八一四年，英國人史蒂文生（George Stephenson）發明了蒸氣機車，將其命名為「Locomotive」，在英國的鄉間進行試車，當時有數千名群眾圍觀，共同見證了這一幕「車輪奇蹟」的首航典禮，火車從斯達頓（Stoekton）開往達靈頓（Darlmgton），時速有二十五英哩，開創出鐵路運輸的時代，也讓人類的陸路交通掀起新頁。

除了火車之外，電影、電話、照像技術、留聲機、無線電等，都是在十九世紀的發明。這些發明伴隨著資本主義的發展，徹底改變了人類的生活，也重組了社會的結構，更重要的是，人類的思維及價值觀隨之改變，視野與意識型態更趨向多元，使得社會有了大幅度的改變。

留聲機及唱片為十九世紀末期的產物，進入二十世紀之際，大規模的資本投注此一科技產品，創造出新的娛樂，也為人類社會提供不同於以往的載體，亦即可透過錄音及再製作的方式，讓音樂可以傳播到世界各地。而此大量生產、宣傳、銷售的模式，正是社會學者所謂的「文化工業」或是「大眾文化」。

二十世紀起，文化不再是貴族或少數人獨享的事物，以留聲機及唱片為載體的音樂，在各地被分享著；此外，印刷技術之發達也讓書籍出版變得容易，透過工業化大量生產，人類文化「進化」到另外一個層次，其中雖受到部分人士批評，認為藝術的靈氣已蒙上商業的陰影，變得膚淺且缺乏深度，但換一個角度來看，這也是人類文明中一個不可阻擋的潮流。簡而言之，一個大眾化的

社會因而產生，留聲機的時代將改變人類對於音樂的觀念，進而創造出新的音樂型態——流行歌曲。

一、殖民統治與現代化下的變遷

在談論台灣流行歌的發展之前，先來說一個故事，這個故事是有關於男人頭頂上的辮髮！

中國男性剃光前額並辮髮的作風起源於大清帝國統治期間，這也是漢人降服於滿人的象徵，有所謂「留髮不留頭」之說。一八九五年日本統治台灣後，視此一禁令為不文明之舉，連同漢人女性裹小腳的習俗也受到質疑，日本政府開始宣導男性剪去辮子以及女性放開裹腳布。

在殖民政策統治下的台灣人民，難以接受日本政府的新觀念，並視維繫舊日傳統為「抗日」的象徵，例如台灣著名的抗日詩人洪棄生[1]

在日本帝國佔領台灣後，有感於國家沉淪而致異族統治，堅持留著清朝的辮髮，在精神上表達抗日，日本警察忍無可忍，有一天終於強制剪去洪棄生的辮子。那一年，洪棄生五十歲，他痛心的寫下好幾首詩，和辮子訣別，其中一首〈痛斷髮〉如此述說：

我生踽踽何不辰，垂老乃為斷髮民；
披髮欲向中華去，海天水黑波粼粼。

洪棄生的辮尾被剪後，他不想留著像日本人或大多數台灣人一樣的現代髮型，就不修不理，讓頭髮長不長、短不短，鬢邊的細辮垂下，成為奇頭怪髮。這種奇特的造型，被洪棄生稱為是「不歐不亞亦不倭」。此外，洪棄生繼續穿著寬袖長袍，拿著大蒲扇，招搖過市，他不穿和服、西裝，並在家裡傳授漢學，從不學日語，不用日

本年號，仍用傳統的干支紀年，最後甚至連電燈也不用。他認為，那是日本人的建設，他寧可不要。而洪棄生對於日本統治也相當不滿，以詩詞加以諷刺，例如他寫下一首〈大墩（台中市之舊稱）曉起〉的詩詞，就如此描述道：

靄靄天光雲氣低，一鉤銀色月流西。
朦朧街樹無人語，四野亂鳴日本雞。

　　一句「四野亂鳴日本雞」，道盡了洪棄生對於異族的不滿，但這些亂鳴的「日本雞」除了以武力鎮壓抗日活動外，另一方面，為了謀求日本帝國的最大利益，也為了建設新的殖民地，在台灣進行大幅的「改造」行動。日本人引進了現代化觀念並加以施行，從都市計劃、自來水系統、下水道設備、電力、航運、郵政、鐵公路交通建設到學校教育等，讓台灣社會有了巨大改變。而且，日本的資本也順勢進入台灣，尤其以糖業的開發最為顯著，各地興建起新式的糖廠，取代了台灣舊有的「糖廍」，並以新式的機械代替了傳統的石輾壓榨甘蔗技術。

除此之外，其他日資系統也幾乎壟斷台灣的經濟命脈，正如同矢內原忠雄在《帝國主義下の台灣》一書中所分析，日本帝國主義下的糖業以及社會經濟政策，包括正面機制及負面機制，已在台灣形成了「階級關係」。這種「階級關係」的形成包含了日本人與台灣人及台灣人與台灣人之間，前者代表了統治階級及被統治階級間的差異，而後者則是被統治階級間的再度分化，而其主要因素正是日本的殖民加速了資本主義化之結果，然而在「階級關係」下，大部分的台灣人處於次等國民的地位，政治、經濟及社會上都受到許多不公平的待遇。

　　就在殖民主義及資本主義的影響下，台灣社會也開始改變，西方文明及科技被引進，台灣透過了「日本的視野」來看見世界，換言之，日本就像是台灣的望遠鏡，

透過日本而讓台灣人與世界的潮流接上了軌，讓台灣人了解世界的變化，其中有一種新興科技產品也在日治初期被引進台灣，那就是「留聲機」。這項新興科技將在未來的歲月裡，改變台灣人對於音樂的看法，並推動唱片市場的成長以及帶動流行歌文化之風潮。接下來，我們就從留聲機的發展開始談起，從一個大家都耳熟能詳「愛迪生發明留聲機」的故事說起。

二、將聲音留住──愛迪生與留聲機

還記得小學課本中發明大王愛迪生的故事嗎？

愛迪生（Thomas Alva Edison，1847~1931）[2] 一生只上過三個月的小學，他的學問是靠母親的教導和自修得來的。根據小學課本說道，愛迪生曾歸納他的成功，應該是「一％的天才加上九十九％的努力」，讓原來被人認為是低能兒的他，日後成為舉世聞名的「發明大王」。

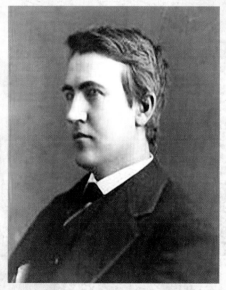

年輕時的愛迪生。

在一八七七年，愛迪生設計了簡單的揚音裝置。他將錫箔紙貼在圓筒上，以自己的聲音錄下了「瑪莉小姐有隻小羊」（Mary Had A Little Lamb）[3]的一段抒情詩。成功錄下後，愛迪生將此機械稱為「Phonograph」（希臘文意為「聲音記載者」），並在一八八八年將留聲機正式商品化，開始邀請音樂家來錄製，為這項新興科技「獻聲」，灌錄唱片以供銷售。

愛迪生和其所發明的滾筒式留聲機廣告。

但在愛迪生設計的留聲機之前，其實早有人設計其他類型的留聲機器，可是卻僅止於研究階段，未配合市場大量生產。因此，愛迪生發明留聲機的故事就成為小學課本的課文，深刻地留在我們的記憶中。諷刺的是，愛迪生所設計的留聲機是屬於「滾筒式」（Cylinder），其唱片形狀為圓筒，而在圓筒上刻成螺旋狀的音槽，是一種縱向的刻製方式，它的致命缺點是複製困難及缺乏普及性，每次錄音時，必須同時出動數十部留聲機，才能有相等數量的拷貝，因此愛迪生的發明仍未完善，無法達到真正大量生產的商業化目的。

一八八七年，伯林納（Emil Berliner，1851~1929）設計了平圓板錄音片（Flat Disc），而其留聲機稱為「Gramophon」，這種留聲機是採用橫向的刻錄法，比較容易複製。在一八九四年成立「美

左 柏林納
上 柏林納所設計的平圓盤式留聲機廣告。

國留聲機公司」（US Gramo-phone Company）即採用此系統，當年就販賣了一千台留聲機及兩萬五千張唱片，成功地將留聲機帶入市場。之後，「美國留聲機公司」合併成為「勝利唱片公司」（Victor），並採用著名的狗標誌，成為知名品牌。

留聲機從設計到量產，最後到市場的形成，不但機械構造及外觀有明顯的改變，唱片的材質上也有不同。在一八七七年愛迪生第一次錄音時，是採用錫箔（Tinfoil），接著又改以蠟（Wax）來做為唱片材質，但在當時，每次要錄製唱片時，需以一台留聲機來發聲，再以數十台留聲機同時收音，將音波直接刻劃在蠟盤上，相當麻煩且又不經濟，之後柏林納嘗試使用鋅金屬（Zinc）做為母盤材質，以硬橡膠（Hard Rubber）為烤貝複製盤之材質，使用灌模的方式才得以大量複製唱片，到了一八九六年時，柏林納找到了更適合做為唱片材質的物質「蟲膠」（Shellac）取代硬橡膠的使用，自此之後，唱片所使用的材料就以蟲膠為主，一直使用到一九五〇年代，才被塑膠材質完全取代。

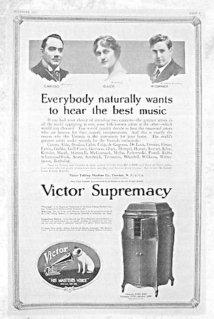

上　勝利唱片公司之廣告。
下　哥倫比亞唱片公司之廣告。

　　就在留聲機及唱片的改良下，一個新興市場隨之興起，這個市場將顛覆人類以往傾聽音樂的習慣，大家不用千里迢迢到著名的歌劇院，才能聆聽悅耳的歌劇，只要買上幾張唱片，世界最知名的音樂大師將會親自到貴府演奏及演唱，動人的音樂及歌聲不再直上雲霄而消失於空氣中，而是可以「鎖」住，只要一張小小的唱片，人們隨時都可以聽音樂，甚至可以重複聽取。

　　這個新興市場大約是在一九〇〇年展開，此時正好是二十世紀的開始。愛迪生的「滾筒式」留聲機與柏林納的「平圓盤式」正是市場中角逐競爭的二大主力機種，美國的哥倫比亞唱片公司（Columbia）採用愛迪生的系統，而勝利唱片公司（Victor）則是採用柏林納系統。在初期，兩大系統互有優劣、不分高下，但柏林納的平圓盤系統因在運送及使用上較為便利，使用者愈來愈多，最後使得愛迪生的「滾筒式」留聲機及唱片退出市場。

除了機種的競爭外，唱片公司為了要增加唱片之銷售量，開始找尋適合錄音的歌手，然而大部分的音樂家都對留聲機及唱片這種新興科技不抱持信心，認為歌劇就應該在歌劇院內來欣賞，直到一九○二年四月，剛剛出道不久並在義大利「史卡拉」（La Scala）歌劇院登台的聲樂家卡羅素（Enrico Caruso，1873~1921）[4]，接受了勝利唱片公司之前身「Gramophone & Typewriter Company」邀請，頭一次在義大利的米蘭錄製了十張唱片，才打破音樂家們的刻板印象，卡羅素也因唱片的出版及銷售，受到英國、法國歌迷們的喜愛，獲得更多的演出機會，因此促成更多的音樂家投身於唱片市場。在唱片市場方面，因知名音樂家加入錄音行列，打開唱片市場的需求，帶動留聲機的銷售。

新世紀展開之際，留聲機及唱片等新興科技進入人類的社會，唱片公司也藉此開拓出新的音樂市場，創造了商機，也讓人們的視野更加寬廣。而這個產業，悄悄地來到了東方，尤其是在明治維新之後的日本帝國引進了留聲機及唱片，吸收了西方的市場概念，開創出屬於東方的音樂市場。

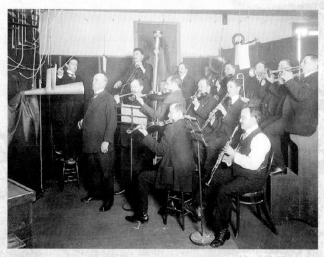

左 一九○○年代唱片錄音實況。
上 卡羅素演出歌劇時之裝扮。

三、西風日漸下的鹿鳴館

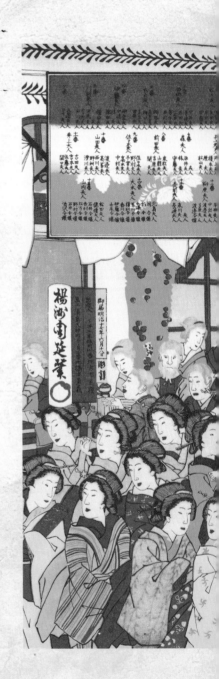

一八八七年四月二十日，日本首相伊藤博文在其首相官邸舉辦了一場「仮裝舞踏會」（fancy ball，化裝舞會），有四百多人參加，包括日本當紅的政治人物以及外國使節，而伊藤博文夫婦化裝與會，一方面掀起日本一片「歐化」的風潮，另一方面也讓保守之士大為不滿，進而加以批評。

但是，日本的歐化政策早在一八八三年即展開。當年，由日本政府出資興建的「鹿鳴館」完工，開啟了「歐化」的先聲，被稱為「鹿鳴館時代」。「鹿鳴館」位於現今東京市千代田區，由日本外相井上馨（1839~1915）所倡導，原本是作為「外國人接待所」之用，是英國建築師喬賽亞·康得設計建造的一座磚式兩層洋樓，整體建築呈義大利文藝復興風格，兼有英國建築韻味，此建築物從一八八○年動工，歷時三年才得以完工。

「鹿鳴館」之名稱出自中國《詩經》中的「鹿鳴」篇，原文為「呦呦鹿鳴，食野之苹；我有嘉賓，鼓瑟吹笙。」日本人取其「鹿鳴」之義，象徵歡迎嘉賓，並作為迎賓會客之所。一八八三年十一月二十八日，井上馨與妻子主持了盛

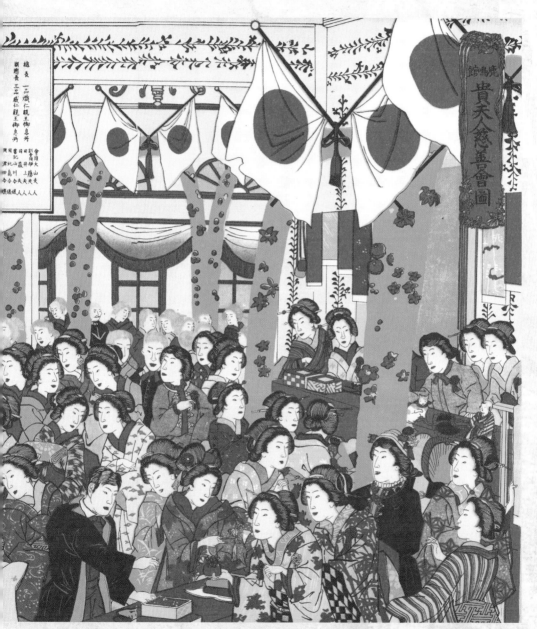

「鹿鳴館」所舉辦之「貴婦人慈善會」之浮世繪版畫，圖中貴婦已有穿著西洋服裝者。

大的開館典禮，參加儀式的各級官員、各國公使以及親王等顯貴共有一千兩百多人。此後，鹿鳴館成為日本上層人士進行外交活動的重要場所。井上馨等外交官為了專門招待歐美高級官員，經常在鹿鳴館舉行宴會，為了便於住在橫濱的外國官員參加，日本官方還在晚間八點半開通從橫濱到東京的專門列車，等客人到達終點站「新橋」後，再用人力車拉到鹿鳴館。在這裡，時常能見到帽插羽毛、拖著長裙的歐美貴婦人出入，館內鼓樂喧天，徹夜狂歡，而出席的人士有首相、大臣和他們的夫人小姐們，都是日本社會的上流人士。

當時的日本上流社會，充斥一片學習歐美的風潮，從跳舞、音樂

倡議興建「鹿鳴館」的日本外務卿井上馨。

會到喝咖啡等，西方新興科技也能在短時間內流傳到日本，並為之引用。愛迪生設計的留聲機發出聲音後，西方世界為之震撼，隨著船舶運輸的發達，留聲機也在一八七九年（愛迪生公開播放留聲機之後兩年）的三月二十八日，首度渡海來到日本。當時的留聲機是採用錫箔片為錄音材質，就在東京木挽野町「東京商法會議所」公開播放，吸引了大眾的目光，「讀賣新聞」就此事件以斗大的標題「言葉をしまって置く機械」（放置聲音的機械）來報導，正是指明此機械可以

1883 年興建完工之「鹿鳴館」。

預先將聲音錄下，當時的媒體對這種機械也有不同的稱呼，例如「寫話器械」、「蘇言機」、「蘇音器」等，由此可見，留聲機第一次在日本出現時，曾引起震撼，剛剛開始引進西方文明，進行維新政策的日本人，一定對於這種能保存聲音的機械十分好奇。

可惜的是，留聲機在一八七九年引進日本時還是屬於實驗階段機械，不但在構造上需要改造，也無法大規模生產，更無資本家投入生產，也沒有創造出新的需求市場。直到一八八九年一月間，美國人耶魯（エル）將日本駐美大使陸奧宗光之談話錄音並製作成滾筒式唱片，再將唱片攜帶到日本東京的鹿鳴館，邀請伊藤博文、山田顯義、森有禮等政界名流共兩百多人舉辦「試聽會」，當留聲機中響起了遠在千里之外的陸奧宗光之聲音說道：

斯の器械に由て御紹介申します。此の器械は甚有益のものと思ひますから、日本へ御弘め下さる樣、御尽力な願ひます。（我來介紹這種新的機器。我想這機器是很有用的，在日本參觀的人我們會盡力提供相關資訊。）

在鹿鳴館內的兩百多人莫不大吃一驚，他們無法想像駐美大使陸奧宗光的聲音是如何被「保存」在這小小的唱片中，並能傳遞過寬闊的太平洋而來到日本。當時的「時事新報」有以下的報導：

曾て此の蓄音したる本人の音容を知れる人人は、恰も陸奧氏に面話の心地したるなる可し。（這個蓄音能夠讓曾經了解陸奧氏本人音容的人們，感覺好像他正在面前講話一般。）

鹿鳴館的「試聽會」讓日本政要及上流世界開了眼界，畢竟這些人士對於陸奧宗光都算是熟悉，而遠在美國的陸奧宗光可將

自己的聲音錄在一張唱片上，遠渡重洋回到日本，透過機械的轉動讓聲音再度重現，對於這些聽眾而言，這絕對是一生難忘的經驗。而此一經驗也讓他們了解歐美的新興科技，更讓他們勇於嘗試新事物，進而認識新世界。

然而，這台會播放聲音的機械是在一八八七年才來到日本，距離愛迪生首次成功錄音已有十年之久。十年的歲月代表了留聲機從設計到進入市場銷售的過程，顯現出十九世紀的文化傳播時間，畢竟當時東西方的交通以海運為主，文化的交流、科學的傳播並非如同今日一般發達，網際網路、電視、電影、無線電廣播等科技都未出現，日本人要了解西方的新科技，至少要經過數年之久，才能與西方「接軌」。以留聲機來說，有關愛迪生與留聲機的介紹文章，是在一八七九年才有日本的報刊加以介紹，晚了美國兩年左右，日本人民才得知此一訊息。

這樣的狀況還算是不錯的，一八七九年的台灣，在美、日、

法等國列強的虎視眈眈下岌岌可危，清廷為了固守海疆安全，在欽差大臣沈葆楨（1820~1879）的建議下於台灣增設新的行政區，北路增設一府（台北府），下轄三縣（除新竹縣、淡水縣外，改噶瑪蘭廳為宜蘭縣）、一廳（基隆廳），而南路方面增設恆春縣，大興土木興建「恆春城」。之後，首任台灣巡撫劉銘傳（1836~1895）規劃以中部的東大墩街（台中市中區一帶）及橋子頭庄（台中市南區一帶）為新省城所在地，於一八八九年動工興建「台灣省城」。

在中國，沈葆楨與劉銘傳算是當時中國較能接受西方潮流之士，能將電報、鐵路、電燈等新科技引進台灣，並期待「以台灣一隅之設施而成為全國之模範，以一島之建設基礎，增益國家之富強。」但其所規劃下的「恆春城」及「台灣省城」興建思維及方式，卻仍維持在中世紀的架構，並非以現代化的都市規劃，而是傳統的中國式城池，不但有城牆及城門，甚至連官衙方位都

是依據風水、地理等方位的思考來興建，而不是考慮實用性及便利性，這與當時極力「歐化」的日本有著天壤之別。百餘年後，「台灣省城」早已被拆除殆盡，原址上誕生新興都市——台中市，而「恆春城」則因地處偏遠而保留下來，現已被列為古蹟保存，不過仍在都市發展的考量下，拆除了大部分的城牆，以免影響交通。

同樣是面對西方列強的威脅，中國強調「中學為體、西學為用」，但日本卻主張「全盤西化」，二國所採取的路線並不相同，所得到的結果也不同。日本在「鹿鳴館時代」大力引進西方文化及新興科技，留聲機正是在此情況下被引進，並為朝野各界人士所接受。在日本，稱呼這種機械為「蓄音器」[5]，取其能儲存聲音之義。

接下來，讓我們慢慢來了解這個改變世界的發明，究竟對當時的東方社會造成什麼影響，又會讓生活在殖民地下的台灣人民受到什麼樣的震撼。

四、魔法小箱——留聲機及唱片

如果你在一八九七年到日本東京，可到淺草公園來看看東京的風光，順便欣賞當時日本人的娛樂方式。當時在東京的街道旁或是在公園附近，有人將耳朵附在一根軟管上，而管子則是接到一只木箱上，究竟這些人在做什麼呢？

答案很簡單！這些人正在聽留聲機。當然，那時的留聲機尚未普及，只有少數被引進日本，還算是新興科技產品，在一八九七年時，日本商人已看見此一商機，率先引進留聲機。

愛迪生發明留聲機之後的第二年，日本已經引進並透過新聞媒體的報導來加以宣傳，但留聲機的普及卻是在一八九七年之後，尤其是唱片公司成立之後，大量生產留聲機及唱片，逐漸地建立唱片市場的架構，並培養了一批新的消費者，更重要的是，唱片公司的設置改變了人類的生活、娛樂方式，音樂不僅能由音樂家來演唱或演奏，還能將聲音儲存在唱片中，隨時隨地都能拿出來聆聽。

一八九〇年六月，留聲機首次展示在東京市民的面前，當時在淺草公園的「花屋敷」張貼出一紙廣告，上面寫道：

「フォノクラフ（Phonograph）－蓄音器」

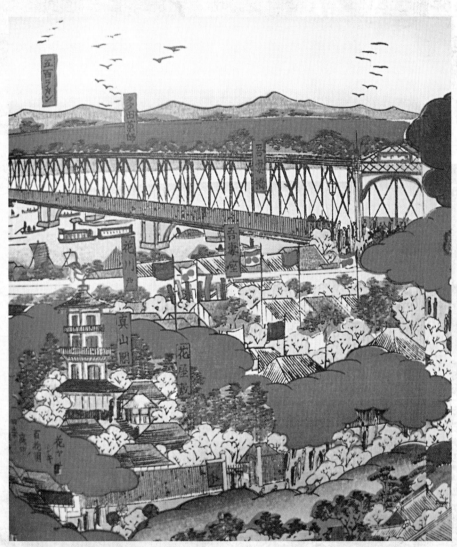

東京淺草公園內的「花敷屋」。

現今的東京淺草。

　　業者引進了留聲機，並以廣告來招徠顧客，還提供大家入場觀看的機會，如此一來，果然吸引大批民眾。大家首次聽到一個不起眼的木箱中，竟然能傳出各式各樣的樂器及人聲，莫不瞠目結舌，對於新科技驚訝不已，甚至不敢相信會有這種事發生。繼東京淺草公園的「花屋敷」展示留聲機之後，大阪、京都、靜岡、名古屋等大都市於一八九〇年出現了留聲機的蹤影，長野、新瀉、高田等較小型都市，則在一八九一年左右引進了留聲機。

　　之後，商人們想到可以利用人們對於留聲機的好奇心來做生意。於是他們購買了留聲機及幾張唱片，在街頭上張貼廣告，以收費的方式來供人聽取音樂，而當時收聽的方式也很奇特，是將一根軟管接在耳朵上，管子則是連接到留聲機上，因此除了聆聽者之外，其他人並不會聽到聲音，而每次的聽取費用大約是一、二錢左右，是一般人還能負擔起的消費金額。

在日本東京等都市開始出現留聲機後，一名樂濱生（Labansat）的法國人也將留聲機帶到中國的上海，放置在街道旁供人聆聽。樂濱生所播放的唱片名稱為「洋人大笑」（Laughing Song），從留聲機中傳出許多笑聲的唱片，聽取一次要收費一毛錢。樂濱生是第一位將留聲機引進中國的商人，在一九〇八年時，他開設了中國第一家的唱片公司，並成為法國「百代唱片公司」的代理商，稱為「東方百代」。

中國的唱片工業發展比日本晚了一些。日本在一八九六年十二月間，橫濱的「フリーザ商會」已經引進留聲機來販售，但數量並不多；一八九八年十二月，位於東京銀座的「玉屋」在報紙上刊登廣告，指稱將在明年（1899年）引進數百台留聲機，果然在隔年即有留聲機正式引進日本販賣，但除了「玉屋」之外，另有「天賞堂」、「ブルウル商會」也進口留聲機到日本販賣，形成了市場競爭的場面，隨後又有「三光堂」代理「美國留聲機公司」（US Gramophone Company）的留聲機以及哥倫比亞唱片公司的唱片，進入日本來販賣。

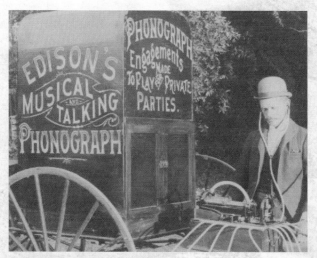

19世紀末期在街頭花錢聽留聲機唱片之顧客，是以一根軟管接在耳朵上來聆聽。

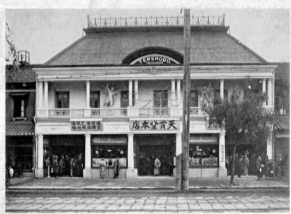

左 1903 年天賞堂在日本之報刊上所刊登之廣告。
右 位於東京銀座的天賞堂本店原貌。

在當時，日本並沒有國產的唱片公司，錄音及製造唱片的技術係由歐美所掌握，日本的唱片必須在歐美生產，再「輸回」日本販賣。因此，日本早期出現的唱片都由外國技師渡海錄製，將母盤攜帶回歐美製造成唱片，再輸回日本販售。其整個唱片的錄音、生產及製造過程由歐美的唱片公司所控制。

日本第一家標榜生產留聲機及唱片的公司，是一九〇七年十月三十一日所成立的「日米蓄音器製造株式會社」。這家公司大部分是由美國（日本稱其為「米

1900 年天賞堂所發行之唱片。

國」）資本投資而成立，日本資本僅占一小部分，公司內部的五位「取締役」（常務董事）全是外國人，兩名「監查役」（常駐監察人）中也有一位是外籍人士。由此可見，早期日本的唱片工業，由歐美人士所控制。

一九〇七年時，日本人湯地敬吾開發出「平圓盤」唱片的製造技術，突破歐美的技術壟斷，才能讓日本國產唱片正式問世。此時，正值「日露戰爭」（日俄戰爭，1904~1905）結束，日本在戰勝俄國後全國經濟突飛猛進發展，人民消費能力增加。因此，「日米蓄音器製造株式會社」於一九〇九年四月起由位於「川崎」的工廠生產國產唱片，內容包括義大夫、謠曲、浪花節、長唄等傳統歌謠及說書，即可在日本國內錄音製作為唱片並銷售。到了一九一〇年四月，日本甚至開發出國產的留聲機，打破由歐美等外國資本所壟斷的局面。

現今東京天賞堂外觀。目前天賞堂仍在東京市區營業，但已不不販賣唱片及留聲機，而是以製作模型火車聞名。

左 1913年三光堂所發行之唱片。右 1902年三光堂在日本之報刊上所刊登之廣告。

　　一九一○年，「日米蓄音器製造株式會社」增資並改組為「株式會社日本蓄音器商會」（以下簡稱「日蓄」）。此時該公司資本額由原有的十萬元增加到三十五萬元，日本本國資本也大舉增加。日蓄在成立後，除生產國產唱片外，也開始量產留聲機，並與歐美等進口貨相互競爭。新成立的日蓄在技術改良下成為當時日本第一大國產品牌，隨後在市場競爭下，新興的唱片公司紛紛成立。

　　大正天皇在位期間（1912~1927），是日本唱片公司發展的第一次高峰期。這是因為第一次世界大戰的主戰場位於歐洲，日本大量輸出物資到交戰各國，使得本國經濟異常繁榮，人民生活及消費水準提高不少，留聲機及唱片等消費產品得以暢銷，資本家也投注大量資金於唱片市場。日本國產唱片出版公司紛紛成立，例如大阪（Osaka，白熊標）唱片成立於一九一二年、東洋（Orient，駱駝標）及東京蓄音器株式會社（Tokyo，富士山標）成立於一九一三年、日東蓄音器株式會社（Nitto，燕標）成立於一九二一年、帝國蓄音器株式會社（飛行機標）成立於一九二二年、東亞蓄音器株式會社（鳩標）成立於一九二三年、朝日蓄音器株式會社（Asahi、鶴標）及特許レコード（金鳥印）製作所成立於一九二五年。

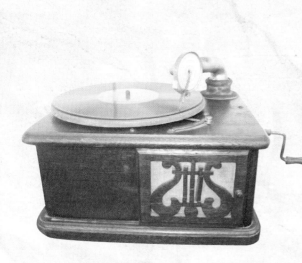

右 日本蓄音器商會在日本之報刊上所刊登之廣告。
左 日本蓄音器商會初期所生產的留聲機。

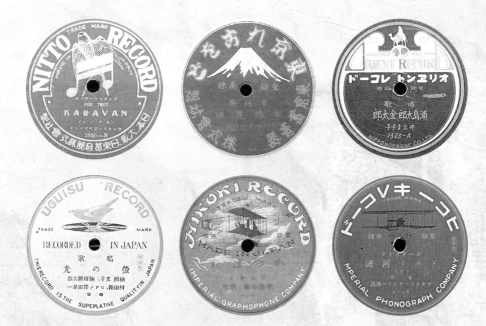

明治及大正年間，日本各家唱片公司所出版之唱片。各家公司的商標，非常明顯。

　　唱片業在大正年間極度興盛，然而資本主義及市場經濟是以「大則恆大」及「優勝劣敗」的競爭原則，資本較為雄厚的日蓄唱片公司在唱片市場上一枝獨秀。一九一九年，日蓄首先合併東洋，一九二○年至一九二三年間又將帝國蓄音器株式會社、東京蓄音器株式會社及三光堂加以合併，總資本額從三十五萬元增加到兩百一十萬元，成為日本第一大唱片公司。

　　可是日蓄的霸業並沒有維持多久。第一次世界大戰後，世界各國的經濟景氣逐漸衰微，一九二三年日本又遭遇前所未有的「關東大地震」，造成東京等地損失慘重，連日蓄的工廠也受到大地震波及而倒塌，而在地震後人民消費能力的降低，到了一九二六年一月，日蓄無法抵擋經濟不景氣開始裁員風潮，其銷售量也迅速衰退。就在此時，外資的唱片業者再度進入日本市場，勝利唱片公司（Victor）於一九二七年九月在日本設立，古倫美亞唱片公司（Columbia，目前翻譯為「哥倫比亞」）則在一九二八年設立，其中古倫美亞唱片公司大舉收購面臨危機的日蓄股份，最後將其合併。

　　從一九二八年之後，日本的唱片市場即由勝利及古倫美亞唱片公司來主導，並能引導市場的需求，尤其是外資公司引進了從美國發展出來的「流行音樂」（Popular music）觀念，扭轉了日本唱片市場的生產結構及民眾的興趣，配合日語流行歌唱片的發行，這種帶有洋樂節奏的流行歌在各地風行，並結合了西方傳來的男女跳舞、喝咖啡等習慣，讓流行歌有了發展的空間。

　　簡單介紹日本的留聲機及唱片工業後，我們回頭來看當時處於日本殖民統治下的台灣之狀況，尤其在日本引進留聲機及唱片後，台灣社會也有所改變，這項新科技將改變台灣人民的觀念，展現出前所未有的變化，豐富了台灣的常民文化。

五、留聲機及唱片帶來了新文明

　　根據目前可知的文字記錄，台灣有關留聲機的報導，最早是在一八九八年六月七日的《台灣日日新報》即有「琴戲奇觀」，其內容如下：

自格致之學興，幾於無奇不有。如日前廣東人攜一琴來大稻埕茶館演唱雜劇，生、旦、丑言語聲音件件逼肖，來觀者每人應銀一角，方得入閱，開場之時則先招呼一句：「請各位客官坐看」云云，然後次第演唱，但聞其聲而不見其人，所謂蓄音器者，內地多既製作也。

　　從這一段記錄中，可見台灣人第一次聽見留聲機時因不明就裡，而為人所欺騙的過程。一八九五年台灣成為日本殖民地，留聲機才從日本傳入，一八九九年後，日本的多家業者已經從歐美進口留聲機及唱片，並在東京等大都市內販賣，之後又開始製作日本本土的歌謠唱片。但在殖民地台灣，因語言及文化不同，這些日語及進口的外語唱片並不為台灣人所知曉。在一九〇〇年代，台灣雖已進口留聲機及唱片，但大都是由住在台灣的日本人所購買，或是由公家機關出資添購，做為教學用途。

　　以目前的資料來看，在一九〇一年八月間，東京天賞堂即派人前來台灣販賣物品，並在台北府前街的南洋商會陳列擺設，吸引不少人前來圍觀，而此次的販賣是否有包括留聲機及唱片在內？目前並未得知。但在一九〇一年前後，留聲機還算是很稀奇的物品，在舉辦各項活動時，留聲機就會做為活動中的娛樂項目之一，藉以吸引大眾的參加，例如在一九〇三年二月十四日於台北的淡水館所舉辦的「禁酒會」上，主辦單位是以幻燈機及留聲機來

作為餘興節目；一九〇三年四月四日台北俱樂部舉辦音樂會，除了有落語（相聲）表演及琵琶等現場演奏外，還有播放留聲機，而當天參與人數多達七百多人；一九〇七年十一月四日台南廳長在其官邸舉辦「慶祝天長節」活動，邀請外國領事、民間紳士百餘人參加，其餘興節目正是放煙火及播放留聲機。

從上面所引述資料中，我們不禁要問的是：「當時這些餘興節目所播放的留聲機唱片，其內容到底又是什麼？」根據記載，日本在一八九九年時即錄製傳統歌謠「長唄－勸進帳」之唱片，但當時大部分的唱片仍是由歐美進口的歌劇及音樂唱片，並非以日語來演唱，也不是屬於日本民謠音樂，直到一九〇三年春天，兩位美國籍的錄音技師來到日本，由天賞堂[6]策劃邀請日本傳統藝人前來錄音，而這些錄音都在美國的「哥倫比亞唱片公司」製作成唱片，當年十月輸入日本，十一月五日舉辦「第一回試聽會」，十一月八日正式發售。這批錄音包括了日本傳統的能樂、筑前琵琶、薩摩琵琶、平家琵琶、長唄、三味線、義大夫以及陸軍戶山學校的軍樂演奏。

一九〇三年，日本的天賞堂又陸續出版多回的唱片，而這些唱片都是在日本錄音後由美國「哥倫比亞唱片公司」加以製作，再輸入回到日本。一九〇五年四月間，天賞堂特別在台灣日日新報刊登廣告，其上載明：

昨冬以來，天賞堂主江澤金五郎巡歷歐美諸國，將這些國家最新發明的流行品批發回國，現已抵達，而在去年夏天，天賞堂也特別聘用技師，錄製我國諸多名家之音樂，目前已有平圓盤唱片數百種輸回日本，將銷售到全國各地，或是以郵便來注文，天賞堂地址在東京市京橋區尾張町。

一九〇五年的五月，天賞堂為了要服務台灣的顧客，特別和台灣日日新報合作，在台北的台灣日日新報總社及台南出張所設立了「代辦部」，可以委由該報社

直接向東京的天賞堂來訂購各
項產品，便利了在台灣的消費
者，這也是目前所知由台灣向
日本訂購唱片的最早紀錄。

　　除了天賞堂，另一家與其
競爭的三光堂[7]也從一九〇六
年開始錄製日本音樂，並在德
國、美國製成唱片後輸入日本
販售。一九〇七年，日本人湯
地敬吾開發出「平圓盤」唱片
的製造技術，突破歐美技術壟
斷，一九〇九年四月，「日米
蓄音器製造株式會社」成立並
開始在川崎設置工廠來生產國
產唱片，義大夫、謠曲、浪花
節、長唄等傳統歌謠及說書，
即可直接在日本國內錄音並製
作成唱片。

🔺 **天賞堂の時計等**

御照會は返信料同封御註文は代金御送付の事／次現品は便船一往復間御猶豫の事

臺灣日日新報社臺南出張所 **代辨部**
臺灣日日新報社 新報 **代辨部**

當部は時計其他貴金屬玉類美術品調達を以て有名なる天賞堂と特約これあり候金銀時計並びに鎖金銀線寶石類双眼鏡及顯微鏡術應用金銀彫刻寶石入指輪腕輪洋服裝具婦人裝飾品微章賞牌床置花瓶金銀茶器銚子盃等は勿論同堂製造販賣品の買次又は製造代理の御引受け致候間御用の節は群細御希望の點當部へ御照會被下候は早速御滿足を得候樣取計ひ可申候

🔹 **蓄音器御寶**

金鳥號シキシマ印及茗が代蓄音器並に金鳥レコードに對する御賣値段御照會次第迅速に御返亦可仕候

◆ **金鳥レコード**
六月新譜到著
金鳥號並蓄音器及レコード

臺北市港町一丁目貳番戸／電話八三〇播番壹三〇 **文明堂書店**

🔳 1914 年日本蓄音器商會所發行的台灣戲曲唱片，這是台灣音樂首次錄音之紀錄。
🔳 1905 年天賞堂在台灣報章刊登廣告，開始販賣留聲機及唱片。
🔳 台北文明堂所刊登之廣告，宣傳其為台灣金鳥印唱片的總代理商。

日治時期位於台北市的文明堂,其看板上方懸掛「蓄音器」等字樣。

　　由上述可知,一九○○年代的
台灣因處於日本殖民地之地位,
留聲機及唱片等新興科技產品的
傳入,幾乎都是透過殖民母國。
當時舉辦活動中以留聲機為娛樂
項目而播放的音樂,應該都是西
洋及日本的音樂,或許也會有少
數中國的戲曲音樂在內,但可以
確定的是,屬於台灣本土的音樂
尚未被錄音並製作成唱片。

　　除了製作音樂唱片外,在一九
○○年代的台灣社會中,留聲機
也被做為教育所使用,尤其是當
時十分推崇「新蓄音器教學法」,
正是以留聲機來教授外國語言。
在一九○一年十月間,日本籍的

教育家添田博士受到台灣教育會邀請，來到台北淡水館演說，即大力推崇美國在殖民地教育上，採用留聲機來讓學生學習外語，一九○二年十二月的台灣日日新報有以下的報導：

近來美國開發出留聲機的教學方法，正是以留聲機來播放法國、德國、西班牙等語言，配合著書籍，讓學生得以反覆練習，而教師也可以藉此檢查學生的發音是否正確。目前這樣的一台留聲機的價格為六十七元五十錢，可以辦理分期付款，首次繳交四十元，之後每月繳交五元，七個月之後即可付清。

以一九○○年時的物價及薪資來說，一位在國語傳習所（日治初期在台灣所設置的學校）擔任清潔工作的「雇員」月薪只有六元，如果要買一台六十七元留聲機，大概要不吃不喝工作十一個月才行；而職務較高的「囑託員」月薪為三十一元，買一台留聲機也耗費兩個月的薪水，因此在二十世紀初期，留聲機算是昂貴的物品，不可能普及到各地，而唱片也因製作種類及數量不多，再加上價格偏高，一般人還無緣擁有。

雖然留聲機不普及，可是在歐美各國，留聲機已被做為教學用途，就有日本人想到可以利用留聲機來做為日語教學使用，讓台灣人多一項學習日語的工具。一九一七年七月間，台北市的日籍人士水野春次，就編寫了一本「速成國語（日語）獨習便覽」的書籍，配合著留聲機的教學，讓初學者得以快速地學習日語。這套教材也包括了十二張唱片，總共賣十元，若是要購買留聲機時，一台的價格為十五元，至於全台的總經銷，則是在台北府中街的「盛進商行」[8]。此一廣告通過新聞媒體刊登之後，台中廳（日治初期的行政區，管轄範圍約為現今的台中縣及台中市）立刻向業者購買一百台留聲機及唱片，並分配給該廳的國語（日語）研究會及各學校使用。

七、台灣音樂唱片的錄製

一九一四年五月，十五位台灣籍藝師在日本蓄音器商會「台北出張所」負責人岡本檻太郎的帶領下，從基隆坐上輪船抵達日本神戶，再搭火車來到了東京芝區櫻田本鄉町的「芝出張所」三樓。這裡是日蓄商會在全日本三十四個出張所之一，在十五位台灣藝師到來之前，日本蓄音器商會在此興建了亞洲第一座合乎標準的錄音室，聘請美籍專業錄音師來掌控錄音工程，這些台灣藝師即在此錄製了台灣音樂唱片原盤後又製成唱片輸入台灣銷售，而這也是台灣音樂首次的錄音紀錄。

根據唱片標籤上的資料，我們只知道這十五位藝師中六位的姓名，他們分別是林石生、范連生、何阿文、何阿添、黃芳榮、巫石安及彭阿增等人[9]，而這六人應該都是客家人，他們當時在日蓄所錄音的唱片內容大都是八音、採茶等，也發現了早期的「老歌仔戲」〈三伯英台〉。日蓄在出版唱片時都會進行分類，正是所謂的「發賣番號」。日本本國的唱片分為三類，號碼分別是1~37、1000~1779、2000~2074，5000號以後為美國輸入的外語唱片，6000號以後則為韓國音樂（當時稱為「朝鮮曲」）唱片，而台灣唱片的「發賣番號」是以4000號起編。目前宜蘭縣政府文化局及筆者個人所收藏的唱片中，可以找到下列編號的台灣音樂唱片，現整理如下：

唱片編號	曲名	內容	備註
4000	一串門	吹牌	樂器演奏
4001	大開門	吹牌	樂器演奏
4002	高山流水	吹牌	樂器演奏
4003	二錦	吹牌	樂器演奏
4004	緊通	吹牌	樂器演奏
4005	大五對	吹牌	樂器演奏
4006	漢中王	吹牌	樂器演奏
4007	十八摩	吹牌	樂器演奏
4019～4020	盤茶頭	採茶	客語
4021～4022	海堂山歌對	採茶	客語
4023～4024	八角日落	採茶	客語
4026～4027	海堂尾	採茶	客語
4038～4039	姑嫂鬧家	採茶	客語
4044～4045	病子歌	採茶	客語
4058～4059	補硼	吹牌	樂器演奏
4066	渡伯開船	採茶	客語
4067	十二生肖	採茶	客語
4072～4073	十二步送哥	採茶	客語
4076～4077	三伯英台	閩南歌仔	台語
4104	懷胎	採茶	客語
4117	懷胎	吹牌	樂器演奏
4118	小開門	吹牌	樂器演奏

　　這是台灣音樂第一次的錄音紀錄，但根據呂訴上在〈台灣流行歌的發祥地〉一文的說法，這批唱片的販賣成績並不好，日本蓄音器商會即結束台灣音樂的錄音工作。但筆者認為，第一批錄製的台灣音樂銷售不佳的原因，應是當時台灣只有台北、台中、台南等大都市才有留聲機及唱片販賣店，且留聲機仍屬於「奢侈品」，以日本蓄音器商會在一九一〇年發售的留聲機價格來說，最便宜的「第25號」留聲機就要二十五元，而最貴的「第50號」留聲機則一台要價五十元，另外在天賞堂方面，新推出的「大聲寫聲機」一台的價格高達六十三元；至於在唱片部分，各家公司的訂價不一，但每片最少要價一元，最貴的則要兩元八十錢，若是參考當時台灣的物價及人民收入來說，這樣的價格可說是相當昂貴，一般民眾根本消費不起，例如一九一八年在糖廠擔任搬運工的男性勞動者來說，他的薪

水是每日六十五錢，若要買一台天賞堂新推出的「大聲寫聲機」，要不吃不喝工作近一百天左右，而一張唱片的價錢則是他們兩天的薪水，因此在一九一〇年代，一般消費者並無足夠的經濟能力購買。

受到留聲機及唱片的價格居高不下的影響，一九一四年第一回錄製的台灣音樂唱片無法順利銷售，讓台灣音樂的錄製工作暫停了十多年。在這段期間，中國的上海及英國殖民地香港也有多家跨國唱片公司進駐，包括百代、

勝利、蓓開、索諾風、奧迪恩等唱片公司，這些唱片公司也大量錄製中國的戲曲，例如京劇、粵劇、南管等，日本的唱片公司「アサヒ（朝日）蓄音器會社」也推出「聲明」及「榮利」二種商標，專門錄製中國戲曲唱片，這些戲曲唱片得以行銷中國及東南亞各地，其中當然也包括台灣在內，從一九一四年之後，台灣即從中國、香港及日本進口戲曲唱片，以滿足少數擁有留聲機者的需求，這種情況，一直到一九二六年才有變化。

八、金鳥印大戰飛鷹標

一九二六年的台北街頭，又開始響起了台灣音樂的聲音。這個樂音並不是戲班在表演的野台戲，也不是戲院內正在上演的內台戲，而是從留聲機中發出來的台灣戲曲音樂。

睽違了十二年之後，又有唱片公司斥資來錄製台灣音樂唱片，而且還不只一家。在商標上，有一家以彩色的小鸚鵡為商標，稱為「金鳥印」，但另一家卻是以展翅高飛的老鷹為商標，號為「飛鷹標」。這二家業者的特色能從商標上一窺究竟。「金鳥印」

位於日本關西的兵庫縣一家資本額只有十萬元的小唱片公司，但「飛鷹標」卻是日本最大的唱片公司「日本蓄音器商會」，資本額超過一百萬元，本店位於日本關東的東京市。這兩家業者的競爭，不但是日本關西、關東業者的較勁，也是一場「小蝦米對大鯨魚」的對抗，身處於日本帝國殖民地的台灣，正是這二家唱片公司競爭的市場所在，到底是體態輕盈的小鸚鵡獲勝？還是展翅高飛的大老鷹能夠順利地奪下勝利的冠冕？這一個唱片戰場，就在一九二六年的台灣展開了。

說起這二家公司的競爭過程，首先要從這家以「金鳥印」為商標的日本關西地區之小唱片公司談起。一九二五年時，「特許レコード[10]製作所」（特許唱片）成立，發展出所謂的「小型物レコード」（小唱片），並將留聲機及唱片的價格下降，以及各唱片公司間的削價競爭所致。

左 特許レコード所發行的金鳥印唱片，錄製北管、歌仔戲等台灣戲曲音樂。
右 1926 年 5 月間，日本蓄音器商會召集台北市江山樓、東薈芳等酒家之藝旦，錄製台灣戲曲音樂唱片。

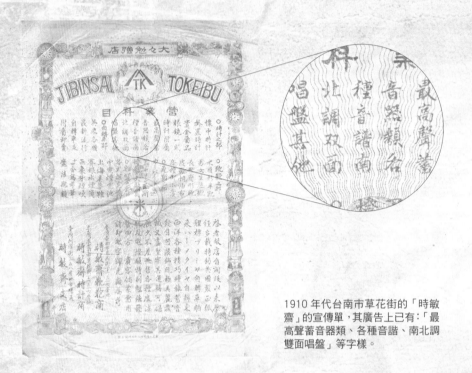

1910 年代台南市草花街的「時敏齋」的宣傳單,其廣告上已有:「最高聲蓄音器類、各種音諧、南北調雙面唱盤」等字樣。

「特許レコード」是採用一隻彩色的小鸚鵡為商標,該公司所生產的唱片,直徑大約只有八英吋,不但比傳統的十英吋唱片還要小,而且這些小唱片使用一張厚紙為底料,其上僅僅塗了一層蟲膠以節省成本,當時一般的傳統唱片的售價為七十錢到一元二十錢之間,進口唱片因課徵關稅而更昂貴,但「特許レコード」的八英吋小唱片以一張唱片六十錢的超低價來販賣,而十英吋唱片降價為每片八十錢,讓唱片的價格更加便宜。此外,「特許レコード」更開發出小型的留聲機,專門播放這種小唱片,這種小型留聲機價格相當便宜,一台僅要八元五十錢,比起當時每台至少要二十五元以上的其他品牌留聲機,「特許レコード」的小

型留聲機自然更有競爭力。

　　一九二六年年初，「特許レコード」注意到台灣市場，在台北成立了臨時錄音室，邀請多位藝人前來錄製台灣音樂，總共錄製了超過一百面的音樂。根據筆者所收藏的「特許レコード」來看，當時錄音的內容包括歌仔戲、北管、南管、客家採茶及台灣風俗歌（民謠），其代理店為台北市京町的廣濟堂，而「第一手發賣元」（大盤商）則是台北市榮町的文明堂。[11]

　　以目前的資料來看，「特許レコード」至少在台灣發行了三回，第一回是在一九二六年春夏之交，第二回則是在一九二七年的二月，筆者目前已掌握這二次發行的總目錄，但在比照出土唱片之後，發現有目錄外的唱片出現，因此推測應該有第三回的發行。而「特許レコード」因價格較為低廉，銷路還不錯，但是該唱片雖號稱不會破損，其蟲膠僅僅只有薄薄一層，使得唱針與唱片的磨損較為嚴重，一張唱片可重複聽的次數比傳統的唱片還要少上許多。

　　在「特許レコード」的目錄及唱片上，我們看見了一種新劇種正在台灣誕生，那正是源自於台灣本土的「歌仔戲」。其實在一九一四年日蓄所錄音的唱片上，就可以看見〈三伯英台〉的唱片，但仔細聆聽發現，此時的歌仔戲與現存於宜蘭的「老歌仔」相似，全是以「七字仔調」貫穿，並沒有換調的情況。但在一九二六年「特許レコード」所出版的唱片中，除了〈三伯英台〉之外，還有〈孟姜女〉、〈陳三五娘〉等劇目在內，而演唱者包括了職業藝人許成家、林氏伴、李氏王燕等人，他們是第一代的歌仔戲藝人，通常在野台或是內台表演，早已頗有聲名，因而被邀請來從事錄製唱片的工作；另外，知名的盲眼藝人陳石春則是以演唱台灣民謠及勸世歌為主，也錄下不少的「台灣風俗歌」。

面對著「特許レコード」搶攻台灣唱片市場，早在台北設立「出張所」的日本蓄音器商會倍感威脅，立刻加以還擊。一九二六年五月間，日蓄派遣大阪的副支店長片山、錄音技師田川及文藝部人員藤井三人來到台灣。他們認為，要在唱片市場上領先則必須了解台灣音樂的特色，而且要找到一流的藝人來錄音，才能獲得消費者的青睞，而台灣音樂最大的特徵就是「哀調」，一流的藝人則是在「藝旦間」（酒家）的「藝旦」，這些人從小就在台灣音樂的環境下長大，並有專業樂師來加以訓練，其技藝可謂相當優秀。

一九二六年五月十六日，片山等三人邀集了大稻埕的「江山樓」[12]、「東薈芳」二家當時最知名酒家的十多位藝旦及藝師前來錄音，錄音地點正是在台北市明石町（在舊城內東北側，今中山南路、青島西路、公園路、襄陽路一帶）的「台北ビル（大樓）」，日本技師將錄音器材帶到台灣，現場收音並錄製了超過一百張唱片的內容。

根據其後出版的目錄及唱片，我們得知當時參與錄音的藝旦包括金蓮、阿椪、鱸鰻[13]、大金治、網市、雲霞、烏肉網市、阿好、阿蕊、阿珠等人，而台北市著名的北管子弟社團靈安社及共樂軒也參與錄音，再加上著名的歌仔戲演員汪思明、溫紅塗、游氏桂芳及施金水等藝人參加。藝旦是屬於「江山樓」及「東薈芳」，因此這二間酒家也派出後場樂師前來擔任伴奏的工作，錄製的音樂大部分是屬於京調（京劇）及當時所流行的小調，而靈安社及共樂軒則是錄製傳統的北管戲曲，至於歌仔戲方面，則是「陳三五娘」、「李連生與白玉枝」、「呂蒙正」等戲齣。值得一提的是，錄製歌仔戲的游氏桂芳為宜蘭人，她是當時最著名的歌仔戲小旦，人稱其綽號為「宜蘭笑」，她是台灣第一代上台演出的歌仔戲女演員，每次演出都相當轟動，至於施金水的綽號為「擔水

仔」，以演出小丑而出名，和游氏桂芳二人為夫妻關係。

在錄音結束之後，日蓄商會於一九二六年十月間以「鷹標」（在唱片上仍以英文標示「Nippono-pone」，即是以「日本的蓄音器」為名稱）為商標，刊登大幅廣告及印製精美的目錄，在其目錄廣告標題中即宣稱：「真正本島名班、頭等華音曲盤」，而內容則是強調：

謹啟者，本社不惜巨資於本年五月中特派技術員到本島招聘特色藝妓及有名曲師，攝唱最新流行歌曲，品質堅牢、聲音明亮之十吋大曲盤，與他品大相懸殊，茲將藝術者及曲名列於別行，又本社發賣鷹標蓄音器，係應用最新技術，為國內第一良品，誠蒙惠顧，當以確實價格以應雅命。

左「路（鱸）鰻」是日治時期相當有名的藝旦，還曾經在台北放送局現場演唱。

右《三六九小報》針對藝旦「阿好」之介紹，從中可知阿好對於京調相當擅長，並以飾演「老生」聞名。

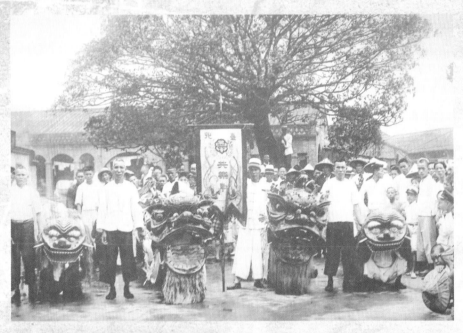

上 1926 年曾經參與日本蓄音器商會錄音之台北北管子弟社團共樂軒。
下 1920 年代台灣歌仔戲之演員。

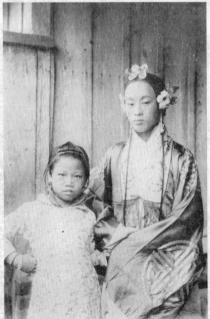

　　這則廣告中，日蓄商會除了說明其所發售的唱片是十吋大「曲盤」（唱片），更強調唱片品質優於其他公司之產品，明顯地想與「金鳥印」的產品有所區隔。除此之外，日蓄商會以「鷹標」發行第一回唱片之後，發現「金鳥印」的低價策略有其一定的市場，因此採用價格區隔之策略，其後發行時區分為「鷹標」（唱

片上的英文「Nipponopone」更改為「Eagle」，即老鷹之意）及「駱駝標」[14]（英文為「Orient」，即「東洋」之意，日本稱為「ラクダ印」），在一九二八年後又發行「飛行機標」[15]（英文為「Hikoki」，即日文的飛機之意，而在日本稱為「ヒコーキ印」）三種商標的唱片，其中「鷹標」的價格最高，其次則是「駱駝標」及「飛行機標」唱片，藉以和「金鳥印」爭奪台灣唱片市場之霸主地位。

「特許レコード」所發行的唱片以低價策略在台灣唱片市場掀起一片風潮，但日蓄商會憑藉著其雄厚的資本以及人脈，製作品質優良、價格低廉的台灣音樂唱片之後，「特許レコード」在唱片市場不再風光，在一九二七年二月發行第二回唱片後，即不再發行台灣音樂唱片，只製作日本音樂。日蓄商會雖在這場市場競爭中獲得勝利，但一九二三年日本東京大地震後，社會持續不景氣而影響到其經濟狀況，日蓄商會面臨極大的財務壓力，一九二七年時，即與美國的「コルムビア」（古倫美亞）唱片公司合作，一九二八年「日本コルムビア蓄音器株式會社」成立，日蓄商會也納入其公司體制內運作，成為跨國公司之一環。最後筆者將當時各大唱片公司在台灣所販售的唱片價格加以整理，以提供讀者參考，藉以了解在一九二六年左右的台灣唱片市場情況。

1920 年代日本蓄音器商會錄音出版各種商標台灣戲曲唱片。

一九二六年台灣所販售的唱片價格表

唱片公司	商標名稱	唱片大小	價格	備註
Columbia		10 吋	5 元 50 錢	國外輸入唱片
Victor		10 吋	5 元 50 錢	國外輸入唱片
Polydor		10 吋	4 元 50 錢	國外輸入唱片
特許レコード	金鳥印	8 吋	60 錢	小型唱片
特許レコード	金鳥印	10 吋	80 錢	
日本蓄音器	鷹標	10 吋	1 元 20 錢	紫標
日本蓄音器	駱駝標	10 吋	70 錢	

註釋

1 洪棄生是於一八六六年出生於彰化鹿港，本名攀桂，字月樵。他是一位特異獨行的知識份子，在一八九一年考上秀才，但日本統治後，他始終眷懷中國，經常藉詩文反映或譏評時政。

2 愛迪生從小就對很多事物感到好奇，而且喜歡試驗。長大以後，他就根據自己這方面的興趣，一心一意做研究和發明的工作。他在新澤西州建立了一個實驗室，一生共發明了電燈、電報機、留聲機、電影機、磁力析礦機、壓碎機等等總計兩千多種發明。

3 一八七七年愛迪生首次錄下自己的聲音時，並非以唱歌的方式，而是唸了抒情詩「Mary had a little lamb」，此一歷史聲音已佚失，因此愛迪生在一九二七年時，為了紀念留聲機發明五十週年，特別重新錄下此「關鍵」的一句話，目前此錄音仍保存在美國紐澤西州的 EDISON NATIONAL HISTORIC SITE

4 卡羅素（Enrico Caruso）：卡羅素出生於義大利那不勒斯一個貧苦的工人家庭，少年時期曾在教堂歌唱，此時就已展露出在聲樂方面的才華，但終其一生，他都未曾受過正式的聲樂教育。一九○三年，他與「歌劇天后」梅爾芭登台合作演出浦契尼的《波西米亞人》，一躍成為歌劇界的明星，而卡羅素以其渾厚有力的男中音音色，加上他對演出角色的逼真詮釋，配合穩健的台風，現場演出經常使觀眾著迷、甚至瘋狂，造就了卡羅素在當時足以稱霸歐美歌劇界的有利條件，同時也奠定了他在二十世紀初「聲樂天王」的地位。

5 留聲機的名稱：留聲機的日語漢字為「蓄音器」，大約是在一八九○年左右才有此確定的名稱。

6 天賞堂，現今東京銀座四丁目的天賞堂，創立於一八七九年，是由江澤金五郎所創立，原本以販賣高級鐘錶、貴金屬起家，目前仍在當地繼續營業，但在戰後，天賞堂已不再販賣留聲機，而轉向經營鐵道模型，目前除了銀座本店之外，並在東京新宿及千葉縣設立分店。

7 三光堂位於現今東京銀座一丁目的三光堂，創立於一八九九年，是由松本武一郎、松本長三郎及片山潛等三人合資經營，以輸入歐美各大廠之蓄音器及唱片為主。

8 「盛進商店」是由日人藤川類藏與中辻喜次郎於一八九五年所創辦，專門進口歐美各國貨物販賣，是日治初期台北市著名的商店。

9 這六人中只有何阿文的資料被調查出來。根據鄭榮興教授自何阿文後代所商借之戶籍資料顯示，何阿文是福建籍客家人，其在台居住地登錄為「新竹廳竹北一堡新城庄四百四十四番地之一」。而何阿文也是客家三腳採茶戲的藝人，他還對北管八音相當熟悉，其傳承弟子有梁阿才、何火生、阿浪旦、阿才丑、卓清雲等，皆為日治時期客家戲曲界之名人，而梁阿才在一九三〇年代也加入唱片錄音，錄下了不少客家音樂。

10 「特許レコード製作所」於一九二三年設立於兵庫縣的尾崎市，總資本額十萬元。因該公司開發出不會破損的唱片，獲得專利特許權，因而以此為名。該公司推出了「金鳥印」及「蝴蝶印」二種品牌的唱片，但台灣的音樂都是以「金鳥印」商標出版。

11 文明堂成立於一八九八年，由長谷川直氏創辦，原本是以經營和洋貨物為主，在一九〇二年轉型專營書籍販售，一九一六年長谷川直氏過世，由其妻子長谷川タカチヨ一肩挑起，並擴大營業項目，因此引進「特許レコード」的留聲機及唱片來販售。

12 江山樓是在一九二一年開業，其老闆為吳江山。由於其料理以中式菜餚為主，走高檔路線，因此被稱為日治時期台北第一「料理店」，除了料理之外，江山樓也僱用藝旦及藝師，可在酒席中吟唱作樂。

13 鱸鰻為當時大稻埕著名的歌妓，其本名為「招治」，擅長京調及北管小曲，而其早年曾在嘉義雙鳳樓賣藝，與一位人稱「青竹棍」的男子交往甚密，而在台灣鄉間，青竹棍是專門捕捉野溪中大鰻魚的工具，招治與這位男子交往，就被取了「鱸鰻」的綽號。

14 「駱駝標」原是「東洋蓄音器株式會社」之商標，而該公司設立於一九一三年京都，以「ラクダ印」（駱駝）為商標，一九一七年十一月為大阪蓄音器所合併，一九一九年又被日蓄商會所合併，但其商標「ラクダ印」卻留了下來，成為日蓄商會的產品商標之一。

15 「飛行機標」原是一九一九年所設立的「帝國蓄音器」之商標，在一九二五年時，該公司與三光堂、東京蓄音器及スタンード蓄音器等公司，一起併入「合同蓄音器株式會社」，但在一九二八年又併入以日蓄商會為班底的古倫美亞唱片公司，因此「飛行機標」也成為該公司的商標之一。

第三章

流行歌時代

民國一百零四年七月

第壹期

時代
流行歌

民國一百零四年七月
第壹期

一九三〇年的台灣夏季，薰風吹拂著檳榔及香蕉，迴盪在城市裡的溼氣，令人昏昏欲睡；遠方傳來一陣鑼鼓與鞭炮聲。台北市大稻埕的街道上，來往的人潮雜沓，兩旁的商店高掛著布旗，隨著南風飄動著，這正是農曆七月的中元普渡。

一九三〇年十月舉辦的第四屆台灣美術展覽上，當時年僅二十二歲的畫家郭雪湖[1]以一幅名為「南街殷賑」膠彩畫，贏得滿堂彩。「南街」是指台北大稻埕南端的街市，大約是目前的迪

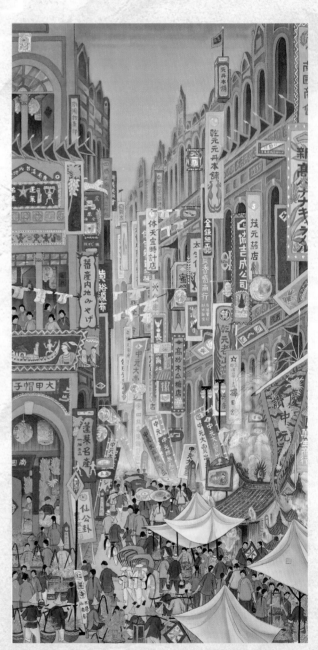

郭雪湖於 1930 年的絹布膠彩畫作「南街殷賑」。（188x94.5cm，臺北市立美術館典藏）

化街城隍廟口一帶，而「殷賑」則是日語漢字，發音為「いんしん」，即是繁華、熱鬧之意，郭雪湖的畫，展露出一九三〇年代台北大稻埕繁華的一面。

這幅「南街殷賑」的膠彩畫現已典藏於台北美術館，長寬各一三五公分及一九五公分，在畫布下所呈現的，正是節慶下的大稻埕。畫中的大稻埕商號如雲，店屋及亭仔腳更是堆滿南北貨，繁榮景象展現了地方風情。郭雪湖以山水立軸的方式來拉長街景，顯示都市狹縫裡的熱鬧空間，因此也以三層洋樓的空間來呈現，顯露出一九三〇年代大稻埕的多元文化。

在畫面上，有原住民特產、水果、木瓜糖、大甲草帽等，更有來自南洋的虎標萬金油與中國廣東的雜貨，而泉州的地理師與八卦相命仙也擺出了看板，在二樓有一面看板以日文寫著「內地みやけ」（日本內地特產）；亭仔腳（騎樓）內外則是洶湧的人潮，穿著傳統衣飾的台灣女子以及留著辮子的男子，攤販、肩擔者與黃包車雜沓。在繁華的街道上，最特別的是一面「紅蓮寺第三集——永樂座」的看板，這正是當時從中國進口的無聲電影《火燒紅蓮寺》的廣告，在大稻埕的「永樂座」戲院上演。繞過街角，一面又一面的布旗矗立著，迎著微風搖盪，寫著「慶讚中元」及「中元大賣出」。

郭雪湖的「南街殷賑」膠彩畫迄今已逾八十年，當時他作畫時，可能無法預測到在其畫筆下的大稻埕已在蘊育著一波新的浪潮，那是以台語所創作的流行歌。一九三〇年代，台語流行歌在大稻埕的街市中產生，這也和郭雪湖的「南街殷賑」畫作一樣，在綺麗的光芒下透露著本土的色彩，然而，各式各樣的多元文化融入，讓台語流行歌展現出與傳統歌謠不同的面貌與生命力，而這一切的一切，只能從頭說起。

一、民謠時代

　　古老的事物早已消逝，但記憶卻無法抹去，在訴說之前，首先沉澱心情，一起來回味台灣恆春地區的民謠「思想起」：

思啊想啊起，日頭出來啊伊都滿天紅，

枋寮哪過去啊，伊都是楓港，噯唷喂。

希望阿哥來疼痛，噯唷喂。

噯唷疼痛小妹啊做工人，噯唷喂。

【男】思啊想啊起，四重溪底啊伊都全全石，

　　　梅花哪當開啊，伊都會落葉，噯唷喂。

　　　小妹啊想君抹得著，噯唷喂。

　　　噯唷恰慘拖命啊吃傷藥，噯唷喂。

【女】思啊想啊起，恆春大路啊伊都透溫泉，

　　　燈台哪對面啊，伊都馬鞍山，噯唷喂。

　　　阿哥啊返去妹無伴，噯唷喂。

　　　噯唷親像輾鑽啊刺心肝，噯唷喂。

【男】噯唷！噯唷喂！卡美彼個阿娘喂！卡美彼個阿娘喂叫我啦！

【男】思想枝！

【女】綠竹開花啊伊都綠竹青，大某哪娶了啊，伊都娶細姨，噯唷喂。

　　　噯唷！細姨不通娶卡好！

【男】細姨啊娶來人人愛，噯唷喂。

【女】噯唷！娶來甲伊煩啦！

【男】噯唷！放捨大某啊上可憐代，噯唷喂！

【女】噯唷！放捨大某啊上可憐代，噯唷喂！

這首〈思想起〉的歌詞是一九五〇年代由台南許丙丁所填詞，曾經轟動一時，當時台灣多家唱片公司都灌錄出版，也是現今流傳最廣的「版本」。但是，我們在追根究底時會發現，〈思想起〉原本是恆春民謠的曲調之一，歌詞是隨演唱者臨時編造，甚至可以以兩人或是多人對唱等方式來進行。但歌詞雖變化多端，主旋律卻是不變，這種演唱方式正是民謠的特徵。

恆春地區位於台灣的最南端，早在鄭成功統治台灣的年代，就已有駐軍及漢人移民來移墾，根據學者研究發現，當地最早的音樂形式是所謂的「唱曲」，之後產生了〈牛母絆〉曲調，配合著「對唱」型式，就有了歌詞，這些歌詞都是臨時編造，正所謂的「想到那裡、唱到那裡」。而這種「對唱」的傳統，是為恆春民謠的特色。之後，恆春地區的演唱者又加入其他曲調，產生了〈思想枝〉、〈四季春〉、〈楓港小調〉等。

而在《恆春鎮志》中也對女子出嫁時演唱民謠的情況如此描述道：

像〈牛母絆〉（又稱「牛母擺」）就是恆春民謠中常用於結婚規勸新娘的曲調。家中擺一張桌子，父親開始訓女兒，告訴女兒出嫁後，應該如何如何，漸漸的女兒開始哭了，媽媽也陪著哭，父親邊唱邊哭，它的唱法相當特別，一口氣唱到沒氣，而且（旋律）擺來擺去，詞的內容相當多，每個家庭所唱的不一樣，但大部分均是希望嫁出去的女兒能聽公婆的話。

母親：子兒去人厝吃人飯，人若大聲叫，你就細聲應。

新娘：阮厝是頂街，搬去下街，到人厝，半項都不會。

姊妹：妹妹！你的父母註定是黑土失輪地，像我的父母註定是散砂石實犁。

阿姨：姪兒！你的父母加你注意是大傳大，細傳細，不是你父母甲你新設禮。

舅媽：你的父母生你含慢，賣去別人厝，著愛有孝大官甲大家。

舅舅：紅橘子吃到起蒂，後日去到人厝，無通忘恩背義。

母親：你若去人厝，就要甲人牽大叫小，厝邊嬸婆才會稱讚你萬項會。

新娘：父母驚我吃了米、吃了飯，才卡緊甲我賣出門。

阿姨：你在厝是精神巧女，去到人厝，人的飯碗就要捧好起。

舅媽：你在厝是貧家人子兒，嫁去人厝，人講你著聽。

舅舅：姪兒！明啊後日要捧人飯碗，就要有孝大官甲大家。

新娘：離兄離弟心頭酸，離母離父就像利刀刈腹腸。

　　恆春民謠的「對唱」方式，在台灣其他地區也存在，例如北部客家地區的「採茶」及閩南的「褒歌」，都屬於此一類型。從宜蘭地區發展出「歌仔戲」，在演出時演員只依據劇情大綱而臨時編造歌詞的表演方式，被戲班界稱之為「活戲」，也是以「對唱」方式來演出。

宜蘭地區民眾在公園內對唱「老歌仔」。

恆春地區老藝人朱丁順手持月琴演唱民謠。

　　以往的台灣漢人社會中，「對唱」型式是承繼民謠的主要模式，這種模式源自於早期先民的生活結構。以北部的客家地區來說，清朝末年興起的茶葉經濟不但造就了台北大稻埕地區的繁榮，也讓北部山區開始大量闢建茶園，採茶姑娘工作時間相當長，而在工作時彼此間的距離並不遠，歌唱聲音可以傳達，因而產生「採茶」的山歌對唱；而在恆春地區，早期農耕以種植水稻為主，在欠缺勞力下，當地盛行以「換工」方式來進行工作，都要相互幫忙才能順利完成農耕，這使得人們幾乎每天都在外面工作，在眾人一起工作下，產生「對唱」方式，而看顧牛隻或是檢柴時也是一樣，都能和同伴相互「對唱」。在日治時期，恆春地區開始興起木炭產業，為了謀求生計，當地的男男女女都上山燒木炭，在製作木炭的過程中，「對唱」又是一種普遍的娛樂方式，藉由民謠的曲調唱出工作的辛苦，也唱出了心酸與無奈、歡笑與愉悅，表達了人類豐富的情感。

　　在社會的演變下，「對唱」形式再度演化，產生了「專業歌手」。他們以演唱歌謠及訴說傳奇故事為業，遊走四方以賣藝維

生，恆春地區著名的民謠歌手陳達即是賴此維生。除此之外，台灣民間也有所謂「走唱」者也是以此維生，甚至一些乞丐為了要討一口飯吃，在師徒相傳或是耳濡目染下，拿著一把月琴，四處演唱以博得眾人的歡心。在一九三〇年八月間的台灣日日新報有一則「大眾的音樂」報導，來記載此事：

月琴，鄉村今尚樂用，亮琴屬於資產階級，月琴不然。又以大眾的音樂謀生，則有盲者、丐者之唱調，商輅、陳三五娘、三伯英臺、十月懷胎、蓮花歌等。陳三五娘、三伯英臺為舊尖刻之愛情歌曲，十月懷胎勸孝，訓商輅勸節。當夫月明星稀、巷犬不吠，投以數十錢，呼之使來，一唱再唱，三續四續，傍樹為家。版土蓋茅之村店，恆圍繞男婦老幼數十人，曲罷揮之使去，非大眾之音樂而何？……如粵人村落，流行歌曲亦近是種。顧時移俗異，洋樂日盛，ジャズ（爵士）之印甸人（黑人）音樂，且逐漸侵入青年腦中，有如麻雀（麻將）流行島內，國產島產，提倡愛川之今日，思之不能無感。

之後，都市逐漸形成，這些民謠也在都市中生根、茁壯，在酒樓飯館間開始有年輕的女子配合著樂師的音樂，以演唱民謠或是小曲來謀生，她們被稱為「藝旦」。其後，一些經營酒家的生意人自行訓練「藝旦」，甚至以買賣方式來掌控一些年幼的少女，自小即聘師訓練，這些少女所學習的音樂，即是當時最「流行」的民謠或是戲曲，例如南管、北管、京劇等。

台灣開始錄製唱片時，這些來自日本的唱片公司以民謠及戲曲為錄音內容。在當時，並無所謂的「流行歌」，民謠及戲曲正是「流行歌」。然而，這種情況不只有發生在台灣而已，歐美早期錄製唱片時，也是選用歌劇為內容，例如一九〇二年四月義大利聲樂家卡羅素就開始錄製了歌劇唱片，造成了轟動，也成為當時最暢銷的唱片，而歌劇正是歐美

所流行的戲劇；至於在東方的日本，一九〇三年春天有兩位美國籍的錄音技師來到日本，為日本傳統藝人錄音，再由美國的「哥倫比亞唱片公司」製作成唱片，一九〇三年十月輸入日本。另外在一九〇三年三月，美國錄音師藍斯柏格（F.W. Gaisberg）來到中國上海，邀請了十多位中國人錄下了戲曲音樂，接著又到香港，聘請「茶樓歌女」錄下音樂。

台灣音樂的唱片錄音是在一九一四年，比日本及中國晚了十年左右的時間，但是，在國際貿易及資金的流動下，台灣的唱片市場終究被注意到了，台灣音樂也被製作成為唱片來販售，而這些音樂的素材，正是台灣的民謠及戲曲。在唱片出版後，我們看見一個事實：在民謠時代歌詞可隨演唱者任意變動，甚至在演唱者之間能隨機產生互動的狀況，都因唱片的產生，即將消失不見，固定的歌詞及曲調將取代原有自由發揮的形式。簡而言之，民謠的特色遭到改變，歌詞及曲調不能再任意變化及增減。這樣的發展局勢，在好的方面是方便記憶及易於學習，但在另一方面，人們的創造力將降低，作詞及作曲將朝專業化來發展，以往民謠歌手間自由對唱的方式，註定會逐漸消失。

二、從民謠到流行音樂
——美國的爵士音樂

從民謠及戲曲出發的唱片工業，在一九二〇年代有一番翻天覆地的大變革，即是「流行音樂」（Popular music）的出現。在談論之前，我們必須回到留聲機的發源地美國，才能一窺其變化之源。

美國南方因種植棉花之故而需要大量的勞力，一六一九年起，第一批非洲黑奴就隨著船運來到美洲，直到一八六二年美國廢止蓄奴為止，約有兩百多年的時間，在這段時間內，運往美國的黑奴保守估計超過一千萬人左右。

這些來自非洲的黑奴，其種族、語言、風俗、習慣等方面並不相同，他們來到美國後即學習了白人的英文，而有了共同溝通的語言，而其日常生活起居還是保存非洲原部落的習性，因此非洲各地的音樂隨著這些黑奴而來到美洲，尤其在工作時，大家你一句、我一語來唱和，逐漸形成「工作歌謠」（Work song），由於此歌謠是為排解工作辛勞所發展出的吟唱歌曲，具有強烈的節拍性，傳達了黑人在烈日下勤奮工作的畫面，與台灣客家的採茶歌以及恆春地區的民謠對唱型式類似，都是屬於相互對唱的「工作歌謠」。

一八六五年南北戰爭宣告結束，南方的黑奴獲得自由。此時在南方的大都市紐奧爾良，即有黑人樂師出現在表演酒吧，這些樂師無不將本身擅長的工作歌謠帶到表演舞台上，並隨著歌謠而發展出複式節奏的散拍音樂（Ragtime），甚至是將工作歌謠中輪流應答的特色加以運用，在演唱者樂團間或在樂器演奏間，產生一問一答的呼應。在十九世紀末，著名的黑人音樂家史考特‧喬柏林（Scott Joplin，1868~1917）即在此時崛起，被稱為「King of ragtime」（散拍之王），而這種散拍音樂，是爵士樂（Jazz）的前身。

二十世紀初期，美國的唱片公司原本是以錄製古典音樂為主力，但也逐漸注意到龐大的庶民階級市場，開始錄製屬於庶民大眾的音樂。例如在一八九八年，哥倫比亞唱片公司即以滾筒唱片來錄製「The Star Spangled Banner」（美國國歌），一九〇〇年代也錄製了愛爾蘭人湯姆斯‧摩爾（Thomas Moore，1779~1852）的著名詩歌「The Minstrel Boy」（「少年游吟詩

人」，美國南北戰爭時相當流行）[2]，在一九一〇年代，部分唱片公司已經發現美國南方的黑人新音樂之魅力，有意加以灌錄唱片，但不少黑人音樂家卻認為唱片灌錄可能會讓他們的觀眾失去對於現場演奏的興趣，以致減少收入；甚至還有人認為，唱片可以重複播放，這將使得他們的特有技藝被輕易地學走，拒絕了唱片公司的邀約。一九一七年，一個在芝加哥演唱的樂團「正宗迪西亞爵士樂團」為唱片公司灌錄爵士音樂，沒想到一炮而紅，唱片銷售量大大地增加，使得一些傑出的黑人爵士音樂家也加入唱片灌錄的陣容，其中最著名的表演者當屬果凍捲摩頓（Jelly Roll Morton，1890~1941）。

果凍捲摩頓從一九二三年起，就和他的樂團為派拉蒙唱片（Paramount）、勝利唱片（Victor）等大廠灌錄，確立了爵士音樂的形式，也造成爵士樂的流行風潮，之後又有路易‧阿姆斯壯（Louis Armstrong）及其所組成的「五人熱奏樂團」、「七人熱奏樂團」、畢克斯‧貝德貝克（Bix Beiderbecke）、艾靈頓公爵（Duke Ellington）等音樂創作者之加入，讓爵士音樂發揚光大。在當時錄下了不少唱片，成為暢銷音樂，流傳到世界各地，甚至連日本東京、中國上海、英國殖民地香港及新加坡，都興起一股爵士音樂的風潮，在台灣方面，則透過日本的唱片公司輸入了爵士唱片。

爵士音樂成為現代流行音樂的先驅，這股從美國黑人民謠中所衍生的熱潮，不只影響了歐美等國，甚至隨著跨國唱片公司的銷售網來到了日本及中國，促成了一股新的音樂流行風潮，配合著跳舞的興起，影響了東方的社會。爵士樂及男女跳舞的社交文化在東方社會激盪出回響，年輕一代的男女青年對此趨之若鶩，學習歐美的各種舞步，在眾目睽睽下翩翩起舞，引起不少衛道之保守人士競相撻伐，在報紙、雜誌等媒體上爆發了一場又一場的論戰。

雖有衛道人士的反撲，但爵士音樂流傳到全世界之後，這一股新興的音樂潮流已經是勢不可擋。爵士音樂雖然起源於黑人社會，藉由音樂家個人的天分臨時創作而編成，屬於民謠形式，但後來也有白人樂師及學院派人士加入，將五線譜、編曲等樂理引進了爵士音樂的世界中，使得爵士音樂獲得更大的成就，例如：路易‧阿姆斯壯的樂團中之唯一女性團員莉莉蓮‧哈定（Lillian Hardin 1898~1971）正是學院出身的鋼琴家，在加入樂團之後，還曾經教導路易‧阿姆斯壯樂理及五線譜，這讓爵士音樂在即興演出之外，加入了樂理的基礎，更成就了爵士音樂的流行風潮。

三、從民謠到流行歌
——日本的「新民謠」

西方爵士音樂唱片輸入到亞洲各地時，日本的音樂受到相當大的衝擊，甚至引起國內部分衛道人士的批評，認為爵士音樂充滿了糜爛氣息，在青少年間流傳，不利於音樂教育。但爵士音樂確實有其迷人之處，在一九二○年代末期，日本各地興起一股爵士音樂及舞蹈風潮，甚至在一九三一年四月間還有人認為要拓展國際觀光事業，必須由日本觀光局以東京、京都及大阪等三大都市為歌名，邀請作曲家來製作相關的爵士歌曲，以利於日本大都會的宣傳，更能吸引外國觀光客來參觀。

爵士音樂風行全球之際，日本開始發展本國的流行歌曲文化，

即是以各地民謠為基礎所發展的「新民謠」，以及都會生活所產生的「大眾歌曲」。這些歌謠在都市中興起，透過留聲機及唱片的使用，短時間內傳播到日本各地，促成一波又一波的音樂流行風潮。

日本的流行歌曲，除了受到西方流行音樂的影響外，更重要的是日本經歷明治維新、日清戰爭（甲午戰爭）、日露戰爭（日俄戰爭）及第一次世界大戰之後，國勢愈來愈提高，國內的各項現代化工程也積極展開，除了東京、大阪等大都會崛起外，西方的教育制度在十九世紀末期的明治年間被引進，日本的各級教育機構中已有「唱歌」一科，即是以西方的五線譜教授音樂，並使用鋼琴、小提琴、風琴等樂器來教學，而現代化及音樂教育等基礎，正是日本發展流行歌謠的首要條件。

1890 年代日本的浮世繪版畫，圖中穿著西洋服飾的老師正在彈奏風琴，一旁的學生開口唱歌。

公學校內「唱歌」課程實況。

在一八九〇年前後，東京、大阪等都市大幅發展，農民進入都市謀求生計，日本各地的民謠流傳都市。這些民謠充滿著地方風味，在宴會、宴客的場合，成為助興的工具，更有所謂的「演歌師」等新興職業產生，演唱民謠，遊走於都市的各個角落，甚至能夠推陳出新，以舊有的民謠為基礎來改編，這些曲調包括了〈名古屋節〉（愛知縣民謠）、〈立

山節〉（富山縣民謠）、〈宮島節〉（廣島縣民謠）、〈博多節〉（福岡縣民謠）、〈新瀉節〉（新瀉縣民謠）、〈潮來節〉（茨城縣民謠）等，而這些屬於地方性的民謠，在一九〇〇年代日本開始發展國產的唱片工業時，各唱片公司即錄製成唱片來發售，成為日本流行歌文化的「前奏」。

除了民謠唱片之外，一九一〇年之後，日本的大都市間興起了現代劇場的演出，各地也陸續興建劇場，文學家開始創作新劇，最著名當屬一九一四年帝國劇場所上演的《復活》一劇。該劇的女主角松井須磨子（1886~1919）在劇中所唱的歌曲〈カチューシャの唄〉[3]由東洋蓄音器株式會社灌錄成唱片發行，而作詞者為

1920 年代日本所發行的民謠唱片。

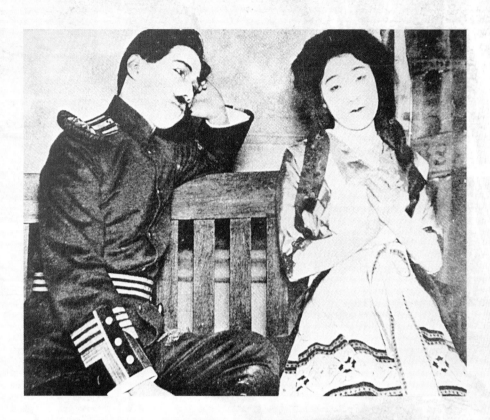

島村抱月及相馬御風，作曲者則是中
山晉平。此歌曲一推出，唱片大為暢
銷，至少賣出三萬張以上，這在當時
的唱片市場上，無異是奇蹟。一般的
唱片，只能銷售幾千張的數量，而
〈カチューシャの唄〉的暢銷，也
代表了一個大眾時代的來臨，被稱為
「大眾歌曲」，使得作曲者中山晉平
成為了日本知名的作曲家。

上 1914 年藝術座上演「復活」一劇之
場景，右為女主角松井須磨子。
下 1914 年東洋蓄音器會社出版的「復
活」唱片。

上 〈カチューシャの唄〉海報。
下 日本政府於 1999 年 9 月間發行的
〈カチューシャの唄〉郵票。

中山晉平（1887~1952）為長野縣人，一九一二年畢業於東京音樂學校，在東京都淺草區的千束小學校擔任音樂老師，一九一四年時受島村抱月的委託而為〈カチューシャの唄〉作曲，成為音樂創作人。〈カチューシャの唄〉被稱為是「日本旋律與西洋旋律之折衷、融合」，具有日本傳統歌謠之旋律，並配合西洋風格的作品。之後，中山晉平又陸續創作了〈ゴンドラの唄〉（1915年）、〈きすらひの唄〉（1918年）、〈酒場の唄〉（1919年）、〈船頭小唄〉（1922年）、〈花園の戀〉等歌曲，成為最有人氣的音樂創作家，尤其是一九二二年〈船頭小唄〉（野口雨情作詞）由「松竹蒲田攝影」所拍攝的同名電影，在日本大為轟動，帶動日後拍攝電影時必須連帶錄製主題歌唱片的風潮。

一九二二年，中山晉平辭去教職專心作曲工作，一九二八年成為日本勝利唱片公司的「專屬」作曲家。一九二八年，中山晉平創作了〈出船の港〉（一九二八年二月出版，時雨音羽作詞、藤原義江演唱）、〈波浮の港〉（一九二八年四月出版，野口雨情作詞、佐藤千夜子

演唱）及〈鶯の夢〉（一九二八年四月出版，野口雨情作詞、佐藤千夜子演唱）三首歌曲，每張唱片的銷售量都超過十萬張，使他成為當時日本最受歡迎的歌謠作家。

一九二九年，中山晉平創作了〈東京行進曲〉（一九二九年五月出版，西條八十作詞、佐藤千夜子演唱），又造成極大的轟動，銷售量突破二十五萬張，創下日本有史以來單一唱片銷售量最高的紀錄。〈東京行進曲〉是以東京為場景的通俗戀愛小說，為日本知名作家菊池寬（1888~1948）的作品，先是在當時日本的大眾雜誌「キング」（英文「King」之日文譯音，即為「國王」之意）連載，後來由「日活映畫」將其拍攝成電影，在電影放映之前，日活映畫與日本勝利唱片公司合作，出版「映畫主題歌」之唱片，沒想到造成銷售盛況。

從〈出船の港〉到〈東京行進曲〉，中山晉平已確立其歌曲風格。他的歌曲是以西洋樂器來伴奏，但歌曲旋律以五聲短音階來呈現，有著濃鬱的日本傳統風味，被比擬為「哀愁中帶有柔弱的氣息」，而這種奠基於日本傳統旋律的音樂，即被稱是「新民謠」[4]，中山晉平的作品充滿了此一特殊的風格，被後人譽為「晉平節」（意指「晉平之節奏」）。除此之外，演唱的歌手藤原義江及佐藤千夜子也成為當紅藝人，除了在無線電台演唱之外，更藉由四處登台現身，成為了第一代的「偶像歌手」，而這也是日本流行歌文化的萌芽之際。

一九二八年起，其他作曲家的「新民謠」唱片也陸續推出，例如〈君戀し〉（一九二八年由勝利唱片出版，佐佐紅華作曲）、〈道頓堀行進曲〉（一九二八年由日東唱片出版、塩尻精八作曲）、〈沓掛小唄〉（一九二九年由古倫美亞唱片公司出版，奧山貞吉作曲），都造成相當的流行，「新民謠」的曲調風格儼然成形，更成為日本流行音樂的早期代表潮流。

在「新民謠」曲風的盛行下，另一股新興的潮流也悄悄地湧起波濤。一九三〇年，一位剛從明治大學商科畢業的年輕作曲家古賀政男（1904~1978）成為古倫美亞唱片公司的「專屬作家」，他在一九三一年發表〈酒は涙か溜息か〉（酒是眼淚還是嘆息）、〈私この頃憂鬱よ〉（近來我的憂鬱）及〈丘を越えて〉（越過山丘），三首歌曲一推出之後，唱片立刻銷售一空。在這三首歌曲中，古賀政男雖然也在主旋律中運用日本傳統的五聲短音階，

■上 2004 年為了紀念古賀正男誕生 100 週年，日本政府特別發行紀念郵票。
■下 古倫美亞唱片公司在 1931 年出版的〈酒は涙か溜息か〉歌譜。

但在伴奏中採用曼陀林琴（man-dolin）、吉他、鋼琴、風琴等西洋樂器，並製造出帶有年輕的憂鬱曲調，此一曲風完全與中山晉平不同，被後人譽為「古賀メロデイ」（古賀的旋律，メロデイ為英文「melody」的譯音），尤

其他使用曼陀拉琴的震音，更創造出其曲調的獨特風格。

一九三一年發行的〈酒は淚か溜息か〉唱片，正是古賀政男一生的代表作品。這首歌的歌詞是由高橋掬太郎所創作，歌詞內容為：

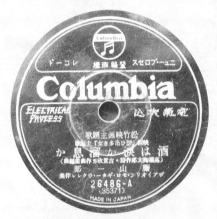

左上 古倫美亞唱片公司在 1931 年出版的〈酒は淚か溜息か〉唱片。
左下 古倫美亞唱片公司在 1931 年出版的〈私この頃憂鬱よ〉唱片。
右上 古倫美亞唱片公司在 1931 年出版的〈丘を越えて〉歌譜。

酒は涙か溜息か　　　　　　　酒是眼淚還是嘆息，
心のうさの捨てどころ　　　　心情憂悶，徹底遺忘吧！

遠いえにしの　かの人に　　　那個情深緣淺的人啊！
夜毎の夢のせつなさよ　　　　朝思夢想，夜夜殷切期盼

酒は涙か溜息か　　　　　　　酒是眼淚還是嘆息，
かなしい恋の　捨てどころ　　勉強的戀情，應該捨去啊！

忘れた筈の　かの人に　　　　那個人該忘就忘了他吧
残る心を　なんとしょう　　　殘留的心，是一籌莫展啊！！

　　這首歌曲在一九三一年七月二十五日推出時，正好是一九二九年發生世界經濟大恐慌之後的不景氣時期，日本的失業人口超過三百萬人，不少人根本找不到工作，每天借酒消愁，加上當年九月十八日發生「滿州事變」，日本出兵攻打中國東北，軍方的動員令下，許多年輕男子必須拋棄妻兒或是愛人，到中國戰場上作戰，這種離鄉背井的痛苦以及戰爭的死傷經驗，在〈酒は涙か溜息か〉輕柔並帶有一絲憂愁的音樂旋律中輕輕浮現，徹底征服了日本人的內心。當年的十一月十四日，以此曲為主題歌的電影《想ひ出多き女》由「松竹映畫」拍攝上映，帶動唱片的銷售量，而〈酒は涙か溜息か〉歌曲的唱片背面是〈私この頃憂鬱よ〉一曲，兩首歌曲相當受到歡迎。

　　就在古賀政男的音樂旋律風靡全日本之際，另外二波流行歌的潮流也悄然而生，即是以傳統民謠為基礎所衍生的「小唄流行歌」以及以電影為背景的「映畫主題歌」。

東京音頭　小唄勝太郎　三島一聲　指揮加藤安太郎

勝利唱片公司在 1933 年出版之〈東京音頭〉彩繪。

　　「小唄」（こうた）是日本的傳統小調名稱，使用三味線等樂器來演奏，在江戶末期（1850年代）流行於東京，一九二〇年代的新民謠及其後的流行歌盛行，讓這種傳統的「小唄」脫胎換骨。一九三〇年勝利唱片推出了〈祇園小唄〉（長田幹彥作詞、佐佐紅華作曲）及〈唐人お吉〉（西條八十作詞、中山晉平作曲），引起唱片市場的注意，一九三三年又推出〈島の娘〉（長田幹彥作詞、佐佐木俊一作曲）、〈東京音頭〉（西條八十作詞、中山

晉平作曲）及〈さくら音頭〉（佐伯孝夫作詞、中山晉平作曲），造成了相當大的轟動。主唱者小唄勝太郎（本名為「真野かつ」，1904-1974）在十五歲時即學習三味線等傳統樂器，一九三一年與勝利唱片簽約而成為其專屬歌手，一九三三年推出〈島の娘〉

及〈東京音頭〉兩首歌曲之後，小唄勝太郎聲名大噪，尤其以〈東京音頭〉最為暢銷，總銷售量突破一百萬張，是日本唱片史中第一張突破百萬張者。此外，作曲者中山晉平也再度成為市場寵兒，並開創「小唄流行歌」的潮流。此一潮流加上傳統舞蹈而

左上 勝利唱片公司出版之〈さくら音頭〉歌單。
右上 〈東京音頭〉唱片。
右下 〈さくら音頭〉唱片。（此張圖放大）

形成的「盆踊」，在一九三〇年代的夏季夜晚，經常有一大群人在公園的空地上，圍繞著留聲機中播放的「小唄流行歌」來拍著手、跳著舞，形成一種新興的日本文化，此一文化也影響到遠在南方的殖民地台灣，成為日後台語流行歌曲發展之一環。

詩人西條八十為勝利唱片公司之「專屬作詩家」，並在勝利公司所出版的刊物上加以介紹。

　另一股潮流則是「映畫主題歌」。一九二二年〈船頭小唄〉推出時，即是「松竹蒲田攝影」拍攝的同名電影，而一九二九年的〈東京行進曲〉及〈沓掛小唄〉都是由知名文學作家撰寫的大眾小說來改編，此後，大眾小說、電影及流行歌的相互搭配，形成一種潮流。一九三〇年，作家牧逸馬原的小說《この太陽》（這個太陽）、廣津和郎的小說《女給》（女服務生）被改編為電影而轟動一時，到了一九三一年，日本引進了製作有聲電影的技術，讓電影中的人物發出聲音外更將音樂加入電影情節中，不像以往無聲電影時代，必須以「辯士」來講解電影內容，並由樂團於幕後現場演奏音樂來營造氣氛。從一九三一年後，電影推出前就會先安排製作「映畫主題歌」，在相互的幫襯下來刺激消費者進場觀看電影及購買唱片。

　從以上的說明，我們可知日本的流行歌是從新民謠開始發展，兼具和洋樂氣息的流行歌隨後產生，在一九三〇年之後，小唄流行歌及映畫主題歌異軍突起，分別結合了「盆踊」及電影來締造出新的流行風潮。在一九三

一年後，日本軍國主義氣焰高漲，接連爆發了「滿州事變」（中國方面稱為「918事變」）及「上海事變」（中國方面稱為「128事變」），日軍進攻中國東北及華中的上海等地，並扶植清朝最後一位皇帝溥儀就任「滿州國皇帝」，成立傀儡政權來對抗中國。就在此一氛圍下，與戰爭相關的流行歌相繼而生，甚至在國家統制下，成為唯一的流行歌類型，而這類型我們將在後續的章節繼續討論。

四、流行歌曲的產生背景及因素

　　從上述的介紹，我們了解唱片工業發展的軌跡，尤其是美、日二國的唱片工業，都是從錄製民謠開始，後來才有流行歌的產生，讓唱片銷售量增加。但是在流行歌的時代，唱片銷售量能大為增加的主要原因，則有其內部及外部因素存在，現分述如下：

1、在唱片公司內部方面

　　唱片公司的成立正是資本的累積所致，從歐美各國到東方的日本、中國都有唱片公司陸續成立，然而唱片的主要錄製項目是音樂，而唱片的銷售多寡則是決定該公司能否繼續生存的要件，因此在唱片公司方面，必須有以下的條件才能成長並茁壯，否則只能被市場淘汰。

（1）資本的募集

　　一家唱片公司不但需要設立錄音室、工廠、倉庫等硬體設備，更有存貨的壓力，為了滿足消費者需求，唱片的種類必須增加，以因應市場競爭，再加上唱片製作為新興科技，必須有研發

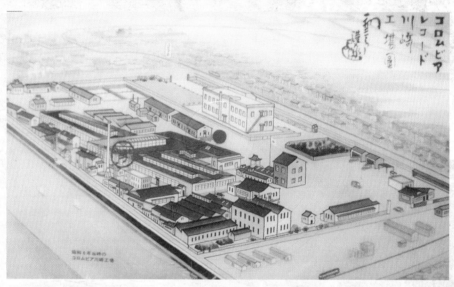

古倫美亞唱片公司在日本川崎的工廠鳥瞰圖。

的支出，以掌控時代的脈動，因此唱片公司的資本必須雄厚，否則無法因應激烈的競爭壓力。以一九一〇年創立的日本蓄音器商會來說，創業時只有三十五萬元的資本額，一九一二年增資至一百萬元，一九二〇年則到達兩百萬元，由於日蓄的資本雄厚，不但出片量為日本第一，並能自行製作國產留聲機，逐漸將一些較小的唱片公司合併，然而在一九二七年因經濟不景氣及工廠失火等打擊，遭到外資的日本古倫美亞唱片公司合併，而日本古倫美

亞在一九二九年的資本額也達到兩百八十萬元，一九三七年更增資到一千一百二十萬元；另外在勝利唱片方面，一九二七年設立時之資本額為兩百萬元，一九二九年增加到四百萬元，一九三七年更達到一千萬元。這些增資的過程，鞏固了古倫美亞唱片公司及勝利唱片公司在日本的霸權地位，使得這兩家公司每月都能夠推出新唱片，以符合唱片市場上求新求變的需求，讓唱片市場正常運作，並擴大消費的族群。

勝利唱片公司在日本橫濱的工廠照片。

（2）「專屬制度」的建立

　　「專屬制度」是指唱片公司與作曲家、歌手簽訂契約，承諾不得為該公司以外的公司服務。最早是從義大利聲樂家卡羅素（Enrico Caruso）開始。卡羅素在一九〇二年接受了勝利唱片公司之前身「Gramophone & Typewriter Company」邀請而錄製唱片後，因銷路激增使得其名氣大為提高，使得更多的聲樂家投入唱片錄製的事業，但卡羅素與勝利唱片公司簽下合約，其歌劇唱片都委由勝利唱片公司來製造發行，形成了「專屬制度」。此一方式除了保障簽約者的生活外；另一方面，資金雄厚的唱片公司配合專業的作詞、作曲及以商業方式包裝歌手形象的策略下，開始大量生產各式各樣的唱片。以日本古倫美亞唱片來說，專屬作曲家有古賀政男、古關裕而、江口夜詩、竹岡信幸等人，作詞家則有西條八十，至於歌手有伊藤久男、松平晃等人。

（3）專業作曲、作詞家及歌
　　　手的加入

　　在美國及日本早期發展的民謠唱片中，所運用的素材都是自古

流傳的民謠曲調及戲劇，而錄音演唱的歌手大多是當時的藝人，從一九二〇年代，專業作曲、作詞家及歌手參與了流行歌的製作，提升了其內容及水準，在傳統民謠及戲劇外推陳出新，創造新的曲調、曲風。

此外，這些專業作曲、作詞家及歌手的背景也相當不凡，以日本來說，不少作曲家及歌手都是出身專業的音樂學校，尤其是東京音樂學校，例如作曲家中山晉平、山田耕筰，以及歌手德山璉、藤山一郎、佐藤千夜子、四家文子、松平里子等人，而歌手小林千代子則是出身東洋音樂學校，作詞家西條八十畢業於早稻田大學英文科，野口雨情畢業於東京專門學校文科，在當時的社會中，這些人是社會的菁英，他們參與流行歌的製作，能提升其水準。

（4）販售網路的經營

唱片公司的設立以銷售唱片為主，而大型的唱片公司則能獨立開發屬於自己品牌的留聲機來販售，但不管是唱片還是留聲機，如何將商品大量銷售才是唱片公司最大的目的。因而，在各地設立銷售網路為當務之急，以日蓄商會來說，在一九一二年即在全日本有三十多個直營店，甚至包括台灣台北及朝鮮漢城在內，而在台灣的日蓄直營店則在各地招攬「小賣店」，在一九二〇年代末期，全日本已有超過兩千個「小賣店」，都是由直營店批貨，販賣著日蓄商會的商品，而台北、台中、台南、高雄等都市也出現了日蓄公司的小賣店，甚至遠在台灣「後山」的宜蘭，在一九二五年時就有一家名為「林屋商店」的鐘錶行，成為日蓄商會的「小賣店」，開始販賣該公司唱片及留聲機。

（5）科技進步及大量生產，造成品質提升與價格下降

在唱片工業起步的一八九〇年代，留聲機及唱片價格相當高昂，只有少數人可以買得起，到了一九二〇年代之後，留聲機及唱片價格的下降，成為大眾化之產品，歐美及日本等工業國家的家庭，逐漸有能力來添購留聲機。

以日本來說，一九一〇年即開發出國產留聲機，各大唱片公司投注資金來設廠生產；到了一九二八年時，全國的留聲機年產量達到十三萬台；一九三三年更突破二十萬台。在市場競爭下，價格低廉的留聲機也開始銷售，甚至出現了一台八元五十錢的廉價機種，這大概是當時一位工人工作一週的薪資收入。而在唱片方面，一九〇七年日本也開發出平圓盤製造技術，一九二七年之後，古倫美亞及勝利二大跨國唱片公司挾其雄厚資本進入日本設廠，勝利唱片以一張唱片二元五十錢銷售，沒想到古倫美亞唱片削價競爭，以每張一元五十錢來搶攻市場，甚至連原本價格較高的「洋樂」唱片也以此價格出售，被業界稱之為「破天荒的廉價」，造成其他唱片公司一片降價風潮，讓唱片得以愈來愈普及。就在留聲機及唱片成為大眾化產品的情況之下，唱片的銷售量增加不少，以往一張新唱片如果能賣到三千張，就算是成績不錯，若是銷售量達五千張時，則是相當暢銷；但在一九二七年之後日本的唱片市場上，銷售量達到五萬張的唱片經常可見，〈君戀し〉、〈東京行進曲〉及〈酒は涙か溜息か〉等唱片，甚至超過二十萬張以上。而在銷售量激增下，唱片市場逐漸成熟，流行歌也自此興起。

（6）品味的掌控或創造

二十世紀的流行歌文化有其發展的潮流，換言之，在不同的年代所流行的歌曲，都有著不同的樣貌。因此，如何推陳出新以掌握時代脈動而創造流行，是唱片公司的心願。以美國來說，從爵士音樂流行後，作曲家們各自施展其創意，發展出散拍音樂、紐

奧良風格、芝加哥風格、搖擺爵士等不同曲風，豐富了爵士音樂；而在日本方面，從新民謠、洋樂風格到小唄、音頭，都引領了一個又一個時代的潮流。

為了能掌控或是開創新的流行品味，唱片公司莫不處心積慮地培養最好的歌手及作曲家，更重要的是，唱片公司還必須「找出」時代的脈動與潮流，因此日本在戰前的唱片出版上，我們可以看見較有規模的唱片公司都會在每個月發行新的唱片，稱為「每月新譜」，這些新唱片的數量少則十餘張，多則有五、六十張，唱片公司出版這麼多的唱片，正是希望這些唱片中有一、二張能夠獲得消費者的青睞，成為流行的唱片，才能為唱片公司創造出最大的利潤。

2、在唱片公司的外部方面

在技術進步及大量生產下，留聲機及唱片的價格降低而讓此一產品得以普及，但配合唱片工業所形成的流行歌市場，卻是另有其產生之因。最主要的因素則是流行歌具有「勸服」（persuasive）的力量，簡單地說，流行歌透過唱片、無線電台等傳播系統，歌詞內容及歌曲旋律得以在短期間內流傳開來，這種迅速的傳播方式可以讓大眾產生一個「共識」，進而衍生認同，形成所謂的「大眾文化」，這正是流行歌所產生的外部因素。大眾的「共識」形成主要有下列要素：

（1）都市化造成傳統價值崩解

從工業革命開始，人類的生產模式有巨大的改變，機械動力的取得創造大規模的生產，衍生出分工細密的工廠，快速製造出許多制式化及規格化的商品。為了要適應大規模的生產模式，世界各地都誕生了「大都市」，從美國紐約、英國倫敦、法國巴黎到東方的印度孟買、英國殖民地香港以及中國上海、日本東京等，為了發展工業而有大量的移民從鄉間來到都市中，造成了數百萬人擁擠於一個都會中生存的現象。

除了大型都市之外，中、小型都市也在各地逐漸成型，人們從鄉間來到陌生的都市，放棄了原有的生活習慣及農耕作息，在一間又一間的龐大工廠中找到位置，成為分工生產下的一部分。這些改變，除了對人們的生活造成影響外，更重要的是對傳統的習慣、價值嚴重衝擊，來自四面八方的人們擁入狹小的都市，無法持續著以往的民俗節慶、生產方式及價值觀念，反而走向新的生活方式。

在諸多改變中，都市裡的人們對於傳統的價值不信任，這種「傳統價值崩解」產生了人與人之間的撕裂，創造出新的生活模式，而這種生活模式可以適應都市生活，可以接受新興事物，甚至衍生了一套新的價值規範。

流行歌文化是在此環境下所產生，一種新的流行、新的潮流，藉由歌曲的傳唱而傳遞了新的價值觀，流行的髮型、戀愛的男女、新式的舞步、午後的咖啡、合身的洋裝、筆挺的西服等，在在表露出都市的新生活，一種與傳統

價值截然不同的思維，而此一改變，也營造出都市的新景觀。

（2）新科技的發展形成新的閱聽大眾

一九二〇年代之後，唱片及留聲機的大幅降價，這項新興科技逐漸成為家庭中必備的器具，對人類社會產生極大的影響及改變。首先就是在這些新興科技的擴展之下，開拓了資訊傳播的速度及影響力，其次即是閱聽大眾也逐漸形成，透過新科技的發展，這些新的閱聽大眾不再只是透過報紙、雜誌及流言來獲得資訊，留聲機、唱片及無線電唱片更是他們了解世界、接觸社會的方式，藉由這些新科技的影響力，讓一些新的價值觀獲得認同與共鳴。

（3）都市化及工業化促成社會快速變遷

二十世紀開始，因工業化之進展而產生了大都市，以日本來說，在一九三〇年年底進行「國勢調查」中，總人口為六千四百

四十五萬人（包含日本本國、朝鮮、台灣及南樺太），第一大都市為人口二百四十五萬的大阪市，之後依序為東京市（207萬）、名古屋市（90萬）、神戶市（77萬）、京都市（76萬）及橫濱市（62萬），而在一九三二年東京市將附近的五郡八二町村納入而成為「大東京市」，總人口數達到五百五十一萬，為世界第二大都市，僅次於美國的紐約市；另外在美國方面，一九三〇年時的前五大都市人口都超過一百萬人，其中紐約市有六百九十三萬人，為世界第一大都市，之後依序為芝加哥市（337萬）、費城（195萬）、底特律市（156萬）、洛杉磯市（123萬）。

　　這些大都市都是在短時間內成長，以紐約市來說，在工業革命之初的一七九〇年，人口僅有三萬三千多人，但經歷了一個世紀的發展，一九〇〇年人口已爆增為三百四十三萬人，在一百年中增加百倍，一九三〇年又增加了一倍而達到六百九十三萬人。在人口急速增加下，紐約市的市

容大幅改變，尤其是都市土地缺乏，使得摩天大樓因而產生。從紐約市的發展中可見，其人口的增加是因工商業的發達所致，造成許多工作機會，不但美國農村子弟紛紛投入，更有來自世界各國的新移民加入，才能在一個多世紀內成長為世界第一大都市。

　　不管是紐約還是東京，都是在工業革命後的浪潮中所成長，但這種都市化及工業化的結果，除了造成人口集中於都市之外，更重要的是這些來自四面八方的人群，其實是有著不同的文化背景、風俗習慣及生活模式，甚至連種族、語言、文字也不相同，他們離鄉背井來到陌生的大都市謀生，與原有的生活模式及親友分離，而再加上當時的法律對於勞工之保障相當有限，所遭受的苦難必定深深地折磨著他們的身軀及心靈。

　　在此情況下，大都市的治安及犯罪問題必然增加，而這些拋妻棄子、離鄉背井的人們，心靈也需要有所慰藉。最初，這些人們將故鄉的民謠帶到都市來傳唱

著，唱片公司看見其市場性，而加以灌音製作唱片來銷售。後來流行歌的產生，讓這些失根、漂泊與疏離的人們，在流行歌中找到了心靈的寄託，藉由歌詞的意境及歌曲的旋律，找到新的意象。

流行歌能夠讓社會大眾產生一個「共識」，進而衍生認同，形成所謂的「大眾文化」，而這種大眾性也是在都市化及工業化的發展下，才有形成的可能。因此在流行歌的歌詞中，我們經常可看見個人化的情緒發洩及訴說，例如自怨自艾的身世、失戀的悲哀、喝酒的心情、愛情的期待、生活的落寞、狂歡的喜悅等等，這些字句傳達了都市生活的一面，也表露了失根、漂泊與疏離的人們的無奈及喜樂，與傳統民謠不同的是，這些流行歌已經不是在訴說一個完整的故事結構，而是著重在描述個人的心情及思緒了。

註釋

1 郭雪湖（1908-2012）：一九〇八年生於台北大稻埕，為膠彩畫家，從小由母親獨力撫養長大，因喜愛繪畫，曾跟隨老師學習寫生，並臨摹中國日本畫冊。十六歲正式拜傳統畫師蔡雪溪為師，開啟他走向藝術的大門。一九二七年，十九歲的郭雪湖以「松壑飛泉」入選臺展東洋畫部，和林玉山、陳進被稱譽「台展三少年」，是日治時期台灣本土三位重要的膠彩畫家。

2 「The Minstrel Boy」（少年游吟詩人）一歌由愛爾蘭民謠「The Moreen」所改編，在美國南北戰爭時，成為北軍最喜愛的歌謠，當時所流傳的歌詞是：少年吟游詩人將返回，我們祈禱著。當我們聽到消息時，我們全部將為它歡呼。少年吟游詩人有一天將返回，身體或許撕破，但靈魂卻依舊。然後，一個像天堂般的世界已經開啟，他可以平靜地演奏著豎琴。對於人們來說，悲痛之苦必須停止，一切戰鬥也必須被結束。

3 《復活》原是俄國作家托爾斯泰的小說，而當時日本劇作家島村抱月將其改編為新劇來演出。該小說的女主角「カチューシャ」則是俄文「愛卡提尼娜」之暱稱「卡秋夏」之譯音。此劇描述貴族狄米崔以陪審員的身分出席一場法庭的審案，赫然發現被告竟是十年前被自己拐騙後拖來的女子卡秋夏。而卡秋夏被誣控謀害狎客、竊奪錢財，被陪審團判決流放至西伯利亞服勞役。此時，狄米崔心懷愧疚，覺得卡秋夏是因為被自己遺棄才誤入岐途，又因為自己的錯害她吃苦。於是決心幫她上訴到底，並要娶她為妻好贖罪愆。

4 日本的「新民謠」運動是中山晉平與野口雨晴所發起，他們從一九一八年起。即為找尋日本新音樂而到各地展開調查，對於相當即興式的民謠、大眾歌謠加以定型，使之能記譜而傳唱。一九二一年，野口雨晴出版第一本民謠詩集《別後》，並於一九二二年配合中山晉平作曲而完成〈船頭小唄〉一歌曲，成為日本「新民謠」之先驅，一九二六年，東京放送局製作「俚謠の夕」，播放了中山晉平所創作的多首「新民謠」，而引發日本的「新民謠」流行，作曲家本居長世、藤井清水、山田耕筰、鳥取春陽等人也投入創作。

第四章

二種路線的台灣流行歌

民國一百零四年七月

第壹期

台灣流行歌的二種路線

民國一百零四年七月

第壹期

根據以往的論述，台灣流行歌起源於日治時期，在一九三二年時誕生了第一首台語流行歌〈桃花泣血記〉，此後台語流行歌開始興盛，直到一九三九年台灣總督府大力推動皇民化運動，致使台語流行歌消寂了下來。從一九三二年到一九三九年間，是台語流行歌燦爛輝煌的歲月，有人稱此是台語流行歌的「黃金八年」。

其實，此一說法有部分正確、部分錯誤。首先台語流行歌的發源年代，應該要上溯到一九三〇年，但當時所出版的流行歌唱片並不轟動，銷售成績也不好，難以達到所謂的「流行程度」，但這些唱片確實在〈桃花泣血記〉之前就發行，使得台語流行歌的起源還要上推一年多，才算是正確；第二，因一九三二年〈桃花泣血記〉推出後引爆了台語流行歌的潮流，若說〈桃花泣血記〉是第一首達到「流行」程度的歌曲，還算是公允之說，但不能直指稱〈桃花泣血記〉是第一首台語流行歌；第三，除了台語流行歌外，在台灣的流行歌發展史上還有另外一條路線的流行歌，即是以日語為歌詞並配上日本的民謠曲風，所發展出的「台灣新民謠」，這種流行歌是配合日本本國所發展的「新民謠」而產生，台灣總督府以其具有「教育」目的而加以推廣，從一九二九年起開始灌錄唱片來銷售，具有「異國情調」的功用，但當時的作詞、作曲者及演唱的歌手幾乎都是日本人，尤其是居住於台灣的日本

人，只有少數的台籍人士參與，而這一條路線的台灣流行歌在中日戰爭爆發後因政治的因素而成為台灣社會的主流，甚至取代台語流行歌。

因此，在討論日治時期的台灣流行歌前，首先必須以一九三○年來作為基準點，分別來探究這二種代表著不同族群、語言與文化，但卻在同一時間在台灣土地上成長的流行歌。

其次，這二種不同路線的台灣流行歌也顯示了當時的社會結構。在一個相同的場域中，二種不同路線流行歌在唱片市場上相互競爭，其背後各有其支持的力量及群眾。一方面是統治者藉由政府的力量來推廣，甚至引導進入基礎教育的範疇內，但另一方面卻是來自基層大多數民眾的喜好，他們平時並不使用日語，甚至還不會說日語，用著台語來過生活，對於這些以台語為歌詞，帶有台灣民謠的五聲音階調性的流行歌曲頗能接受，卻無法理解日本的歌謠及其文化。

這二種不同路線的台灣流行歌在這塊土地上相互競爭，也各自吸引消費者的青睞，以台語為主的流行歌因其族群人口的數量較多而處於領先的地位，但以日語為主的台灣流行歌在政府及日本人的支持下，仍然持續發展，直到中日戰爭發生後，台灣總督府大力推動皇民化運動而使得台語流行歌逐漸沉寂下來，日語的台灣流行歌卻趁此時機再度引領風騷，並以「新台灣音樂」為外衣，成為日本政府在戰爭時的宣傳工具。

回顧這二種不同路線的台灣流行歌，其所顯示的意義除了代表當時台灣具有多元文化性質外，更重要的是揭露出殖民地台灣社會曾居住不同階級與地位的族群。現在，就讓我們的思緒回到戰前的台灣，一起探索這二種不同路線的台灣流行歌。

一、淵源於日本的台灣新民謠

一九二七年四月四日，日本作詞家野口雨情、作曲家中山晉平及歌手佐藤千夜子等人在「台灣新聞社」的邀請下來台，以「新民謠」為主題與台灣音樂界人士交流。當時中山晉平尚未成為勝利唱片公司之專屬作曲家，但他和野口雨情創作的〈船頭小唄〉一曲，在日本已造成相當大的轟動，他們的到來，獲得台灣音樂界人士的歡迎。

三人從日本搭乘吉野丸號抵達基隆，隨後到台北的第三高女（現今台北市中山女中）、台北醫專（現今台灣大學醫學院）等學校演講，其主題為「民謠與童謠」，佐藤千夜子當場演唱，吸引不少音樂愛好者前往聆聽。三人在來台前，早已以「全國歌の旅」的名義，在日本境內到處宣揚及介紹民謠，甚至遠達南樺太（庫頁島南部）、滿州（中國東北）及朝鮮，台灣則是他們一行人最後一站。

除了在台北外，他們還到台南、嘉義演講及演唱，受到文化界人士及學生的歡迎，總共在台灣待了將近一個月才返回日本。野口雨情在演講時強調，民謠是來自民間，代表了人民的情感，他還建議台灣有志於民謠寫作之士從具有地方特色的題材中加以選取，例如水社蕃（日月潭邵族）的音樂及地理環境，都可以加以運用，成為很好的民謠。

野口雨情、中山晉平及佐藤千夜子回到日本之後，即投入勝利唱片公司，在一九二八年時，他們推出了〈波浮の港〉（野口雨情作詞、中山晉平作曲、佐藤千夜子演唱）一曲，不但唱片銷售量極佳，更是「新民謠」的代表作，就在唱片市場的成熟以及中山晉平等作家投入創作之後，日本的流行歌文化逐步建立，到了一九二八年左右，「新民謠」的

懸賞金を附して
『臺灣の歌』公募
御大典記念事業の一つ
臺灣教育會主催

一、歌詞の内容　隨意
二、歌詞の種類
（イ）唱歌（普通のもの〈童謠を含む〉又は行進歌風のもの）
（ロ）俚謠又は民謠
三、賞金（全懸賞歌を通じ）
一等　三百圓（三篇）
二等　百　圓（六篇）
三等　五十四圓（九篇）
選外佳作　十四（二十）篇
四、歌詞の形式
歌詞の長短及各節の句數字數等は隨意とす
五、應募者　無制限

上 1928 年 10 月，台灣總督府文部局所轄之「台灣教育會」主辦了〈台灣の歌〉募集活動，並在報章上刊登募集廣告。

下 1927 年 4 月 4 日，日本作詞家野口雨情（中）、作曲家中山晉平（左）及歌手佐藤千夜子（右）三人，在「台灣新聞社」的邀請下來台，以「新民謠」來與台灣音樂界人士交流。

流行風潮隨著唱片引進台灣，而開始風行。

殖民地台灣受到影響，有人開始計劃以日本「新民謠」曲風來撰寫具有台灣特色的歌謠。在一九二九年六月間，台北州廳曾就該轄區內的民謠展開調查，發現「內地人」（指住在台灣的日本人）所流行民謠中有〈南國節〉、〈高砂節〉、〈水產節〉、〈南の島〉、〈島の唄〉及〈お二人さん〉等，這些民謠雖以日語寫作，卻是描寫台灣有關的事物，例如〈南の島〉的歌詞中就寫道：「冬天要是來到南之島，雪也會消失的春之島。在我夢中的南之島，椰子樹下的戀愛夢。」而此歌曲正是以中山晉平所作曲的〈須坂小唄〉為範本來改編，充滿了濃郁的日本民謠風情，描寫的卻是屬於台灣的事物及景色。

1929年5月1日由台灣教育會所
發行的「台灣の歌」歌譜及歌詞冊。

由於「新民謠」的流行，台灣
總督府希望藉由這種歌謠來達到
教化的目的，開始籌劃製作台灣
的〈新民謠〉。一九二八年十月，
由台灣總督府文部局所轄之「台
灣教育會」主辦了〈台灣の歌〉
募集活動，根據當時台灣教育會
所發佈的募集說明中指出：

台灣教育會為慶祝天皇登基，主
辦了〈台灣の歌〉募集活動。而
這個活動是有鑑於朝鮮目前最流
行的歌謠是〈鴨綠江節〉，藉由
這樣的民謠讓人民得以認識鄉

土，更重要的是，也能做為介紹
朝鮮的工具，讓其他地區之人了
解朝鮮。目前台灣教育會所主辦
的〈台灣の歌〉募集活動，正是
如此目的，希望藉由歌詞內容，
讓島外人士得以了解台灣，而島
內人士的心向能更趨一致。

　　台灣教育會的〈台灣の歌〉募
集活動是在一九二八年十二月二
十日截止收件，總共有三百零八
件投稿作品，由台北帝國大學教
授、台北高等學校老師等人組成
評審團評選，一九二九年的二月
十一日公佈，由當時住在台北市
的植山嵓朝（當時台灣總督府植
產局長內田氏之筆名）獲得「一
等賞」（第一名），獎金為三百
元，其他入選者有十九人，分別
頒發兩百元到十元不等的獎金。
值得注意的是，這些歌詞入選者
都是在台灣的日籍人士，並無任
何一人為台灣人，而且歌詞全是
以日語寫作，至於作曲者也只有
兩位是台籍人士。
　　〈台灣の歌〉選拔活動揭曉
後於一九二九年五月三日先在台

灣總督官邸試演，由台北師範學校音樂科老師一條慎三郎彈奏鋼琴，另外聘請日本傳統藝人演奏三味線等樂器，五月五日在台北醫專講堂首次公開上演，事先還邀請了二十多位日本藝妓先行排練舞蹈，在演出時以舞蹈來助興，而台灣總督川村竹治特別前往觀賞。

之後，〈台灣の歌〉在台北、新竹、台中、嘉義、台南、高雄等地盛大公開演出，邀請各地學校師生前往觀賞。一九二九年六月間，台灣教育會特別情商，由古倫美亞唱片公司以〈台灣の歌〉選拔活動中的六首歌曲灌錄唱片，並於八月四日在台北的「鐵道旅館」舉辦試演會，首次公開播放這些唱片，在台灣公開銷售。現將這些唱片整理如下：

唱片編號	歌曲名稱	作詞	作曲	歌手
25612	お二人さん	西村忠三	中美春治	台北八重／台北しん
25612	南の島	上村一仁	中山常雄	台北八重／台北しん
25613	蓬萊小唄	小松忠文	北川義雄	台北しん
25613	どんと節	山口原一	大江田雷太郎	台北しん
25614	島の唄	佐野又五	中美春治	曾我直子[1]
25614	蕃山の唄	山口次郎	小林柳美	曾我直子

錄製成唱片來銷售後，台灣教育會也將這些歌曲編入公學校的「唱歌」課本中，讓台灣籍子弟在學校教育時可以練習演唱這些歌曲。一九三一年四月，台灣教育會也再次刊登廣告募集〈女子青年歌〉，但此次的募集規模並沒有像一九二九年那樣盛大，加上獎金縮水，一等賞從三百元降為五十元，沒有引起太大的回響。但日本古倫美亞唱片公司在一九三一年六月間則再度推出台灣教育會〈台灣の歌〉選拔活動的入選作品四首，以及新作品兩首，在台灣公開發售。

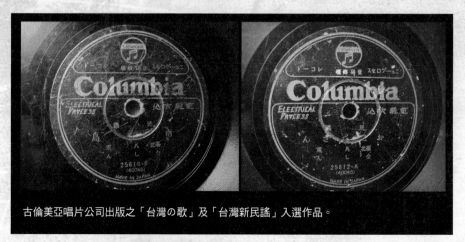

古倫美亞唱片公司出版之「台灣の歌」及「台灣新民謠」入選作品。

古倫美亞唱片公司出版之「台灣の歌」及「台灣
新民謠」入選作品：北投小唄。（楊燁先生及徐登
方先生提供）

台灣〈新民謠〉所發行之明信片。（楊燁先生提
供）

北投小唄

北投夜明けて
さけて流れて
湯けむり　けむり
ドンタイトシントナ
雲に抱かれて
夢うつゝ

湯けむり　けむり

障子の若葉に
湯けむり　けむり
灯かい入かげ
七星明れば
そよ〳〵と
湯けむり　けむり

月しおぼろに
楠に雪がふる
情はわいて
にくや男の
いろもやさ
山の月見て
涙しく咲いた
ぞせぬわたしは
夜の花

一夜かぎりの
お前月下の
美人草よ
今宵来るやら
明日来るやら
ドンダイトシントナ
雲に抱かれて
夢うつゝ

地獄谷から
士林唄星
哖歌並木
相思樹やら本
ドンダイトシントロントナ

唱片編號	歌曲名稱	作詞	作曲	歌手
25609	台灣の歌	內田隆作	信時潔	澤崎定之
25609	台灣行進曲	山口充一	池田玉子	東京市本橫小學校師生
25610	これぞ台灣	川島傳	中山常雄	東京市本橫小學校師生
25610	常夏の島	本島保之	柚木厚司	東京市本橫小學校師生
26279	台灣小唄	野村久次郎	谷歌水	井上起久子
25936	北投小唄	栗原白也	町田章嘉	川崎豐／曾我直子

　　一九三一年，古倫美亞唱片公司也在台灣刊登廣告，對外募集「台灣新民謠」。其廣告內容強調，這些「台灣新民謠」之歌詞方面要具有台灣特色，而在歌曲方面則是以新近的流行曲為主，希望藉此一活動及後續的唱片發行，讓日本人更了解台灣。

　　經過一番評審，古倫美亞唱片公司挑選出十二首「台灣新民謠」，並出版唱片，但目前筆者只得知有十首歌灌錄成唱片，分別是〈台北小唄〉、〈基隆セレナーデ〉（基隆小夜曲）、〈安平エレジー〉（安平哀調）、〈高雄シヤンリン〉、〈大稻埕小夜曲〉、〈五更鼓〉、〈阿里山小唄〉、〈蕃山小唄〉、〈慕はしや南の國〉、〈ババヤの子供〉。從上述十首歌曲的歌名中，我們

不難看出台灣南北各地的地名都囊括在內，但其歌詞卻全部是日文，作曲家也是以日本人為主，只有〈五更鼓〉一曲是採用台灣傳統曲調來填詞而成。古倫美亞唱片公司在一九三二年六月發售這些唱片，甚至還委託「台北放送局」來廣播放送這些音樂，當年七月五日，該公司則在台北新公園的音樂堂公開演唱，首次發表這些具有地方特色的「台灣新民謠」。

　　就在古倫美亞唱片公司積極推動「台灣新民謠」時，勝利唱片公司在全日本各地都舉辦「新民謠」之募集活動，和報社合作主辦來甄選歌詞，而此次募集全日本各地的民謠作品中最優秀者，可獲得「勝利賞」，獎金為五百元。

在台灣方面，勝利唱片公司與台灣日日新報合作，在報紙上刊登募集歌詞廣告，結果共有四百多人投稿參加，先由台灣方面的評審矢野峰人等三人評鑑，最後由勝利唱片公司總社的作詞家西條八十、野口雨晴及作曲家中山晉平、町田章嘉等人擔任最後評審，挑選出三名優秀的作品，但台灣地區的作品與日本其他地區相較，無法獲得評審的青睞，因此得獎者只獲得留聲機及唱片等獎品。

在古倫美亞及勝利唱片分別推出「新民謠」後，也有其他唱片公司加以跟進。例如在日本唱片市場也占有一席之地的「ポリド」（Polydor）唱片公司，一九三一年四月推出了〈萬華小唄〉（唱片編號 694B），是由出生在台灣的新進詩人渡邊いさを作詞、井田一郎作曲，羽衣歌子演唱，當時的報紙還推崇作詞者渡邊いさを不但是位新進的文學創作者，更在歌詞中寫出了所謂的「南國情緒」，有別於日本其他地區的民謠。

古倫美亞唱片出版「台灣新民謠」唱片。

在「台灣新民謠」的影響下，部分台
籍人士也搭上此一風潮來撰寫，其中知
名的是在一九三三年左右由文聲唱片所
發行的〈大稻埕行進曲〉（文聲唱片編
號 1010），歌詞是以日語寫成，由文聲
唱片文藝部門撰寫，而作曲者則是當時
尚未成名的台籍音樂家鄧雨賢，由於歌
詞是屬於日語，卻描述著台北的景象，
應該被列入「台灣新民謠」的範疇，至
於鄧雨賢也因此歌曲而受到古倫美亞唱
片公司的青睞，被挖角到古倫美亞公司，
發表了〈望春風〉、〈雨夜花〉等傑出
作品。

上 1931 年 4 月「ポリド」（Polydor）唱片公司所推
出的〈萬華小唄〉唱片。（徐登方先生提供）
中 文聲唱片所發行的〈大稻埕行進曲〉，其歌詞是以
日語寫成，由文聲唱片文藝部門撰寫，而作曲者則是當
時尚未成名的台籍音樂家鄧雨賢。（林太崴先生提供）
下 〈萬華小唄〉作詞者渡邊いさを是台灣出生之日本
人，當年報紙即介紹其作品。

一九二七年野口雨情、中山晉平、佐藤千夜子等人來到台灣訪問之後，「新民謠」的流行風潮儼然成形，再加上政府機關（台灣教育會）與主流媒體（台灣日日新報社）的推波助瀾，讓日本的唱片公司也注意到台灣的市場，紛紛出版所謂「台灣新民謠」之唱片。值得注意的是，這些以日文為歌詞並在曲風上有著濃郁日本風味的歌謠，是否能打動台灣人的心靈？一九三○年十月的國勢調查中，全台人口為四百五十九萬兩千五百三十七人，居住於台灣的日本人約有二十萬人，有三分之一居住在台北市，其餘大都居住於台中、台南、高雄等都市中，這些在台灣的日本人，成為「台灣新民謠」唱片的基本消費族群，而「台灣新民謠」唱片可以說是「異國情調」的鋪陳，在日本本國販售時，將吸引未曾到過台灣的日本人之好奇心而加以購買，至於其餘的四百多萬台灣人，到底有多少人購買？筆者十多年在台灣所蒐集到的唱片

中，「台灣新民謠」唱片可說是相當稀少，除了在一些文獻資料上可找到這類唱片的歌詞外，少見其流傳，由此可推測在當時的台灣，這些唱片並不暢銷。

為什麼「台灣新民謠」唱片無法吸引台灣人呢？筆者認為，這些「台灣新民謠」所展現的正是日本統治者「凝視」下的台灣，並非台灣人所「體認」中的台灣，再加上這些歌曲使用著統治者的語言及民謠曲調，當時的四百多萬台灣人中有相當多人不懂日語，或是在其生活中不常使用日語，使得這些歌曲難以引起共鳴，進而無法達到「流行」的程度。

一九三三年後，「台灣新民謠」風潮逐漸褪去，取代的是一種源自本土音樂及語言的聲音，也就是我們一般常聽見的「台語流行歌」。但「台灣新民謠」也不是全部消失不見，隨著戰爭的到來以及局勢的緊張，台灣總督府大力推動「皇民化運動」，使得「台灣新民謠」再度被提及，而在政

府的介入主導下，一九四〇年代後，「台灣新民謠」因國家公權力的強勢主導改稱為「新台灣音樂」，以符合當時的「國策」，並將會有另一波的發展。

二、由台灣民謠演進的台語流行歌

栢野正次郎。

在「台灣新民謠」逐漸成形時，另一股不同的音樂風潮正在興起，這波浪潮正是以本土語言及民謠為基礎的「台語流行歌」。

目前對於台語流行歌起源的說法，一般都認為是源自於一九三二年由古倫美亞唱片公司所出版〈桃花泣血記〉，但在原版唱片及一手資料相繼出土之後，我們得知在一九三〇年左右，古倫美亞唱片公司即以「改良鷹標」（Eagle）之商標，開始發行「流行歌」，此時間大約與台灣教育會主辦的〈台灣の歌〉募集活動同時，至於古倫美亞唱片公司為什麼會開始製作台語流行歌唱片呢？我們必須從日本籍商人栢野正次郎來說起。

栢野正次郎的姊夫岡本樫太郎原是日本蓄音器會社在台灣的負責人，一九一四年即帶領台灣藝

人前往日本錄音，首次將台灣民謠及戲曲音樂製成唱片來販售，但銷售成績不好，一九二六年時，栢野正次郎接替姊夫而承辦日蓄在台灣的業務，邀請藝旦及民間藝人前來錄音。根據早期的台語流行歌作詞家陳君玉的回憶以及轉述栢野正次郎的說法，應可稍微了解當時的背景，陳君玉如此說道：

栢野正次郎確確實實是一位企業家。他知道，要在台灣擴大唱片的銷路，非灌製台語片不可。所以他很認真地去研究台灣固有的音樂與戲劇。於是「亂彈」（北管）也看，「四平」（屬於北管系統）也看，「歌仔戲」也看，終於製作了西皮（北管）、福路（北管）、山歌、採茶、歌仔戲等唱片。後來台語流行歌這塊園地，也是在他熱心倡導下，開墾起來的。
聽他說，初期曾委託過舊詩人作詞，可是所作來的詞，把它念給公司裡的職員聽，不但都聽不懂，給他們讀亦不能十分明白。

原因是太深了，不是舊學有素的人是不懂的。於是他揣想這假如配起曲來，拉長字音唱，必至使人頭昏腦脹，簡直不知所云，那裡有甚麼流行的可能性。這種唱片的商品價值，更是可想而知。因此他不得不另換了方向，在老詩人以外，去發現他所需要的作詞家，條件是不要深奧的描寫，只要淺顯而易懂就可以。於是乃在大名鼎鼎的文人墨客之外，不論工人、醫生、辦事員都好，凡是好干相褒的人，甚至於街頭走唱，以及打拳賣膏藥的走江湖之流，只要適合他的條件，有作俗歌之興趣者，無不在他羅致之下，作起流行歌來了。

　陳君玉的回憶中，談及栢野正次郎是先錄製了西皮、福路、山歌、採茶、歌仔戲等唱片後，才有意製作台語流行歌。根據資料顯示，日蓄商會在一九二六年五月間派遣大阪的副支店長片山、錄音技師田川及文藝部人員藤井三人來到台灣錄製唱片，此次的唱片錄製工作邀集了大稻埕的

「江山樓」、「東薈芳」
二家當時最知名酒家的十
多位藝旦及藝師前來錄音，
而游氏桂芳（宜蘭笑）、
溫紅塗、汪思明及施金水
等歌仔戲藝人也一同參與，
現場收音錄製了超過一百
張唱片的材料內容。

　一九二七年時，日蓄
商會即與美國的哥倫比亞
（Columbia）唱片公司合
作，並在一九二八年合併
成為「日本コルムビア
（古倫美亞）蓄音器株式
會社」，日蓄商會也納入
其公司體制內運作，成為
跨國公司之一環。在重新
編制的過程中，古倫美亞
公司也針對日蓄之原有制
度加以改革，其中最重要
的是各地的「大賣捌店」
（大盤商）全數廢止、舊
有唱片回收改換新商標以
及全面以電氣錄音來提升
品質。但在台灣方面，因
為存貨盤點困難及小賣店
設置等因素，就延宕了下

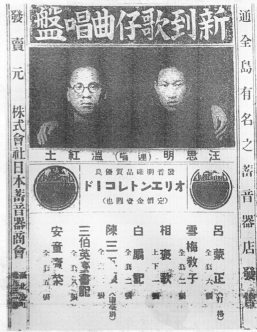

■上　歌仔戲名旦游氏桂芳（宜蘭笑）所灌錄之唱片。
■下　日蓄商會出版之台灣歌仔戲唱片廣告，其上有溫紅
塗及汪思明之照片。

上
歌仔戲藝人溫紅塗所灌錄的唱片。
ア（古倫美亞）販賣商會」外觀。
下
位於台北市本町三丁目的「台灣コルムビ

來，直到一九三〇年三月間才在報紙上公開徵求台灣的「大賣捌店」（大盤商），後來就由栢野正次郎全部頂下所有股份，命名為「台灣コルムビア（古倫美亞）販賣商會」，而原本的日蓄商會仍然存在，以台北市榮町（在現今台北新公園之西，也就是衡陽路、寶慶路、秀山街之全部及博愛路、延平南路之一部分）的舊址繼續營業，而負責人登記為栢野正次郎的妻子，至於新設的台灣コルムビア（古倫美亞）販賣商會則是位於台北市本町三丁目，正是在現今台北市中山堂的後方，其負責人則是栢野正次郎本人。

日蓄商會與古倫美亞公司的交接過程中，台語的流行歌開始出版。

陳君玉引述栢野正次郎的說法，述及其為了要發展台語流行歌，找了不少人來嘗試填寫台語歌詞，卻不盡理想，以陳君玉所描述的過程，栢野正次郎是在一九二六年錄製台灣戲曲唱片後才有此一構想，筆者推測這可能是受到日本「新民謠」唱片風行的影響，之後台灣教育會〈台灣の歌〉募集活動正在如火如荼展開，恐怕也對栢野正次郎的構想有所刺激，而他找了老詩人及各行各業的人士來填寫歌詞，只要是有興趣者他都歡迎，陳君玉在後來的記述中也表示，自己當時受邀填寫了一篇歌詞。

　　一九三〇年左右，栢野正次郎推出了「改良鷹標」唱片，其上寫明為「コルムビア（古倫美亞）製、イーグルレコード（鷹標唱

位於台北市榮町的日蓄商會霓虹燈廣告看板。

片）」，在其第一回發行時，除了有京劇小曲、歌仔戲、勸世歌等傳統歌謠之外，首次出現「流行歌」字樣，但也有以「流行小曲」、「宣傳歌」等字樣出現者，筆者依據目前所蒐集的資料，加以整理如下：

唱片編號	歌曲名稱	作詞	作曲	歌手
19005	烏貓行進曲			秋蟾
19006	可憐的秋香			秋蟾
19007	打麻雀			劉氏江桃
19008-09	黑貓黑狗團			劉氏江桃 張坤操
19019-20A	跪某歌			阿快
19020B	五更相思			阿快
19021	業佃行進曲	吳成輝／林朝卿	郭明峯	秋蟾
19022	台灣小作慣行改善歌	鈴木進一郎詞／林朝卿譯詞		秋蟾
19023-24	火燒紅蓮寺			阿扁
19041	毛斷女			男女合唱
	五更思君			匏仔桂

影小快阿花名江稻

左 大稻埕藝旦阿快。
右 大稻埕藝旦阿快所灌錄的台語流行歌唱片〈五更相思〉，屬於「改良鷹標」唱片，出現「流行歌」字樣。

大稻埕藝旦秋蟾（右）演出京劇的照片。

秋蟾所演唱的中國流行歌曲〈可憐的秋香〉唱片。
（徐登方先生提供）

目前所得知的這幾首歌曲中，隱藏著不同的面貌。〈烏貓行進曲〉、〈毛斷女〉及〈打麻雀〉三首係屬於反映社會現象之歌曲，其中所謂的「烏貓」正是一九二〇年代末期的「新詞彙」，用以形容走在流行前線的女子，他們穿著洋裝或是喇叭褲，臉上塗著化妝品，甚至還會戴上太陽眼鏡；「毛斷」正是英文「modern」（摩登）的台語譯音，但在此卻隱含了相關意義，除了是譯音之外，當時思想前衛的女子受到歐美的影響，喜歡將原本的長髮剪斷，而留了一頭的短髮，被稱為是「斷髮」，「毛斷」也有此意義存在；至於「打麻雀」則是現稱之「打麻將」，一九二〇年代日本開始流行此一娛樂，各地甚至還有「麻將館」的設立。

而〈火燒紅蓮寺〉及〈可憐的秋香〉以當時中國輸入的無聲電影的內容，做為歌詞所寫作的題材。《火燒紅蓮寺》一片首先是在一九二八年時所拍攝，劇本原是武俠小說名家平江不肖生的長篇小說《江湖奇俠傳》，由鄭正秋編劇、張石川導演，上海明星影片公司發行，這部影片是現代新武俠的開山之作，推出後深受觀眾喜愛，在票房上創佳績，之後陸續拍攝續集，而台北大稻埕的永樂座將影片從中國購回台灣放映也掀起一陣騷動，成為當時最受台灣人歡迎的電影；〈可憐的秋香〉是一九二七年拍攝的電影，其同名的主題歌為中國作曲家黎錦輝所創作的新中國童謠，筆者曾經聽過此歌曲的原版唱片，是由藝旦秋蟾所演唱，並且是以不太正確的北京話來唱，歌聲是以假嗓拉高音階，好像是在

演唱京劇一般，而秋蟾也是當時在台北的藝旦中，被公認是最好的京劇演員。

〈跪某歌〉及〈五更相思〉則是屬於傳統的民謠曲風，這兩首歌名及歌詞可見於清朝末年及民國初年流傳到台灣的「歌仔冊」中，但其唱片上標明為「流行歌」；至於在〈業佃行進曲〉[2] 及〈台灣小作慣行改善歌〉[3] 則是屬於政令宣傳歌謠，這是一九二〇台灣左派勢力及農民運動崛起，一九二五年引爆農民運動「二林蔗農事件」及「竹山庄竹林地沒收事件」，從一九二六年開始，台灣各地的農民及佃農紛紛組成「農民組合」，甚至在日本「勞慟總同盟」幹部的協助下成立了「台灣農民組合」，對抗台灣地主及日本的糖業大財團，台灣總督府相當緊張，為了防止共產勢力繼續擴散，從一九二九年開始也在台灣各地成立了「業佃會」，鼓吹業主與

佃農要團結合作，共創經濟利益，而政府機構介入業者與佃農的契約訂定作業，協助雙方以書面方式來簽約。〈業佃行進曲〉及〈台灣小作慣行改善歌〉就是在此時空背景下所產生，其中〈業佃行進曲〉的歌詞中第三、四段如此寫道：

古早契約用嘴講，此時想來真未通。
時勢變遷不和同，要緊契約曾來創。

頭家不通想租濟，一年換佃幾那個，
佃若會作著周過，到後田租自然加。

〈業佃行進曲〉及〈台灣小作慣行改善歌〉都有十段歌詞，以四句七字的傳統民謠寫作方式來呈現，這些歌詞全是以白話的台語來寫作，並不艱深難懂，正是陳君玉所說的：「他不得不另換了方向，在老詩人以外，去發現他所需要的作詞家，條件是不要深奧的描寫，只要淺顯而易懂就可以。於是乃在大名鼎鼎的文人墨客之外，不論工人、醫生、辦事員都好，凡是好干相褒的人，甚至於街頭走唱，以及打拳賣膏藥的走江湖之流，只要適合他的條件，有作俗歌之興趣者，無

不在他羅致之下，作起流行歌來了。」

雖然栢野正次郎有意藉由發行台語流行歌來打開台灣的唱片市場，但在這些唱片發售後，並沒有達到預期的目標，直到一九三一年左右，台灣古倫美亞販賣商會推出了一張〈雪梅思君〉的唱片，由台北知名的藝旦「幼良」來演唱，銷售量相當好，引起了市場的注意。根據陳君玉的說法：

二年後我回到台北。「雪梅思君」一歌，在台北已見流行了。歌詞是勸世文式的組織，詞的第一節為「唱出一歌份（分）您聽，雪梅做人真端正，甘願為夫守清節，人流傳、好名聲，勸您姊妹注意聽，著學雪梅此路行……」。詞每首八句，全篇十二首，恰好收音一片。

根據筆者所收藏的唱片，〈雪梅思君〉相當暢銷，共有「鷹標」及「飛行機標」二種商標來發行，與陳君玉的記錄有所不同，而這兩片唱片中是收錄了十四段的歌詞，以一年十二個月為單位，從農曆的一月開始唱起，再加上陳君玉寫到的「歌詞前言」以及遇上一個閏月而成。在歌詞中陳述著雪梅在失去丈夫後含辛茹苦地扶養幼兒商輅的心情。一九二〇年代歌仔戲班將此故事改編為戲齣，在全台各地演出，使得此一故事在台灣民間流傳甚廣，而當時在戲班後場擔任樂師的陳秋霖作詞、作曲，寫成了〈雪梅思君〉一歌，陳秋霖在戰後參加民謠座談會時曾經說道，此歌曲其實是從中國流傳到台灣的曲調，由他採錄並編詞而成。

由於〈雪梅思君〉的歌詞押韻，歌曲也簡單易學，又帶有台灣傳統的民謠曲風，唱片推出之後即造成轟動，台灣各地的民眾都能朗朗上口。一九三一年八月二十九日及九月七日，在台北江山樓任職的郭秋生（1904~1980）在台灣新民報上發表〈建設台灣話文一提案〉之文章，主張以漢字表記的台灣話來建設台灣話文，從而引發台灣文學史上影響甚鉅的「台灣話文與鄉土文學論戰」，

而郭秋生在其文章中，就是以〈雪梅思君〉一歌為例，駁斥「台語無法寫成文字」的論點，他指出：

到底台灣語沒有字可寫的有若干呢？這可說是我提案台灣話文的生命問題！把目下最流行的民歌「雪文（應是「梅」字之誤）思君」一篇當作實料來看。

唱出一歌分您聽，雪梅做人真端正。
甘願為夫守清節，人流傳好名聲。
勸您列位注意聽，著學雪文這路行。
不通學人討客兄，無翁生子呆名聲。
正月算來人迎翁，滿街人馬鬧匆匆。
前街鬧熱透後巷，人娶人看迎翁。
─（下略）─
打算這篇歌，在中南部的勞動兄弟曉得念的人不少，全篇八百四十三個字。

幼膩風光秀流可人似玉。。良宵膝的笑窺媚態凝神。。花仙攝贈。

幼細心々相印惊。。良人夜々度春光。。羅孝廉撰印。

🔼 幼良所灌錄的台語流行歌〈雪梅思君〉唱片。
🔽 大稻埕藝旦幼良之獨照。

從郭秋生的記載中發現，當時〈雪梅思君〉一歌已經在台灣各地廣為流傳，連勞工朋友也會唱，而以其時代背景來看，留聲機及唱片價格雖然下降不少，但還是屬於中高收入家庭才有能力購買的物品，一般的勞動階級如何能學唱此歌呢？其實在一九三〇年後，歌曲的傳播不再只有藉著留聲機及唱片，台北、台南二地的無線電廣播已經開始，再加上此歌曲一經流行之後，就有商人印製「歌仔冊」來販賣，一本只要一角左右，比起唱片要一元以上的售價來說，唱片的售價超過「歌仔冊」十倍以上，透過「歌仔冊」的暢銷，讓〈雪梅思君〉一歌廣為流傳，甚至連中南部的勞工朋友也能朗朗上口，而且〈雪梅思君〉一歌流行之後，台灣各地的歌仔戲班立刻將此曲調運用於戲劇演出上，也間接促使〈雪梅思君〉一歌大為流行。

〈雪梅思君〉引發了流行，但陳君玉卻認為這首歌曲的作者不明，而坊間稱呼其曲調為「國慶調」或是「廈門調」，因此懷疑此歌曲恐怕是從廈門流傳來台，不能算是台語流行歌唱片。後來，陳君玉的說法廣為各方所接受，但與陳君玉同輩的台語作詞家周添旺在撰寫「台語流行歌三十五年史」一文時，並不認同此一說法，反而將〈雪梅思君〉列為第一首達到流行程度的台語流行歌。

在〈雪梅思君〉一片發行成功後，鼓勵著台灣古倫美亞販賣商會的信心，栢野正次郎將「飛鷹」（Eagle）「飛行機」（Hikoki）及「東洋」（Orient）等三種商標全數取消，正式將商標改為「古倫美亞」來發售，並發行價格較為便宜的副廠牌「利家」（Regal）。台灣古倫美亞販賣商會以「8」為「古倫美亞」唱片編號開頭，而以英文字母「T」作為「利家」唱片編號開頭，開始大量發行台灣唱片。

在「古倫美亞」商標的唱片中，筆者發現台灣古倫美亞販賣商會在南管、北管、歌仔戲、京調等戲劇唱片項目之外，多加了「流行歌」、「流行小曲」、「流

行新曲」及「影戲主題歌」等四個項目，這些都是與流行歌曲相關，但細究其內容卻可找到其中微妙的區別之處。首先，台灣古倫美亞販賣商會為了要找到台灣唱片市場的「品味」，藉由發行各種不同的曲風及模式的唱片來「試探」市場的接受度，發行各類型唱片來因應，筆者將一九三一年到一九三二年間發行之唱片列表整理，以供參考。

編號	種類	歌曲名稱	作詞	作曲	歌手
80017	流行新曲	五更鼓			男女合唱
80074	流行新曲	孟姜女			劉清香
80094	流行新曲	十二更鼓			秋蟾
80118	流行新曲	賣花詞			宋麗華
80119	流行新曲	毛毛雨			宋麗華
80123A	流行新曲	草津節			清香／思明
80123B	流行新曲	打某歌			清香／思明
80153	流行新曲	瞎子瞎算命			宋麗華
80164	流行新曲	可憐的秋香			宋麗華
80167 80168	流行歌	愛玉自嘆			純純／玉葉
80169	流行歌	戒嫖歌	張雲山人		純純
80170A	流行歌	烏貓新婦	張雲山人		純純
80170B	流行歌	掛名夫妻	張雲山人		玉葉
80184	流行歌	台北行進曲	張雲山人		純純
80171	影戲主題歌	燒酒是淚也是吐氣	張雲山人	古賀政男	純純
80172	影戲主題歌	桃花泣血記	詹天馬	王雲峰	
80185A	流行小曲	去了的夜曲	西岡水朗／若夢譯	古賀政男	純純
80185B	流行小曲	ザッツオーケー（That's OK）	多峨谷素一／方萬全譯	奧山貞吉	純純

　　從上述的列表中的唱片編號可以發現，以「古倫美亞」商標發行的唱片種類包括了「流行新曲」、「流行歌」及「影戲主題歌」。「流行新曲」方面有以台灣傳統民謠改編而成的歌曲，例如〈五更鼓〉、〈十二更鼓〉等，也有以日本民謠音樂填寫台語歌詞，例如〈草津節〉即是，但特別值得注意的是，部分唱片採用黎錦暉（1891-1967）作詞、作曲，由中國上海的「大中華唱片公司」或是「上海百代唱片」發行的流行歌曲，例如〈毛毛雨〉、〈可憐的秋香〉、〈賣花詞〉等，這些歌曲並非是以原主唱人錄製，而是另外找歌手宋麗華等人直接以北京話來演唱。

　　在流行歌方面，〈愛玉自嘆〉是承續〈雪梅思君〉而來，在戲劇中「愛玉」正是雪梅的女婢，而此歌是訴說主僕二人備嘗艱苦將遺腹子商輅扶養長大的心情，屬於民謠曲風；〈戒嫖歌〉及〈烏貓新婦〉則是以勸世為主，描寫出當時的社會狀況；〈掛名夫妻〉則是中國上海的電影，引進台灣

演出之後也有此一歌曲流傳；至於〈台北行進曲〉則是以行進曲方式編曲，描寫台北的街景及風情。

　　在影戲主題歌方面，〈燒酒是淚也是吐氣〉原是高橋掬太郎作詞、古賀政男作曲的〈酒は涙か溜息か〉一歌，在一九三二年由松竹映畫拍攝成電影《想ひ出多き女》放映，當時台灣也引進這一部電影，由張雲山人翻譯歌詞為台語；而編號在其後的另外一首影戲主題歌〈桃花泣血記〉則是中國的電影，在一九三二年三月十二日，台北永樂座播放由「巴里影片公司」負責人詹天馬自中國上海引進的《桃花泣血

劉清香、汪思明所演唱的〈草津節〉唱片。

記》一片，在播放之前，詹天馬為了要吸引觀眾前來購買觀賞，特別填寫了十段的歌詞，並由永樂座的後場樂師王雲峰譜曲，歌名即為〈桃花泣血記〉，在影片宣傳時聘請樂隊沿街演奏，以招徠顧客，沒想到因歌詞簡單易懂、歌曲旋律輕快明朗，這首歌曲不久就在台北市流傳開來，台灣古倫美亞販賣商會也將此歌曲灌錄成唱片，由歌仔戲的演員劉清香（藝名「純純」）來演唱，一炮而紅，唱片大為暢銷。

在流行小曲方面，最值得注意的是〈去了的夜曲〉及〈ザッツオーケー〉（That's OK）。這二首歌原是以日文創作歌詞，再翻譯成台語，而〈去了的夜曲〉是由日語歌曲〈きの夜曲〉（日本 Columbia 唱片總編號 26698，一九三二年二月出版，原主唱歌手為「關種子」）所改編，至於〈ザッツオーケー〉則是由同名的日本歌曲〈ザッツオーケー〉（日本 Columbia 唱片總編號 25933，一九三〇年八月出版，原主唱歌手為「河原喜久惠」）所改編，

這二首歌曲與〈酒は涙か溜息か〉一歌所改編的〈燒酒是淚也是吐氣〉，屬於最早的日文翻譯歌曲。此外，古倫美亞唱片的副廠牌「利家」（Regal）也推出了所謂的流行小曲，為了對唱片加以區別，在台灣發行的利家唱片以英文字母「T」（代表台灣的英文「Taiwan」）作為編號開頭，並發行「紅標」及「黑標」二種不同顏色商標，而流行小曲則大多以黑標來發行。在利家唱片所發行的流行小曲中，首先是將已經相當暢銷的〈雪梅思君〉再度重新出版，之後又發行其他「流行小曲」唱片。

從一九三一年到一九三二年間所發行的流行歌曲唱片中，我們發現其種類相當多，不但有傳統民謠曲風並以七字四句為歌詞者，還有日文歌曲翻唱成台語的歌詞者，更有以北京話直接演唱的歌曲。台灣古倫美亞販賣商會可能是藉由各個不同種類的流行歌，來「試探」市場的接受度，最後由〈桃花泣血記〉脫穎而出，創造出極佳的銷售量，因此台灣

古倫美亞販賣商會確立了台語流行歌的發展方向,開始請專業人士作詞、作曲,引進歐美及日本的「專屬制度」,推動台語流行歌曲的唱片,讓台語流行歌的製作、發行建立了基礎。

從一九三〇年到一九三二年,台語流行歌的製作模式由摸索到確定,經歷了兩年多的時間,這也是由民謠到流行歌的進展過程,在原先的民謠錄音中,並沒有所謂的「作者」及「歌手」概念,只是單純地想錄製唱片來賺錢,因此從台北的藝旦中找尋技藝及歌喉較佳者來充當歌手,而所錄製的內容則是當時傳唱已久的民謠或是戲曲,甚至有些歌曲還成為「政令宣傳歌」,根本無法獲得民眾的認同。直到一九三〇年之後,台灣古倫美亞販賣商會開始找到方向,專門作詞、作曲者逐漸出現,並積極培養歌手,例如藝名「純純」(本名劉清香)的歌手即是在此時崛起,她原是歌仔戲班內知名的小旦,但是其歌喉出眾、氣質優雅,在一九三〇年即開始在台灣古倫美亞販賣商會灌錄歌仔戲唱片,後來成為第一批灌錄流行歌唱片的歌手。

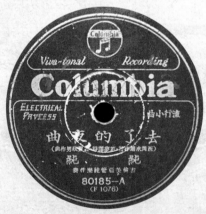

純純所演唱的〈去了的夜曲〉及〈ザッツオーケー(That's OK)〉唱片,這二首歌曲都是從日語唱片所翻唱。

註釋

1 演唱台灣新民謠的曾我直子：曾我直子（1905~1995）畢業於東洋音樂學校聲樂科，一九二九年演唱〈沓掛小唄〉（由古倫美亞唱片公司出版，奧山貞吉作曲）一曲而走紅，之後成為古倫美亞唱片公司之歌手。

2 〈業佃行進曲〉作詞者林朝卿出生於台北士林庄，其兄長林振聲為士林庄協議員，並擔任板橋林家「林本源」之租稅整理，而林朝卿在日本大學農業科畢業之後，回台即於一九二一年擔任台灣總督府技手一職，對於租佃素有研究，不但在報章發表文章，更於一九三三年出版《台灣小作問題》一書。

3 〈台灣小作慣行改善歌〉日文作詞者為鈴木進一郎。鈴木進一郎於一八八四年出生於福井縣，北海道帝國大學農學科畢業之後即到台灣總督府殖產局服務，先後擔任過農務課技師、養蠶所所長等職務，由於其參與農業之業務，因此撰寫此歌之日文歌詞。

第五章

歌題主片影
行風的

民國一百零四年七月

第壹期

民國一百零四年七月
第壹期

影片主題歌的風行

　　如果你走在一九二○年代的台北街頭，會發現人們的思維以及社會的價值觀正在改變。穿著打扮上、舉止言談中、整體的氣質、品味間，隨著時代的變遷使得人們的思維、價值觀有所移轉，連意識形態也變得不一樣了。現代文明的影響下，台北的街頭呈現一股不尋常的氣息，但在改變中仍保留一些舊有的遺緒，好像是想顛覆傳統，更貼切的形容是：在這個新興的洋樓與老舊的土角厝交雜的都市裡，彌漫著一股山雨欲來風滿樓的氛圍。

　　一九二○年代的台北，在這種氛圍下發展出來，雖有點詭異，又有點新奇，然非一成不變。現代化及舊有文化並存，有些傳承許久的觀念將被打破，而最引人注目的即是「自由戀愛」的觀念。對於年輕男女來說，傳統婚姻的桎梏牢牢地綁住他們的自由，而對戀愛的嚮往、異性的迷戀卻隨著現代文明的腳步前進，引爆了新舊文化間的衝突。儘管舊的文化使勁地將青年男女拉回原有的框架裡，但還是有人不打算屈服，因為他們對於愛情的態度是執著的，是不可能有所變更的，正如同法國學者羅蘭‧巴特（Roland Barthes，1915~1980）在其名著《戀人絮語》中所形容道：

儘管我的戀愛經歷並不順利，儘管它給我帶來痛苦、憂慮和絕望，儘管我想早點脫身，可是我內心裡對愛情的價值卻是一直深信不疑。人們通過各種方式和途徑企圖沖淡、扼制、抹煞——簡單說吧——貶值愛情，這些我都

聽進了，但我仍然不肯罷休：「我明白，我都明白，但我還是要……」，在我看來，對愛情的貶低只不過是一種蒙昧主義觀念，一種貪圖實惠的鬧劇。

左上 1920 年代的台灣美人。雖然還是穿著傳統服飾，但髮型已經有所變化。

右上 1930 年代的台灣美人。因襲上海的風氣而穿著旗袍，還有燙頭髮及配戴手錶，並且放棄傳統的纏足。

右下 1930 年代日本東京銀座所見之美女，較台灣女子的穿著、打扮西化許多。

一、愛情的滋味

一九二六年一月間，台灣社會發生一宗駭人聽聞的案件。兩名住在彰化的年輕女子被兩名男子「誘拐」，她們還從家中竊取了現金四千元及超過一萬元的珠寶首飾，四人一起潛逃到基隆港，準備私奔到中國上海。這兩名女子的家人得知訊息後立刻報警處理，才在基隆港將這四人逮捕。

這宗案件轟動了當時的台灣社會，眾人議論紛紛，主要是因這四名男女都是來自中部素有名望的家族。兩名男子都只有二十多歲，分別是霧峰林家「下厝」的林士乾（其祖父為台灣抗法名將林朝棟，父親為資助孫中山革命的林季商）及彰化楊英奇（其父親為當時彰化街長楊吉臣），林、楊二人為表親關係，林士乾在輩份上要稱呼楊英奇為「表叔」，至於兩名女子都不到二十歲，分別是楊氏金環及吳氏進緣。這四

人的家庭狀況都相當富裕，兩名女子從家中所竊取的一萬四千多元，當時大概可以買下超過十甲的水田。

富家旺族的大少爺和千金大小姐為什麼要私奔呢？根據當時報紙的報導，原來林士乾與彰化高女畢業的楊氏金環相戀已久，但女方的父母早已透過媒妁之言訂下了一門親事，不可能同意女兒以自由戀愛的方式來另結新歡，至於楊英奇則曾「欺騙」過多位女子的感情，後來透過書信的往來和當時就讀彰化高女的吳氏進緣大談戀愛，又騙取其信任，表示可以安排她到中國上海成為「電影明星」，一同發展事業、共築愛巢。

案件發生後，警方發現四人已到達台北，並透過友人的協助在基隆購買了船票，立刻採取行動，在二月底將四人順利逮捕並宣佈破案。兩名女子被接送回家，林士乾及楊英奇則以誘拐罪嫌被關進看守所內，等待台中地方法院進行審理。五月間，三百

多位彰化民眾聯名上書向台中地方法院陳情，指控彰化街長楊吉臣的三子楊英奇素行不良，經常遞送「豔書」給素未謀面的女學生，藉以誘騙其感情，目前已有五名女子受害，希望法院能重審理，將他逐出鄉里，以免繼續有女子受害。最後，楊吉臣在出庭應訊時與兒子見面，當時他要求兒子向吳家的長輩下跪，以祈求原諒，但還有人投書報章，指稱楊吉臣教子無方，應該辭去街長職務才能平息眾怒。

兩位少女都是彰化高女（現今彰化女中）出身，因而此一案件也稱為「彰化高女誘拐事件」。爆發之後，意外地引起當時二大報社的大打筆戰。具有官方立場的「台灣日日新報」首先指責有某報主導的「婦女解放演講會」在全台各地開辦，並曾在彰化舉辦，演講會中論述戀愛神聖，而楊氏及吳氏受人誘拐，豈不是受到戀愛至上之新名詞所誤？之後該報又以社論抨擊彰化街長楊吉臣身為「台灣文化協會」一員，

該協會主張所謂的「新的思想」，包括婦女解放、性的徹底解放等，都違反東洋的道德標準及台灣舊有風俗。遭到點名指責的「台灣民報」與台灣文化協會有著深厚的淵源，立刻加以反擊，直言提倡戀愛自由者並未教導年輕男女行貪淫、做騙子，而有報紙藉此來嘲諷提倡戀愛自由者，實在是不明白何謂戀愛自由。

當時，「彰化高女誘拐事件」並非單一個案，尤其在第一次世界大戰結束後自由主義風潮影響了全世界，台灣社會受到此一思潮的感染，除了在政治上出現以追求自治為目的的台灣文化協會外；在社會上，青年男女對於傳統的媒妁之言、聘金制度之婚姻已感厭煩，追求自由戀愛的風氣爆發開來，可是他們面對著保守的社會結構及農村生活形態，總是有志難伸，有人順從傳統而結婚生子，卻也有不少人寧可選擇反抗，相信情愛是至死不渝，因而產生了許多可歌可泣的愛情故事。

然而，自由戀愛的新思維在一九二〇年代即造成了不少家庭及社會問題，社會輿論也針對自由戀愛的利弊開始辯論。一九二五年五月，一位讀者投書於台灣日日新報的專欄中，強調「離婚多是自由戀愛者」，並以最為自由的美國為例，其離婚率為全球第一，最後投書者還認為：「文明之反面即為野蠻，侈言自由戀愛者，亦引其為覆轍之鑑」；隔年六月也有讀者投書，認為青年男女之所崇尚自由戀愛者，多因正值青春期之故，必須加以抑制其情慾，例如青年男女應減少見面之機會，才能降低情慾之發生；八月，更有一位讀者投書，直言抨擊自由戀愛，並指稱：「若乃不由父母，不問門第德性，而曰自由戀愛，則與嫖客娼妓何異？」

面對傳統思維者的反彈，提倡自由戀愛者的投書也見之於報章。他們在文章中強調婚姻的目的並非單是在保存種族，也不是聊盡人事，更不是為了純然滿足男女的性慾，乃是由男女雙方的自由戀愛，才知道兩方的性情，方可進一步結合來服務人群。

不管雙方誰是誰非，自由戀愛的爭議確實困擾了一九二〇年代的台灣社會，若是翻開一九二〇年到一九三〇年間的報紙，我們可以看見一件又一件的社會案件，莫不令人怵目驚心，正如同上演八點檔連續劇一樣，尤其是男女情愛的記事，更是經常出現在報紙的版面上。戀愛中的男女為情所困、為愛所苦，更為了門風不合、長輩反對而走上絕路，在基隆的港口、台北艋舺的淡水河、台南的運河、高雄的西子灣，時常會出現年輕的浮屍。

以台南運河為例，從一九二六年到一九三二年間，竟有四十多人跳河身亡，其中大部分是年輕女性，且多是感情問題而厭世自殺者，其中在一九二九年五月間，台南新町「南華園」著名藝旦陳氏快（當年十六歲，一般人稱呼其為「金快」）和男子吳皆利相戀，卻因家人反對而無法結為連理，兩人相約投水於台南運河而死亡，而此一故事經由歌仔

戲班加以編劇演出，成為當時知名的戲齣《台南運河奇案》而傳遍全台。台南一帶也有謠言傳出，盛傳這些自殺身亡者皆化身為「水鬼」經常要找「替身」，因此才會一再發生不幸之事，而台南運河也成為台灣知名的「情死自殺の名所」（因感情而自殺的名勝地）。為了撫平台南市民驚恐之心及防止自殺事件持續發生，當地民眾於一九二九年舉辦法會來普渡孤魂，台南市役所也在運河二旁裝設三百燭光的電燈，並舉辦演講會及設立告示牌，希望能降低民眾跳河自殺的機率，可是自殺事件仍然不斷發生。一九三二年七月十六日時，台南市的佛教信徒募集了一千三百多元，於台南運河旁的開運橋旁設立一座地藏王菩薩像，希望能追悼亡靈、保佑眾生，減少自殺事件發生。

從上述的爭議及社會案件中，我們得以了解在一九二〇年代到一九三〇年代之間，自由戀愛已經是台灣社會必須面對的問題，尤其是在新舊文化、傳統的交替下，一股山雨欲來風滿樓的氛圍彌漫在社會中，久久揮之不去。中國詩人元好問以〈摸魚兒〉曲牌填下的詞句，或許能形容這種情緒：

問世間，情是何物，直教生死相許。
天南地北雙飛客，老翅幾回寒暑。
歡樂趣，離別苦，就中更有痴兒女。
君應有語，渺萬里層雲，
千山暮雪，隻影向誰去？

隻影向誰去？這個疑問句勾動了多少年輕的情愫，也反映出社會的現實問題。一九三二年引進台灣放映的中國電影《桃花泣血記》正是在講述一對愛戀中的年輕男女，因門戶不合而無法結合的故事，這正和當時台灣社會的氛圍契合，而以此部影片所編寫的同名宣傳歌反映了此一現實，吸引了消費者的目光，在唱片發行後果

然大為暢銷，成為陳君玉所謂的「第一流行的唱片」。現在，就讓我們回到一九三二年，重新來檢視〈桃花泣血記〉所引發的台語流行歌風潮，也就此來探討這首歌曲背後的社會因素吧！

二、多元文化及觀念交雜下的產物──桃花泣血記

一九三四年，一位日本籍的民謠專家平澤平七[1]（筆名為「平澤丁東」）發表了一篇評論台語流行歌的文章，這是一篇早期對台灣流行歌的論述及介紹，具有相當重要的參考意義，而在其文章中，他特別提及當時所流行的〈桃花泣血記〉一歌，並如此說道：

當今，在唱片開始發行以後，流行歌的發展隨著大眾傳播的擴大，一層一層地更加擴張，而這種新的流行發展模式，台灣也沒有被遺漏，流行歌曲因在民間的流傳而變成有名，能在唱片的發行上加以提升，新作品也藉由唱片上的發行，更能促進流行。

〈桃花泣血記〉正是這樣的一個例子，我們判斷其成為了一部影片的主題曲的作法，傳達出如同紅葉（尾崎紅葉）的〈金色夜叉〉之歌一般的效果。

平澤平七將〈桃花泣血記〉與〈金色夜叉〉相提並論，有其特殊因素。《金色夜叉》原是日本大眾小說家尾崎紅葉（1868-1902）的作品，從一八九七年起在日本的「讀賣新聞」連載，故事中的女主角鴫沢宮是男主角間貫一的未婚妻，但她見錢眼開，拋棄未婚夫而投奔銀行家兒子懷抱，間貫一為了復仇，轉成為放高利貸的金錢（金色）之鬼（夜

叉），令鴫沢宮苦惱痛心不已。
這個故事反映了社會現實，受到
日本民眾的喜愛，但尾崎紅葉故
事還未寫完即過世，後人又繼續
增添，成為《續金色夜叉》，而
從一九一二年起，在日本至少拍
攝了超過二十部以上有關《金色
夜叉》的電影，相關的電影主題

歌也不計其數，各大唱片公司都
曾經出版。

　平澤平七以〈金色夜叉〉來
形容〈桃花泣血記〉，正因這兩
首歌都是電影的主題歌曲，藉由
電影的傳播而引起大眾的喜愛；
另一方面，兩首歌都屬於愛情故
事，劇情內容則是悲劇，符合大

下右　勝利唱片所出版之〈金色夜叉〉唱片。
下左　《金色夜叉》小說之插畫。
上左　1932年1月30日的台灣新民報上，刊載了〈桃花泣血記〉來台上映之廣告。

眾的品味,更與其時代背景相關,足以成為大眾討論的話題。

　　除了深具時代性而足以引起討論之外,〈桃花泣血記〉一歌另有其隱藏於歌詞、歌曲背後的深層意義存在,即是其為多元文化及觀念交雜下的產物。《桃花泣血記》一片由中國上海的聯華影業公司所出品,導演是卜萬蒼,男女主角分別是金燄、阮玲玉,而故事是敘述一位富家少爺與一位牧羊女戀愛,卻因門不當、戶不對而受到男主角的母親反對,最後牧羊女自殺身亡,只留下孤單的富家公子,該片於一九三一年出廠後,在一九三二年一月引進台灣,「巴里影片公司」承包下台北大稻埕「永樂座」,並於當年的三月十二日起,在永樂座戲院上演。為了吸引觀眾、增加生意起見,永樂座的「辯士」(默片解說員)詹天馬以該片之劇

《桃花泣血記》電影劇照。

情寫下十段歌詞，並僱用音樂隊在大街小巷來演奏此曲調，藉以達到宣傳、廣告之效果。

詹天馬的宣傳作法讓《桃花泣血記》一片票房頗佳，而其宣傳歌曲〈桃花泣血記〉獲得台灣古倫美亞販賣商會的青睞，灌錄成唱片並在一九三二年四月發售，迄今已有七十多年的歷史。在以往我們對於〈桃花泣血記〉一歌的理解，都是根據前人的文章記載而來，不少論述者根本未曾聽過一九三二年出版的原版唱片，直到一九九七年筆者於高雄市鳳山發現一張〈桃花泣血記〉的原版唱片，之後又找到原版的歌單及當時發行的「歌仔冊」，經過仔細聆聽並進行文字比較之後，發現了目前許多的記載多與事實不相符，且在缺乏第一手資料的輔助下，對這首台語流行歌產生不少誤解，更未依據其時代性而賦與真實的價值。

古倫美亞唱片公司所出版的〈桃花泣血記〉唱片。

在歌詞上，〈桃花泣血記〉總共有十段歌詞，以傳統的四句七字格式填寫，其內容是介紹電影的部分劇情，歌詞如下：

人生相像桃花枝，有時開花有時死，
花有春天再開期，人若死去無活時。

戀愛無分階級性，第一要緊是真情，
琳姑出世歹環境，相像桃花彼薄命。

禮教束綁非現代，最好自由的世界，
德恩老母無理解，雖然有錢都亦害。
德恩無想是富戶，堅心實意愛琳姑，
免驚僥負來相誤，我是男子無糊塗。

琳姑自本亦愛伊，相信德恩無懷疑，
結合兩緣心歡喜，相似金枝不甘離。
愛情愈好事愈多，頑固老母真囉唆，
富男貧女不該好，強激平地起風波。

離別愛人蓋艱苦，相似鈍刀割腸肚，
傷心啼哭病倒鋪，悽慘失戀行末路。

壓迫子兒過無理，家庭革命隨時起，
德恩走去欲見伊，可憐見面已經死。

文明社會新時代，戀愛自由即應該，
階級拘束是有害，婚姻制度著大改。

做人父母愛注意，舊式禮教著拋棄，
結果發生啥代誌？請看桃花泣血記。

在歌詞中，我們約略可以了解《桃花泣血記》一片的部分劇情，而其最後一句以「結果發生啥代誌？請看桃花泣血記」做為結束，也突顯了此一歌曲不能算是「正常」的影片主題歌，反而是突顯了其為「宣傳歌曲」的作用。《桃花泣血記》的劇情是描述牧場主人金夫人委託牧人陸起夫婦經營，一日她攜子德恩下鄉視察，接受陸姓夫婦殷勤招待，陸某的女兒琳姑與德恩兩小無猜，在此一場合中相識，沒想到數年以後琳姑已是亭亭玉立的少女，一日巧遇金夫人又和德恩來到牧場，德恩極力追求下並力主愛情不分貧富，琳姑委身相許，不久懷孕，德恩不敢告訴母親實情，卻被金夫人察知真相，不但軟禁德恩還逐走琳姑，最後又將琳姑父親解雇，後來琳姑生下一子，在體弱多病下無錢延醫治療，德恩獲知琳姑病危訊息，不顧母親阻攔而下鄉探望，此時琳姑已經死亡。在琳姑過世之後，金夫人痛自悔悟，下鄉賠禮，而德恩抱著嬰兒，一同哭祭琳姑。

這樣的一齣悲劇，融入時代性並挑戰封建思維，對當時的民眾具有啟迪意義。在台灣發行的《桃花泣血記》歌曲，編曲是日籍音樂家奧山貞吉，他以輕快、明亮的行進曲之曲式來編寫，配合主旋律的曲調，整首歌曲呈現出輕鬆的氣氛，甚至有些

娛悅的感覺，與其歌詞內容所描述的場景，可說是格格不入，至於在歌詞方面是以傳統的七字押韻，然而，背景音樂卻以喇叭等西洋樂器來伴奏，更是令人匪夷所思。但是，這些「不可能」的結合卻在一九三二年四月誕生了，並造就出台灣第一首達到所謂「流行」程度的歌曲，正如同陳君玉所說：

在音樂隊遊行宣傳時，吹奏著「桃花泣血記」的曲，散佈的宣傳單上，更印著「桃花泣血記」的詞、曲，於是，不過幾日，儘管那支歌明明白白標榜是宣傳歌，竟大大地流行起來。

　　根據陳君玉的說法，〈桃花泣血記〉應被定義為「影片宣傳歌」較為正確，因為與其後所出版的〈懺悔的歌〉及〈倡門賢母的歌〉之歌詞來比較，後兩首歌詞不但能完整表達電影中主角的心境，且未有任何宣傳的字句存在。但不管如何，〈桃花泣血記〉確實是一首成功的台語流行歌，尤其

是在發售數量及流行程度上，都比以往所錄製的唱片好得太多了，並以「影片流行歌」的身分，成功地塑造了日治時期台語流行歌第一波浪潮，陳君玉說道：

從來要影片獲利，須有流行歌替他宣傳，竟成為當時經營電影業的定律。是故有了主題歌的便罷，沒有主題歌的便在台灣代他創製。

　　除了開啟了「影片主題歌」的潮流外，就〈桃花泣血記〉的整體歌詞、歌曲內容來看，這正是一首多元文化及觀念交雜下的歌曲。不但根基於台灣民謠傳統的歌詞結構及五聲音階，還有來自中國的電影情節，更有日本編曲家的西洋樂器配樂，〈桃花泣血記〉在此一氛圍下誕生。值得一提的是，其歌詞中傳達了自由戀愛的思維，表達了時代的意義，而這一切的一切，都顯示出〈桃花泣血記〉，正是多元文化及觀念交雜下的成果。

三、影片主題歌灌錄風潮

一九三二年二月十二日，台灣日日新報的副刊有一篇「小唄のレコードの映畫化が流行」（以小曲的唱片內容拍攝成電影的流行風潮）的評論文章，指出在當時日本的電影公司和唱片公司間流行以合作的方式，共同推出電影及電影主題歌曲，在相互吹捧下讓電影的銷路及唱片的銷售量成長不少，尤其是從一九三一年的〈酒は涙か溜息か〉歌曲推出後，配合電影的拍攝完成合作關係，讓此電影相當賣座，唱片的銷售量也大幅提升，之後又有以〈私この頃憂鬱よ〉一曲拍攝的電影《姊》，而〈滿洲娘〉及〈スキーの唄〉兩首流行歌，也計劃拍攝成電影。

日本在一九二〇年代即有電影主題歌的產生，到了一九三〇年代興起一股風潮。電影公司及唱片公司進行結盟及合作下，將相當暢銷的流行歌改拍成電影，由於該首流行歌已有相當的知名度下，配合著電影的放映相得益彰，讓唱片公司與電影公司都能獲利。

然而，日本的情況並無法完全運用到台灣，主要的原因是台灣居於殖民地之從屬地位，在一九三〇年代並未發展出電影工業，電影幾乎都是從日本、中國、歐美等地進口，而日本及歐美的電影，因文化不同之緣故較不受台灣人之青睞，且其電影的主題歌也早已完成，但中國的電影卻大都未撰寫主題歌，因此在引進文化及風俗較為相似的中國電影時，則以台語編寫影片主題歌。

而這種新的嘗試並非是從〈桃花泣血記〉唱片開始，在此之前，日本電影〈酒は涙か溜息か〉一片於一九三二年二月十三日在台北的芳乃館上映之時，也有製作並發行〈燒酒是淚也是吐氣〉的台語歌曲唱片，卻無法引發流行

風潮，直到三月間在台北的永樂座上映的《桃花泣血記》，搭配同名的宣傳歌曲下才造成流行，而台灣古倫美亞販賣商會的成功發行，帶動了台語流行歌的寫作型式，更引發了影片主題歌的創作風潮。

一九三三年一月二十六日，台灣古倫美亞販賣商會及日本蓄音器商會台北出張所改組成「台灣古倫美亞唱片公司」，總資本額為五萬元，由栢野正次郎出資創立，隸屬於日本コルムビア（古倫美亞）蓄音器株式會社的子公司。一九三三年二月十八日，由台灣「良玉影片公司」所拍攝的《怪紳士》一片在台北永樂座上映，這是屬於台灣自產自製的電影，台灣古倫美亞唱片公司與良玉影片公司合作推出了同名的影片主題歌，以輕鬆的曲調及趣味的歌詞獲得消費者的喜愛。

〈酒は涙か溜息か〉歌曲配合電影《想ひ出多き女》的拍攝，成為其電影主題歌。此為《想ひ出多き女》之電影劇照。

Viva-tonal　Columbia　like life itself

26486　A

（1）

松竹映画主題歌
高橋掬太郎　作詞
古賀政男　作曲並編曲

酒は涙か溜息か

松竹映画『想ひ出多き女』主題歌

二六四八六　A

原作脚色 ……小田　喬
監督 ……池田義信
　　配役……
直代（女給）……栗島すみ子
艶子（〃）……若水絹子
田島貞雄 ……江川宇禮男
外オールスターキャスト

唄　藤山一郎
伴奏　ヴァイオリン、セロ、ギター、ウクレレ

作曲家　古賀政男氏

A
酒は涙か
ためいきか
こゝろのうさの
捨てどころ

（註）松竹映画『想ひ出多き女』の一齣は、コロムビア・レコード歌謡曲「酒は涙か溜息か」より流れ出る涙を其儘移した。女給哀話である。君よ、聴かませ、萬斛の涙を秘めて唄ふ歌を、ギターの旋律を……。

日本コロムビア蓄音器株式會社
（Printed in Japan）

1931 年，〈酒は涙か溜息か〉歌曲推出之後，配合電影的拍攝完成合作關係，電影相當賣座。此為〈酒は涙か溜息か〉之歌單。

怪紳士上映

發北及正彩片公司。自谷
朧來。招聘東京攝影技師
在市內攝影怪紳士全篇。
最近完成。擇定來十八日
起三日間。在市內永樂座
上映。是劇純木島產。劇情
離奇。光綵絢。明天有一顧
之偵值云。

上 1933 年 2 月《怪紳士》電影上映之新聞報導。

右 古倫美亞唱片公司所出版的〈怪紳士〉唱片。

一九三三年五月，又有兩部中國上海的電影來台上映，分別是《懺悔》及《倡門賢母》，而台灣古倫美亞唱片公司依循前例，由在永樂座工作的李臨秋作詞，並由傳統藝師蘇桐作曲，完成了〈懺悔的歌〉及〈倡門賢母的歌〉。

〈懺悔的歌〉及〈倡門賢母的歌〉兩首歌曲都在同一張唱片，銷路還算不錯，歌詞的型式方面仍然維持傳統的七字四句方式，與〈桃花泣血記〉相同，可是這兩首歌曲卻有所突破。〈桃花泣血記〉還不能算是影片的主題歌，只能說是宣傳歌曲而已，但〈懺悔的歌〉及〈倡門賢母的歌〉卻是道道地地的影片主題歌曲，其歌詞內容正是以影片中的主角「量身定做」而成，四段歌詞結構符合流行歌曲的長度，且在歌詞中深刻地描寫了劇中主角的心情，加上這兩部影片在一九三三年五月間於台北永樂座上映時，主唱人純純（原名「劉清香」）隨著電影的演出而登台演唱影片主題歌，這也是目前所知台灣最早的「隨片登台」記錄，為電影及流行歌的結合寫下了首例。筆者根據原版唱片整理出〈倡門賢母的歌〉的歌詞如下：

倡妓賣笑面歡喜，哀怨在內心傷悲，
妙英為子來所致，寡婦墜落煙花坑。
門風不顧做犧牲，望子將來能光明，
投入嫖院雖不正，家庭義務是正經。
賢明模範蓋世希，出生入死為子兒，
可惜小鳳無曉理，反責因母做不是。
母心愛子是天性，艱難受苦損自身，
教子有方人可敬，倡門賢母李妙英。

　　另外〈懺悔的歌〉之歌詞如下：

懺洗前非來歸正，棄暗投明是正經，
人無墜落歹環境，不知何路是光明。
前甘後苦戀愛路，勸恁不可做糊塗，
若有翁婿咱都好，一馬兩鞍起風波。
後悔莫及是梅氏，臨渴掘井有恰遲，
牡丹當開糖蜜甜，花落無人相看見。
悔悟回鄉尋翁婿，不幸翁婿在墓內，
自知有過入佛界，今生無望花再開。

古倫美亞唱片公司所出版的〈倡門賢母
的歌〉唱片。

　　在改組後的台灣古倫美亞
唱片公司，受到其他唱片公
司的挑戰，而這些唱片公司
投注人力及物力企圖搶攻台
灣的唱片市場，以爭奪利益，
尤其在影片主題歌方面，從
〈桃花泣血記〉、〈懺悔的
歌〉、〈倡門賢母的歌〉及
〈怪紳士〉等唱片出版後，

1933 年 5 月間，主唱人純純隨
著《倡門賢母》電影的演出而登台演
唱影片主題歌之廣告單。

各家唱片公司紛紛找尋類似的電影，並製作影片主題歌來發售。

　　一九三四年，台北大稻埕富商郭博容[2]出資成立「博友樂唱片公司」，即配合當時上映的一部中國電影《人道》來發行影片主題歌。這部電影的劇情是描述一位辛苦持家的女子，為了在外地求學的丈夫及嗷嗷待哺的兒女，必須負擔起全部的家計，沒想到丈夫在功成名就之後，竟然將她拋棄。博友樂唱片公司找來了李臨秋撰寫歌詞，並由年輕的音樂家邱再福編寫歌曲，沒想到一炮而紅，讓博友樂唱片公司大賺一筆，並進入流行歌唱片市場，不讓台灣古倫美亞唱片公司專美於前。

上「博友樂唱片公司」之老闆郭博容。
下 中國上海所拍攝的電影《人道》劇照。

台灣「博友樂唱片公司」配合《人道》一片之上映，出版影片主題歌曲〈人道〉之台語流行歌唱片。

博友樂唱片公司的成功，吸引了其他唱片公司投入影片流行歌之行列，而台灣古倫美亞唱片公司也不甘示弱，再度推出影片流行歌以攻占唱片市場。從一九三四年開始，台灣古倫美亞唱片公司以「古倫美亞」的商標推出〈一個紅蛋〉、〈都會的早晨〉、〈城市之夜〉、〈人生〉、〈新女性〉、〈無愁君子〉、〈漁光曲〉等影片流行歌，「利家」商標則有〈啼笑因緣〉。而在一九三五年開始製作台語流行歌的勝利唱片公司，也推出了〈女兒經〉、〈快樂〉等影片流行歌；日東唱片則推出了〈琵琶春怨〉、〈殘春〉；而博友樂唱片則有〈蝴蝶夢〉、〈野玫瑰〉；泰平唱片即推出〈水鄉之夜〉、〈啼笑因緣〉、〈姊妹花〉等影片流行歌。但是，各唱片公司雖然積極推出影片流行歌，卻因當時台灣是屬於日本帝國之領土，因此有所謂的「檢閱制度」，中國電影前來台灣上映時間，有時比其發行時間晚上好幾年，並非與上海同一時間上映，因此部分的影片主題歌的發行，都比電影的首映晚了好幾年的時間。筆者將當時的影片流行歌整理如下：

電影名稱	發行公司	年代	唱片名稱	編號	唱片公司	備註
良心復活	中國明星	1926	良心復活	T433	泰平	
火燒紅蓮寺	中國明星	1928	火燒紅蓮寺	19023	古倫美亞	勸世歌
懺悔	中國明星	1929	懺悔的歌	80207	古倫美亞	
倡門賢母	中國明星	1930	倡門賢母的歌	80207	古倫美亞	
一個紅蛋	中國明星	1930	一個紅蛋	80282	古倫美亞	
大學皇后	中國天一	1930	大學皇后	85003	博友樂	
桃花泣血記	中國聯華	1931	桃花泣血記	80172	古倫美亞	
紅淚影	中國明星	1931	紅淚影	T1025	利家	
南國之春	中國聯華	1932	南國之春	80350	古倫美亞	
想ひ出多き女	日本松竹	1932	燒酒是淚也是吐氣	80171	古倫美亞	台灣譯詞
人道	中國聯華	1932	人道	F503	博友樂	
啼笑姻緣	中國明星	1932	啼笑姻緣	82001	泰平	
啼笑姻緣	中國明星	1932	啼笑姻緣	T264	利家	
落霞孤鶩	中國明星	1932	落霞孤鶩	T1015	利家	
野玫瑰	中國聯華	1932	野玫瑰	F505	博友樂	
琵琶春怨	中國明星	1932	琵琶春怨	WS2501	日東	
都會的早晨	中國聯華	1933	都會的早晨	80306	古倫美亞	
城市之夜	中國聯華	1933	城市之夜	80319	古倫美亞	
怪紳士	台灣良玉	1933	怪紳士	80250	古倫美亞	
姊妹花	中國明星	1933	姊妹花	82001	泰平	
水鄉の唄	日本寶塚キネマ	1933	水鄉之夜	T397	泰平	服部良一作曲
殘春	中國明星	1933	殘春	WS2505	日東	
新女性	中國聯華	1934	新女性	80372	古倫美亞	
漁光曲	中國聯華	1934	漁光曲	80326	古倫美亞	
漁光曲	中國聯華	1934	漁光曲	N604	日東	
女兒經	中國明星	1934	女兒經	F1071	勝利	
歸來	中國聯華	1934	歸來	80380	古倫美亞	
無愁君子	中國聯華	1935	無愁君子	80388	古倫美亞	
快樂	中國明星	?	快樂	F1071	勝利	
蝴蝶夢	?	?	蝴蝶夢	F503	博友樂	
吧城大盜施全那	爪哇華僑	?	施全那	T433	泰平	

　　從以上的列表，我們不難發現在一九三○年代的台灣唱片市場中，影片主題歌為當時流行歌的主流之一。當時所引進的電影所製作的歌曲，大多數是由中國上海所引進，少部分是日本及台灣所製作的電影，更有一部《吧城大盜施全那》是南洋爪哇的華僑電影公司所拍攝。值得注意的是，在一九三六年時有一位台灣的演員詹碧玉到中國上海拍片，片名是「豪俠神女」，為古裝的愛情武俠電影，由上海明星公司發行，全片不但用台語演出，還

演唱台語歌曲，此影片在當年四月二十三日於台北永樂座上映，但筆者目前未有發現實體的唱片，不知其是否曾經發行影片主題唱片。

　　此外，台灣古倫美亞唱片公司於一九三三年發行的流行歌〈望春風〉唱片大受好評之後，一九三七年五月由「台灣第一映畫製作所」拍攝成同名的電影，並於一九三八年一月十五日於台北永樂座上映。《望春風》一片是由原作詞者李臨秋擔任編劇，由於拍攝期間正逢「支那事變」（中

1930年代台灣各唱片公司所出版的影片主題歌唱片。

日戰爭）開始，日本帝國對於電影的劇本開始嚴格監控，因此全劇以日文發音為主，並強調所謂的「內台融和」、「國語普及」、「陋習打破」及「生活改善」等，才獲准上映，而此一電影也是日治時期的台語流行歌中，第一首因唱片的流行而改編為電影上映。

另外，部分影片流行歌在推出之後因轟動一時，唱片公司另外找尋編劇來編寫成新劇，並製作成「新歌劇」唱片來發行，例如台灣古倫美亞唱片公司即出版了〈桃花泣血記〉及〈倡門賢母〉的新歌劇唱片，由該公司的歌手擔綱演出，而這些唱片中，除了演唱該歌曲外，通常還會依據劇情演變，加入幾首當時走紅的流行歌。

一九三七年之後受到中日戰爭的影響，中國上海的電影無法繼續引進台灣，加上台灣總督府大力推動皇民化運動的影響下，使得影片主題歌的製作有所改變，在軍國主義高唱入雲下，所謂的「時局映畫」大行其道，台灣也開始流行著這些以日語演唱的影片流行歌，這些變化將在以後的章節中再詳述。

四、眾聲喧嘩下的唱片市場

一九三二年，台灣總人口達到四百九十三萬人，居於「島都」地位的台北市人口也有二十六萬六千多人，使其都市規模逐漸形成，成為台灣第一大都市，除了台北市之外，台灣各大都市也逐漸成型，其中前七大都市分別是台北市（266066人）、台南市（102703人）、基隆市（80390人）、高雄市（72400人）、嘉義市（62963人）、台中市（61857人）及新竹市（50635人），都市人口成長相當迅速，以台北市來說，從一九〇五年到一九三二

年之間，在不到三十年的歲月中，都市人口成長四倍多，顯示出除了自然出生率增加人口之外，應該有大量的外來人口進入此地。

台北市人口成長狀況

年代	1905 年	1920 年	1926 年	1928 年	1930 年	1932 年
人口	65000	171002	206788	223130	244244	266066
增加率	100%	263%	318%	342%	375%	409%

　　在現代化都市的成形下，台灣社會面臨改變，西方及東洋的文化隨著都市化的腳步進入，台灣再也不是一個封閉的農業社會，而是逐步向工商社會轉型。在新文化的沖擊下，台灣產生了新的面貌，人民也有了新的思維及觀念，以一九二〇年代末期全世界興起跳舞文化來說，台灣也受到相當大的影響，在一九三一年三月三日的台灣日日新報上就刊載了一則「稻市藝妓，狂熱跳舞」之新聞，其內容如下：

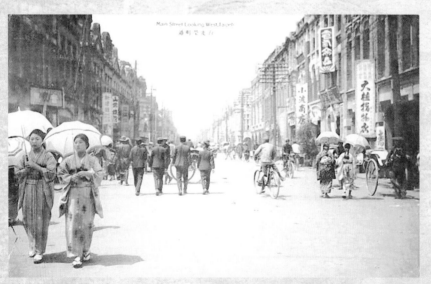

1930 年代的台北街頭。

島都之台北市，風氣易開，麻雀酒場，青年既多沉醉，最近復趨於跳舞。若市內日新町某醫院鄰，設有跳舞俱樂部，對於加入會員，徵收月謝金十五元，市內藝妓，爭往加入，其他若某旗亭、某旅館、某齒科醫院、某雜貨店，雖無受免許，亦常見青年士女，每於夕陽西斜之際，攀肩接足，熱狂舞蹈云。

這則新聞中，可見在西方文化及音樂的影響下，台北的青年男女在觀念上有所改變，在一九三一年時，台北已經出現不少跳舞場所，而這些場所沒有獲得政府的許可而設立，也受到保守人士的批評，在社會輿論壓力下，一九三一年十一月即由台北州警務部保安課公佈了「台北州跳舞場取締規則」，規定跳舞場所必須

1920 年代末期全世界興起跳舞文化，台灣也開設「跳舞場」。

向台北州廳申請，獲得州知事的許可後始能設立，而聘請的「跳舞師」也必須向警察署長提出申請，取得「鑑札」（執照）後才能營業。在台北州訂定之後，台中州、新竹州、台南州等都加以參酌，另行訂立規定來加以約束。

新規定的執行下，一九三二年日人經營的「羽衣會館」首先在台北市開幕，引爆了台灣的跳舞熱潮，這年十一月從日本關西選拔了十二名舞者為開館舞者來到羽衣會館，開幕式當天湧進五百多名客人，可謂盛況空前。在同年的十一月十三日，由台灣人經營的「同聲俱樂部」也在台北的大稻埕正式開館營業，是繼「羽衣會館」後，台灣第二座合法經營的跳舞場。當時的詩人李騰嶽曾以一首「台北竹枝詞」來描寫此一情況：

今日同聲昨羽衣，舞腰輕抱合鮮肥，
迷離舞色燈光下，共效翩翩比翼飛。

從上述的描述中，我們可想像一對又一對的年輕男女在跳舞場中，跟隨著留聲機的音樂在舞池裡翩翩起舞，而一些思想新潮的女子將長髮剪短，穿著洋裝、包著頭巾，並戴起了黑色的太陽眼鏡，在台北街頭徘徊著。一九三二年十二月三日，一棟六層樓的水泥洋房高掛著日本國旗，在宣佈開幕之後大批的人潮隨之湧入，這正是在台北市榮町的台灣第一座百貨公司「菊元」，在開幕首日舉辦大抽獎活動，只要購買一元以上的商品即可領取抽獎券，造成台北市的轟動，而「菊元」的開幕也代表了另一個新時代的來臨，逛街、選購新產品成為市民的休閒娛樂項目。

新文化的引進，改變了人民的想法及觀念，更造就了新的市場，台灣人的生活有了相當大的改變，以唱片工業來說，從一九三二年〈桃花泣血記〉一片的成功，引爆了台語流行歌的發行風潮，讓台灣古倫美亞唱片公司投注更多的資金來經營，更讓台語流行歌因而興起，為了爭奪唱片市場，其他唱

片公司也紛紛投入資金及人力來創作台語流行歌。郭秋生在一九三三年十一月間於台灣新民報上發表「還在絕對的主張建設台灣話文」一文時，曾經如此說道：

現在台灣所有生產的曲片，很少有中國曲的存在，殆可說只有台灣民歌的活躍而已了。而島內到處都有不斷的新曲片散布不待多說，經廈門而達南洋各埠多年來的發展，真有驚人的飛躍了。現在專門在從事新歌生產的作家有十數人，專門為曲片會社的歌手及樂手三、四十人，至於經營台灣曲片為主體的會社也十數家，而所生產的曲片也將近要海外消費在島內消費之上了。

從郭秋生的記錄中，我們得知在一九三三年的台灣唱片市場中，各家唱片公司紛紛製作台灣唱片以搶攻市場，這些唱片甚至還外銷到廈門及南洋的華人市場，至於這些唱片的製作，其實包括日本本國的唱片公司、台灣本土的唱片公司以及中國之唱片

公司在內，都在台灣設有分公司、支店或是經銷處。

1、日本本國唱片公司

前來台灣設立據點的包括了日本蓄音器會社、古倫美亞、勝利唱片（Victor）等公司。日本蓄音器會社及古倫美亞唱片於前章節已曾介紹，不再贅述，現就其他日資唱片公司分述如下：

（1）特許レコード（唱片）製作所

一九二三年設立於兵庫縣的尾崎市，總資本額十萬元。因該公司開發出不會破損的唱片並獲專利特許權，因而以此為名。該公司推出了「金鳥印」及「蝴蝶印」二種品牌的唱片，在一九二六年，以「金鳥印」商標出版台灣唱片，並以台北市的文明堂書店為大盤，負責台灣唱片的經銷業務，該公司錄製的唱片包括北管、南管、京戲、客家八音、歌仔戲及勸世民謠，當時最著名的盲人歌手陳石春錄下不少民歌唱

片，據說銷路還不錯。

（2）勝利唱片（Victor）

一九二八年十二月，台灣板橋林家的「日星商會」與勝利唱片公司簽約，成為該公司在台灣的大盤商，並在台北、新竹、基隆、台中、嘉義、台南、高雄等都市設立代理處，積極經營唱片及留聲機販賣，但因日星商會的主業為代理美國福特汽車在台銷售業務，對於唱片市場的經營無法兼顧，勝利唱片在一九三一年十月間，派出專員櫻井孝次郎來到台灣，由總公司直接在台北設置「出張所」，以經營唱片宣傳及銷售業務，並與台灣日日新報等媒體合作，每月都舉辦「新譜發表會」。一九三二年十一月，勝利唱片為了挑戰古倫美亞唱片在台灣的「霸主」地位，推出一元低價唱片以搶攻市場，連帶地也讓古倫美亞唱片必須有新對策來因應，推出了副商標「利家」唱片，採用低價策略來與勝利唱片競爭。但勝利唱片未曾出版台語唱片，使得該公司在台灣唱片市

場的競爭力明顯輸於古倫美亞唱片，在幾經深思熟慮下，勝利唱片在一九三五年二月改變策略，首先向社會大眾廣徵台語流行歌詞，並聘用台籍音樂家張福興來主持文藝部，在台灣發行包括流行歌、戲劇等台語唱片，扭轉此一劣勢，之後勝利唱片推出趙怪仙作詞、陳秋霖作曲的〈海邊風〉，以及陳達儒作詞、姚讚福作曲的〈心酸酸〉、〈悲戀的酒杯〉，陳達儒作詞、陳秋霖作曲的〈白牡丹〉等歌曲，創造出台語流行歌的另一潮流「小曲流行歌」，不但打破了古倫美亞唱片公司獨霸的局面，更奠定該公司發行台語流行歌唱片的基礎。

（3）波麗多唱片（Polydor）

一九二九年十二月在台灣設立據點，由台北的「盛進商行」為大盤商，引進該唱片公司之產品來販賣，但該公司販賣的唱片為日本傳統的戲劇及歌謠，如落語、民謠、小唄、清元等，第一回販賣為一九三〇年一月的新唱片，以每片低價一元二十錢來搶

攻市場，之後又錄製日語的台灣新民謠，以符合本地之需求。

（4）泰平唱片（Taihe）

　　位於日本兵庫縣的「太平蓄音器株式會社」一九三二年五月在台北的本町設立據點，為「太平蓄音器會社台灣配給所」，是該唱片公司在台灣的總代理店，在第一回出片時，即是以台灣音樂為主，出版流行歌、勸世歌及戲曲唱片。一九三三年六月，泰平唱片將新高唱片合併而擴增業務。值得一提的是，泰平唱片的母公司雖是日資，但其文藝部負責人趙櫪馬參與台灣新文學運動，以實際行動支持台灣新文學運動的相關雜誌，不但在雜誌上刊登廣告，更撰寫歌曲及出版唱片加以支持，例如一九三四年七

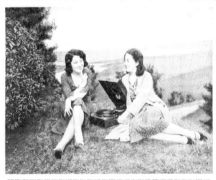

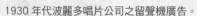

1930 年代波麗多唱片公司之留聲機廣告。

月出版的《先發部隊》雜誌上，就刊載一首蔡德音所寫的〈先發部隊〉新詩，而後再由泰平唱片出版〈先發部隊〉歌舞唱片，另外黃得時作詞、朱火生作曲的〈美麗島〉一曲也是由泰平唱片所發行。引人注意的是，該唱片公司於一九三二年所發行的〈時局解說——肉彈三勇士〉勸世歌唱片（汪思明作詞、作曲並演唱）內容是描述當時在上海事變中犧牲的三位日本軍人，但被認為歌詞中涉及侮辱日本軍方，而遭到查禁的命運，為台灣第一張遭到查禁的唱片。之後該公司在一九三四年十二月間所出版〈街頭的流浪〉（唱片編號82003，守真作詞、周玉當作曲、青春美演唱）的流行歌唱片，也因涉及描述失業的情況，被日本官方認為「歌詞不穩」而以查禁歌單方式來禁止該唱片的繼續銷售。在此事件發生後，官方立刻在台灣制定唱片審查相關規定，藉以管制台灣唱片，避免有類似事件繼續發生。

（5）鶴標唱片（Tsuru）

朝日蓄音器株式會社（Asahi）成立於一九二五年，並以飛鶴為商標。一九三〇年，該公司來台灣設立據點，但因當時台灣人就其商標而稱之為「鶴標」，該公司在台灣的名稱也稱為「鶴標唱片」。朝日在台灣出版不少南北管音樂及歌仔戲唱片，也有少數的台語流行歌唱片。

（6）日東唱片（Nitto）

日東唱片公司設立於一九二一年，但該公司來台設立據點的時間相當晚，直到一九三七年才注意到台灣市場，並開始製作台灣音樂唱片。日東唱片在一九三七年委託呂王平負責台灣的業務，並將泰平唱片及博友樂唱片吞併，以這兩家公司所發行的台灣音樂唱片為基礎，開始發售各類的台灣唱片，包括傳統戲劇、笑話及台語流行歌唱片。該唱片公司也接受委託發行其他唱片，例如筆者就收藏了一張當時台灣長老教會委託日東唱片所製作的台語聖歌唱片。

2、台灣本土的唱片公司

日資唱片公司外，從一九三二年開始，歌仔戲及流行歌唱片開始熱賣，台資唱片公司也如雨後春筍般成立，但在規模及硬體設備上，台資的唱片公司之資本皆不如日資公司，尤其不少台資唱片公司根本是找個地址來登記，再找人作詞、作曲及演唱，至於錄音、翻製母盤銅模等後製工作都無法完成，更欠缺足夠的資金成立唱片工廠來壓製唱片，與古倫美亞、勝利、泰平、日東等日資公司不可同日而語，而這些資本額不高的台資唱片公司，通常會委託日資唱片公司來完成最後的錄音、翻製銅模及壓製唱片等工作，配合其銷售系統來販賣唱片，現將當時的台資唱片公司簡述如下：

（1）羊標唱片

成立於一九三〇年二月的羊標唱片公司是由陳英芳主持，公司位於台北市太平町，但該公司大約經營一年左右就結束，因而所發行的唱片並不多，大都是由陳加走（陳玉安，又稱「加走先」）、吳大吉及陳金水等人所編劇並演唱的勸世歌曲。

（2）文聲曲盤公司

成立於一九三二年的文聲曲盤公司是由江添壽所主持，位於台北市日新町一帶。江添壽本人也在該公司所發行唱片中多次擔綱演出。由於該公司的資本不大，並無能力可以自行製造唱片，在錄音後就委由日本的「帝國蓄音器株式會社」製作唱片，再運回台灣販賣。除了灌錄戲劇唱片之外，文聲曲盤公司錄用了鄧雨賢來為歌詞作曲，開啟了鄧雨賢成為流行音樂創作者的道路，而在此一階段，鄧雨賢寫下了〈十二步珠淚〉、〈夜裡思情郎〉、〈大稻埕行進曲〉等歌曲，而受到流行歌壇的重視。而另一位歌手「青春美」也在該公司灌錄唱片，因而成名。此外，文聲曲盤公司的資本雖不大，但由梁松林作詞、江添壽作曲的〈三伯遊西湖〉卻是相當暢銷的唱片，這齣

戲一共出了七集，其演奏加入西洋樂器，算是當時相當創新的作法。除了〈三伯遊西湖〉外，文聲曲盤公司還出版了〈三伯英台全結拜〉、〈洪禮謨〉等唱片。

（3）奧稽唱片（Okeh）

成立於一九三二年的奧稽唱片是由原本經營羊標唱片的陳英芳所主持，取名為「陳英芳蓄音器商會」，地址位於台北市的太平町。這家公司是台灣人所經營的唱片公司中規模較大者，發片量也相當多，但其資本仍無法和日資公司相比。該公司在中部地區的總代理則是台中市大正町的「趙氏蓄音器商會」（後改名為「大宗公司」，負責人為趙水木）。奧稽唱片在創立之初，找來了陳玉安等人負責編寫歌仔戲劇本，出版部分的流行歌唱片，在一九三五年時因經營困難而被日東蓄音器株式會社合併，其唱片版權全部轉移。

（4）博友樂唱片公司（Popular）

成立於一九三四年的博友樂唱片公司是台北大稻埕富商郭博容所創設，設立之後第一回發片即以李臨秋作詞、邱再福作曲的〈人道〉一曲而轟動，該公司除了台語流行歌之外，也錄製笑話及歌仔戲唱片，以「愛愛」為藝名的簡月娥（1919-2004）出道之初即是加入博友樂唱片公司，並灌錄其第一張流行歌唱片〈黃昏約〉。

（5）東亞鋼針唱片公司（Tungya）

成立於一九三八年的東亞唱片是由陳秋霖等人所經營，但唱片的製作原是委託日本「福永唱片」來處理，後因品質不良，一九三九年之後改由「帝國蓄音器會社」（Teichiku）發行，並取消「東亞唱片」的商標，直接以「帝蓄」商標來發行。唱片公司的老闆陳秋霖正是台語流行歌的

作曲家，在選曲方面相當得心應手，所推出的流行歌也有不錯的銷路，例如〈夜半酒場〉、〈可憐的青春〉、〈心憒憒〉、〈什麼號做愛〉、〈南京夜曲〉及〈港邊惜別〉等，都造成流行。

（6）聲朗唱片公司（Salon）

聲朗唱片公司成立的年代不詳，應該是在一九三〇年代期間，由日本的朝日唱片（Asahi）協助其製作唱片。該公司是少數不在台北市設立的唱片公司，乃是設於嘉義市，由賴長利所經營，至於賴長利原本在嘉義西門外開設雜貨店起家。以目前的資料來看，該公司出版的唱片數量並不多，只知道有出版過流行歌〈酒杯歌〉、〈五更天〉、〈哭墓〉等。

（7）台華唱片公司（Tak）

成立於一九三六年的台華唱片是由吳德貴所經營，聘用陳君玉負責處理文藝部事務，開始出版台語流行歌及台灣戲劇唱片，但因銷路不佳，僅出版一回即告終止。

（8）其他唱片公司

除了上述之本土唱片公司外，其實在日治時期還有不少出版次數很少的唱片公司。這些小資本的公司在面對擁有雄厚資本的古倫美亞、勝利、日東等公司時，不論在製作技術、人才及銷售管道等各方面都遠遠不如，因此在發片幾次後就退出市場競爭行列。由於這些唱片公司之發行量甚少，留存到今更加難得，計有新高唱片（一九三二年成立）、三榮唱片（一九三五年成立）、金城唱片（一九三八年成立）、美樂唱片、高塔唱片、月虎唱片、思明唱片等等。值得注意的是，在其中的三榮唱片及美樂唱片，發行了為數不少的客語唱片，是少數發行客語唱片之本土公司，而三榮唱片另外發行副標「三龍」，主要以歌仔戲唱片為主。

3、中國的唱片公司

除了日資及台灣本土的唱片公司外，中國因和台灣有著同文同種的淵源，因此中國的唱片公司也看中台灣唱片市場，從一九三〇年起，在台灣委託特約店來代為經銷中國的戲劇唱片。以目前的資料來看，有多家中國的唱片公司在台灣都有代理商存在，現整理於下：

（1）陳英芳蓄音器商會

位於台北市大稻埕區域內，並以奧稽唱片為商標的陳英芳蓄音器會社，從一九三〇年代開始即代理中國新月唱片及大中華唱片，其中新月唱片是以廣東大戲及廣東音樂為主，而大中華唱片則是以京劇等傳統音樂唱片為主。

（2）中央書局

位於台中市寶町的中央書局為當時台灣著名的漢文書局，並為台灣文化協會人士經常聚會之所在，一九三〇年起，該書局成為

中國的勝利唱片及高亭唱片之中部特約店，開始銷售中國之戲劇唱片，尤其是京劇及閩南的南管唱片為主。

（3）日本勝利蓄音器會社

位於台北京町的日本勝利蓄音

器會社台北出張所，是以經營日本唱片為主，但從一九三一年之後，開始代理勝利唱片在中國上海所發行的中國流行歌及戲曲唱片，並在台灣發售。

除此之外，根據筆者在台灣民間所收集的唱片來看，上海的「百代唱片」、「長城唱片」也出現在台灣人的家庭之中，因此推測應另有特約代理存在，除了戲劇唱片之外，當時上海的流行歌也透過唱片的銷售，進入台灣唱片市場販賣。

勝利唱片發行的作品。

1930 年代，台中市的中央書局為中國「勝利唱片」的台灣總代理店。

從上述說明中，我們可知道在一九二〇年代到一九三〇年代之間，日本、中國的唱片公司已經進入台灣市場，而台灣本土的唱片公司，也趁勢崛起，爭奪唱片市場的大餅，造成了超過二十家唱片公司所發行的唱片，在台灣流通的情況。而根據台灣總督府在一九三四年所做的調查顯示，在台灣與唱片及留聲機相關的業者已有兩百三十八位，包括發行、輸入、移入、販賣等業者在內。

這種百花盛開、百家齊鳴的場面，讓新興的台灣唱片市場充滿了朝氣，再加上流行歌、歌仔戲、南北管戲曲、客家採茶、笑話、勸世歌等各種不同類型的唱片，以日語、台語、客語及中國北京話等語言來呈現，讓台灣的唱片市場呈現出「眾聲喧嘩」之情況，與日本在台灣的「內地延長主義」及「同化政策」背道而馳。

註釋

1　平澤平七，一九〇〇年畢業於台灣總督府國語學校（現今台北教育大學）國語部，同年即進入台灣總督府擔任法院通譯，對台灣民謠、俚語、傳說甚感興趣。他在一九一四年出版《台灣俚諺集覽》，收錄有關漳、泉州語中所使用的俚語，內容涵蓋日常膾炙人口的故事、傳說、隱語、雙關語、複合片語等等，數量多達四千三百多條，並在一九一七年出版《台灣の歌謠と名著物語》，為第一本介紹台灣歌謠及傳說故事之書籍。後來，平澤平七也參與《日台大辭典》的蒐集及編寫工作，並為日籍警察學習台灣語言編寫教材，可說是台語教育的先驅者。

2　郭博容（1895~？）出生於中國廈門，在中學畢業之後來到台灣經商，為台北錦茂行之負責人，主要經營茶葉進出口生意而致富，由於他平日對於音樂相當喜好，因此創設唱片公司來製作台灣唱片。

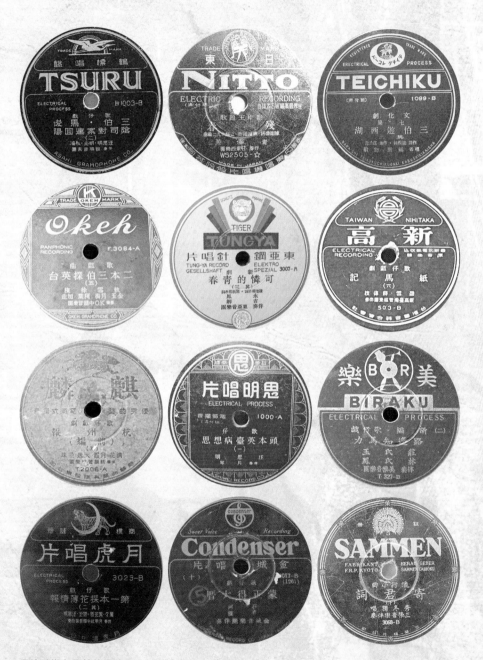

日治時期台灣其他唱片公司所出版的唱片。（林太崴先生、徐登方先生提供）

第六章

新形式的
台語流行歌

民國一百零四年七月

第壹期

甫加入古倫美亞唱片公司時之姚讚福。

記得有一個人，那是一位年輕的男子，他有一張布滿孤寂的臉孔，在沉默的氛圍中淡淡地走出。晨曦透進了光，男子提著行李，走過一九三○年代台北近郊的松山庄 [1] 街頭，來到了火車站。

那是一個初春的早晨，微風依然冰冷。那男子來到了火車站，猶豫了一會兒，掏出口袋中僅剩下的一張紙鈔，走到售票口想買一張到台北的火車票。清晨的車站只有幾個孤單的人，其中還夾雜著乞丐及流浪漢，孤瑟地躲在角落，深怕被巡邏的警察所發現

而加以驅趕，男子彷彿無視四周景象，默默閉上眼睛，緊握著雙掌喃喃自語著。

這是一個經濟不景氣的年代，地處東亞的台灣受到了遠自美國華爾街股市崩盤的影響，各行各業散發著頹喪的氣息。蒸氣火車彷彿從黑白電影影片中竄出來，黑煙裡瀰漫著焦炭的氣味，吵嘈的鳴笛聲遠遠傳來，似乎在喚醒沉睡中的人們。這男子張開了眼睛，輕輕說了聲：「阿們」！準備上車。

此時，一位老翁匆忙地跑進了

月台，他將拄著的枴杖拿起來揮舞，周遭的人們被此一舉動嚇呆了，老翁大叫著：「讚福！你豈敢辜負上帝的恩賜？」

男子不回頭，默默走上車廂，隨著火車離開了松山，留下氣憤的老翁以及掉落在地上的一把枴杖。凝重的氛圍下，火車緩緩開動，前方的平交道已響起噹噹的聲音，烏黑的雲、微涼的風以及遠處幾聲雞鳴，都伴隨著火車遠颺而去，而地下的塵土、無盡的稻田，以及前方的街道，也隨之閃過車窗，這位男子的眼眶中，泛出淚光，他輕輕說道：「阿爸，你要原諒我！」

時光飄移、歲月流逝，在人來人往之間，塵世已有幾番滄海桑田。一九三〇年代在松山火車站上車的男子早已逝去，但飄泊的靈魂卻能吟唱出最美的樂曲，縈迴、盪漾在台灣的土地上，感動著每個世代的人們。〈心酸酸〉、〈悲戀的酒杯〉、〈送君曲〉、〈姊妹愛〉、〈思鄉〉、〈黃昏怨〉、〈日落西山〉、〈青春嘆〉等台語流行歌，迄今仍為人所津津樂道，而這些歌曲的作者，正是這位名叫「姚讚福」（1909~1967）的男子，他在一九三〇年代時毅然地離開了傳道師之工作，從台東的池上回到台北，投入剛剛萌

姚讚福的成名作品〈心酸酸〉及〈悲戀的酒杯〉。

芽的台語流行歌壇，可是姚讚福的父親姚再明為台灣基督長老教會的信徒，在習得西方醫學後，藉由行醫之便四處傳教，並將長子取名為「讚福」，即有「讚美上帝，賜福信徒」之意，從小即培養他成為傳道師，為上帝的福音奉獻，然而，喜愛音樂的姚讚福卻背離了父親的期望，拒絕成為傳道師，並在一九三三年進入「古倫美亞唱片公司」，成為該公司專屬的作曲家，開始創作台語流行歌曲。

這是一個不景氣的年代，飢孚遍野、生民塗炭，時人稱為「殺人的不景氣時代」。然而，在萬念俱灰的乖舛環境下，卻是希望萌芽之際。古倫美亞唱片公司在一九三二年發行〈桃花泣血記〉後，台灣興起了一股台語流行歌的熱潮，這些新興的流行歌曲是以本土語言來傳唱，且歌詞押韻易記，歌曲簡單易學，再配合著華爾茲、探戈、狐步等節奏來編曲，讓人們傳唱著這些歌曲，也帶動了台語流行歌的發展。在姚讚福前後也有不少才華洋溢的年輕人投入這個新興的行業，開始創作台語流行歌，引發了一波屬於台灣的流行風潮。

姚讚福是當時投入台灣流行歌壇的作曲家之一。一九三〇年代的台灣，透過了留聲機、唱片和廣播電台等新科技，並在新一代作詞、作曲等音樂工作者的投入下，擁有雄厚資本的跨國唱片公司看準了唱片市場需要新的產品，投注大筆資金來營造，讓流行歌的風潮在台灣這個小島上傳播著。

但是，不管什麼曲調，誕生在新世紀中的台灣流行歌帶給閉鎖於沉悶傳統的人們一絲青春氣息，從一九三三年之後，台語流行歌開始脫離〈桃花泣血記〉一曲的桎梏，開始發展出新的作詞、作曲及宣傳形態，促進其流行，而隱藏在其背後的原因，卻是音樂及作詞人才的被大量發崛，姚讚福正是其中之一，在這些人才的投入下，讓台語流行歌展現出前所未有的光明前景。

讓我們跟隨著歷史的腳步靜靜地往前方望去，迷濛的夜色罩住

久遠的記憶，閃爍的霓虹燈下，可以看見那五彩的布緞慢慢掀開了一角。初戀的情懷、相戀的喜悅，跳躍出細膩、輕快的音符；憂傷的神韻、惱人的情愁，細細訴說著離別之苦，也訴說著台語流行歌發展的重要軌跡。

一、台語歌曲的新寫作型式

廖漢臣在一九三四年七月的《先發部隊》「創刊號」中以「毓文」筆名，發表〈新歌的創作要明白時代的課題〉一文，對於當時台灣所錄製的流行歌及歌仔戲唱片提出了批評，他指出：

我們一瞥這些歌兒，而最容易感到的，是這些歌兒內容的凝滯，與形式的單純。……形式大都固定一行七字，四行一首，而句腳通韻，以致雖有好的內容，因為受了形式的束縛，遂如七言五言的舊詩一樣，削足就履，而至不能充分表現。情歌的主辭，大部分是用第三人稱，而前兩句必先言景，然後敘情者居多；又歌唱時的曲調沒有變化，全部襲用過去陳腐的調兒，什麼新春調、五更調、大調、悲調、小文明等等，惟有使人感覺卑俗淫佚與倦厭而已，莫怪近年來的大家，尤其是文化水準，比較高度的階級層，對這些歌，漸抱反感，漸起離叛，而渴望新歌出現的浪潮，一日一日地擴大起來。

廖漢臣所說的情況，正是當時台灣流行歌唱片的困境。在台語流行歌唱片灌錄之前，台灣已產生所謂的「社會運動歌曲」，這些歌曲的創作是呼應當時風起雲湧的社會運動，尤其是在一九二一年「台灣文化協會」成立後

帶動民族自決、社會公義的追求，從事社會運動的知識分子為了要啟迪民智，凝聚反抗共識而創作了宣傳歌曲，其中以蔡培火（1889~1983）最具代表性，他創作了〈台灣自治歌〉、〈美台團團歌〉、〈咱台灣〉、〈新民報社社歌〉等。此外，蔣渭水和謝星樓也分別創作了〈勞動節歌〉和〈請願歌〉使用在當日的「勞工運動」及「台灣議會設置請願運動」上，有「台灣新文學之父」之稱的賴和於一九三一年寫了一首深入刻劃台灣農民生活困苦的〈農民謠〉，並交由台灣音樂家李金土譜曲。

這些創作歌曲之歌詞，大多已經突破傳統歌謠及舊詩的限制，在內容取材朝向現實生活，而曲調上也不因襲舊有，例如蔡培火的〈台灣自治歌〉歌詞即如此寫道：

蓬萊美島真可愛，祖先基業在，
田園阮開樹阮栽，勞苦代過代，
著理解，著理解，阮是開拓者，不是憨奴才，
台灣全島快自治，
公事阮掌才應該。

玉山崇高蓋扶桑，我們意氣揚，
通身熱血愛鄉土，豈怕強權旺，
誰阻擋，誰阻擋，齊起倡自治，同聲直標榜，
百般義務咱都盡，
自治權利應當享。

從歌詞內容來看，這完全是從事社會運動的知識份子，為了宣傳理念所寫成的宣傳歌曲，可視為台灣抗日史上的珍貴記錄，但因其性質與流行歌曲不同，加上歌詞中帶有濃厚的政治氣息，使得以商業發行為導向的唱片公司幾乎無法採用及發行，以免惹禍上身，只有〈咱台灣〉一曲在一九三四年時由古倫美亞唱片公司灌錄成流行歌唱片。

雖然唱片公司因政治及經濟等因素而無法出版，但這些「社會運動歌曲」卻對流行歌產生一些啟迪作用，然而台語流行歌的萌芽及成長，主要還是源自於台語傳統的民謠。從寫作形式及歌曲的旋律來說，幾乎看不見這些社會運動歌曲對於台語流行歌的影響力，反倒是傳統的台灣民謠，在台語流行歌發展初期占有極為重要的地位。之後，台語流行歌受到日語流行歌及上海的北京語流行歌的影響，在歌詞形式上有所改變，逐漸拋棄傳統民謠的結構，改為較為口語化及描述個人情感為主的歌詞內容，而在段落上也因應唱片的長度而有所縮減，成為新形式的結構，開創出台語流行歌的潮流。

〈桃花泣血記〉及〈戒嫖歌〉的歌詞都多達10段，從歌詞中的結構可知，該歌詞寫作形式，尚未脫離傳統的「歌仔」架構。

傳統的「七字仔歌仔冊」。

　　回顧台語流行歌早期的發展情況，從一九三〇年台語流行歌開始灌錄到一九三二年〈桃花泣血記〉一曲的轟動以來，台語流行歌的歌詞仍是維持傳統的寫作方式，也就是自古以來漢人社會傳唱民謠的「歌仔」，以一段為四句七字為主要架構，並強調每句最後一字押韻的寫作形態。這種寫作方式可能已經傳承上千年之久，而〈桃花泣血記〉一歌在錄製成唱片之時已採用西洋樂器做為伴奏，編曲者為日籍音樂家奧山貞吉，然而其歌詞卻是維持傳統，並沒有改變。

其實與〈桃花泣血記〉（古倫美亞唱片編號 80172）同時期發行的台語流行歌幾乎都是如此，在歌詞方面維持傳統的四句七字架構，和清代以來在閩南及台灣所發行的「歌仔冊」一樣，沒有什麼改變，而在〈桃花泣血記〉之後錄製的台語流行歌，歌詞也都是採取同樣型式，例如在同年出版的〈懺悔的歌〉（古倫美亞唱片編號 80207）及〈倡門賢母的歌〉（古倫美亞唱片編號 80207）二首歌曲唱片，也是使用傳統的四句七字架構。

但是，從〈桃花泣血記〉到〈懺悔的歌〉、〈倡門賢母的歌〉卻可看見作詞者對於歌詞寫作形式的部分改變。在〈桃花泣血記〉以及前期的台語流行歌唱片中，還是經常採用以往「敘說」的形式，類似古早的說書人，在唱片中將一個完整的故事加以敘述，一首歌曲經常有十多分鐘的長度，而一張唱片是雙面錄音，當時的七十八轉蟲膠唱片因技術尚未突破，一面只能錄下不到四分鐘的聲音，兩面唱片頂多只有

八分鐘長度，但從一九三〇年所出版的台語流行歌，一首歌的長度卻須要兩面以上才能容納，甚至在〈火燒紅蓮寺〉、〈雪梅思君〉、〈新雪梅思君〉及〈愛玉自嘆〉等歌曲中，由於歌詞相當長，因此需要使用四面唱片（兩張唱片）才能應付。

這種「長篇大論」的結構並不適合流行歌唱片之出版型態，反而較是屬於戲劇類型的唱片，而在一九二九年左右，鄰近的日本及中國都已經產生一張唱片可容納兩首的流行歌，其歌詞為不定字數，而且多屬於描寫個人內心及心情的喜怒哀樂。在日本，野口雨晴、西條八十、北原白秋等詩人創作出新型態的日本歌謠，由於其結構與日本的長短句詩詞類似，但文詞卻淺白易懂，受到大眾的喜愛；而在中國，黎錦暉所創作的〈毛毛雨〉、〈可憐的秋香〉、〈桃花江〉、〈特別快車〉等北京話歌詞，也擺脫原本傳統的古文型式，採用新式的白話文來做為歌詞，不但易懂易學，更能打動人心而造成流行。

　　面對著中、日等國的改變，台語流行歌在初創之際因不易找尋創作人才，還是停留在民謠階段，因此栢野正次郎在台語流行歌剛剛萌芽發展之際，就極力找尋人才，希望能創作出與原有型態不同的歌詞，在〈桃花泣血記〉出版前後，栢野正次郎的努力終於看見成果，出現較短歌詞的唱片，例如〈燒酒是淚也是吐氣〉（古倫美亞唱片編號 80171）原是高橋掬太郎作詞、古賀政男作曲的〈酒は淚か溜息か〉一歌，由張雲山人改編為台語歌詞之後，還維持原有的四段歌詞型態，其歌詞如下：

燒酒是淚？也是吐氣？
心肝的憂鬱，那會一時開？

命中註定，無緣的人。
每下昏因何，也會叫來夢。

燒酒是淚？也是吐氣？
悲戀的怨嘆，那會一時開？

打算忘記，無緣的人。
心肝內的掛念，怎樣能放鬆？

　　〈燒酒是淚也是吐氣〉一歌並未走紅，研究台語流行歌者大多不知道此歌曲的存在，至於作詞者張雲山人係何人？目前也無足夠的資料可供查證，但就歌詞型式來說，〈燒酒是淚也是吐氣〉已經突破了以往傳統的四句七字架構，讓台語流行歌有了新的面貌，這首翻譯自日語的歌詞，也帶給我們新的視野。到了〈懺悔的歌〉、〈倡門賢母的歌〉發行時，歌詞型態雖然是傳統的四句七字架構，但我們從其歌詞中發現，這二首歌已經擺脫了原本「說書人」的形象，不再只是用長篇大論來講述一個故事，而是去深刻地描繪出歌詞中的主角之心境。

　　在〈懺悔的歌〉、〈倡門賢母的歌〉發行之後，新的台語流行歌寫作型式開始崛起，傳統四句七字架構的歌詞也有所改變，以一九三三年出版的〈怪紳士〉（古倫美亞唱片編號80250）一歌正是如此，其歌詞如下：

怪紳士，派頭粗，行進跳舞照步數，
極樂道，逍遙好佚陶。
百鳥吟聲音好，萬紫千紅花疊鋪。

怪紳士，走錯路，擔砂填海無法度，
來苦楚，枉費你功勞。
野蜂針雖然好，身邊花神有保護。

怪紳士，雖利害，樹正不怕做風颱，
你敢知，雙人在園內，
糖甘蜜甜的世界，快樂逍遙真自在。
怪紳士，鐵窗圍，善惡報應無克虧，
免落淚，看阮成雙對。
好蝴蝶美花蕊，美滿鴛鴦給相隨。

　　〈怪紳士〉一歌是同名的影片主題歌，由「良玉影片公司」所拍攝的台語電影，而歌詞即由〈懺悔的歌〉、〈倡門賢母的歌〉之作詞者李臨秋（1910~1979）所寫的。在此我們可以看見，李臨秋在撰寫〈怪紳士〉一歌詞時，已經突破了傳統四句七字架構，而另一位新進作詞家周添旺（1910~1988）在一九三三年進入台灣古倫美亞唱片公司，即以〈月夜愁〉（古倫美亞唱片編號80274）一歌走紅，其歌詞如下：

月色照在三線路，風吹微微，等待的人那未來。
心內真可疑，想不出，彼個人，啊！怨嘆的月暝。

敢是注定無緣份，所愛的伊，因何予阮放未離。
夢中來相見，斷腸詩，唱無止，啊！憂愁月暝。

更深無伴獨相思，秋蟬哀啼，月光所照的樹影。
加添阮傷悲，心肝酸，目屎滴，啊！無聊的月暝。

　　在〈怪紳士〉及〈月夜愁〉等歌詞的影響下，接下來台灣古倫美亞唱片公司所出版的〈望春風〉（古倫美亞唱片編號80283）及〈雨夜花〉（古倫美亞唱片編號80300）更是如此，這兩首歌目前已成為台語流行歌的代表作品，分別是由李臨秋及周添旺作詞，兩人當年都只是二十多歲的「少年家」，所寫出的歌詞卻與以往的老作家有著不同的面貌，不但寫作的文辭優雅，且加入一些當代的新辭彙，更融入當時社會所形成的新觀念，配合著優美的曲調旋律，讓台語流行歌呈現出不同於以往的形態。由於〈望春風〉及〈雨夜花〉兩首歌曲相當出名，迄今已逾八十年的歷史，經歷多年的傳唱，如今所流傳的歌詞有部分已和原作不合，筆者特別根據現存的唱片歌單資料，將這二首歌曲加以呈現，其中〈望春風〉的歌詞是：

獨夜無伴守燈下，清風對面吹。
十七八未出嫁，見著少年家。
果然標緻面肉白，誰家人子弟。
想要問伊驚歹勢，心內彈琵琶。

思要郎君作夫婿，意愛在心內。
待何時君來採，青春花當開。
忽聽外頭有人來，開門該看邁。
月老笑阮憨大獃，被風騙嘸知。

　　在〈望春風〉的歌詞中，不難發現李臨秋是以一句七、五字的結構撰寫，打破以往七字一句的結構，至於〈雨夜花〉也是如此，其歌詞如下：

雨夜花，雨夜花，受風雨吹落地。
無人看見，暝日怨嗟，花謝落土不再回。

花落土，花落土，有誰人通看顧。
無情風雨，誤阮前途，花蕊那落欲如何。

雨無情，雨無情，無想阮的前程。
並無看顧，軟弱心性，予阮前途失光明。

雨水滴，雨水滴，引阮入受難池。
怎樣予阮，離葉離枝，永遠無人倘看見。

　　據周添旺回憶，〈雨夜花〉這首歌詞是描述一位可憐的酒家小姐之故事，她為了找尋離鄉多年的愛人而來到台北，沒想到愛人卻已結婚，讓她無臉回鄉只好墜入風塵。周添旺在酒家中與這位感情受創的女性相識，將她的故事化為四段歌詞，牽引出層層的哀怨，而這種哀怨，正好與當時的時代背景符合，訴說著處於殖民地統治下台灣人的哀怨，在鄧雨賢譜出的歌曲旋律中，緩緩地牽動了大眾的心靈，他們唱著〈雨夜花〉時，不但為故事中的酒家女傾灑同情之淚，也為自己所身處的環境，散發出哀愁。

　　除了〈望春風〉及〈雨夜花〉以字數不等的結構創作外，李臨秋及周添旺也以五字為一句的較傳統方式寫歌詞，例如一九三四年由李臨秋作詞的〈落花恨〉（古倫美亞唱片編號 80301）歌詞即是如此：

春天猶未過，青葉就脫落，薄情少年家，全是你一個。
含蕊有欲採，花檔你無愛，自己想看邁，良心說出來。

被阮欲安怎，酸風亂心肝，無人同情我，只有冷月伴。
彼暗離別後，一去無回頭，害阮暝日哭，做鬼到恁兜。

　　而周添旺撰寫了一首〈河邊春夢〉（古倫美亞唱片編號 80312）的台語流行歌，也是五字為一句的結構，其歌詞如下：

河邊春風寒，怎麼阮孤單，舉頭一下看，幸福人作伴，
想你伊對我，實在是相瞞，到底是按怎，不知阮心肝。
昔日在河邊，遊賞彼當時，實情佮實意，可比月當圓，

想伊做一時，將阮來放離，乎阮若想起，恨伊薄情義。
四邊又寂靜，聽見鳥悲聲，目睭看橋頂，目屎滴胸前，
自恨歹環境，自嘆這薄命，雖然春風冷，難得冷實情。

　　除了李臨秋及周添旺，一些新進的作詞家也開始撰寫不同於以往形態的台語歌詞，例如在一九三三年擔任台灣古倫美亞唱片公司文藝部主任的陳君玉（1906~1963），他在未加入台灣古倫美亞唱片之前，為印刷廠的檢字排版工人，對於一九二〇年代台灣興起的新文學運動相當有興趣，並實際參與其中，他最早發表的三首歌〈毛斷相褒〉（古倫美亞唱片編號 80246）、〈單思調〉（古倫美亞唱片編號 80283）及〈閨女嘆〉（古倫美亞唱片編號 80325）不再以傳統型式來撰寫歌詞，以〈單思調〉來說，其歌詞更具有新詩的格式，筆者依據當時的歌單所顯示的字句及空格模式，將其第一段歌詞完整呈現如下：

家已一個　坐塊卓仔邊　想見當時
伊的伶俐　一對烏珠珠　目睭仁
含情帶意　予人會愛伊
無愛相分離　放袂棄
愈　想　愈嬰纏

古倫美亞唱片公司所發行的〈單思調〉唱片及歌單。
（林太崴先生提供）

〈單思調〉的歌詞以這種新詩寫作方式來呈現，相當特殊，這首歌曲的唱片編號與〈望春風〉一樣，在同一張唱片出版。這兩首歌詞相比以往都更有風格，但陳君玉寫作的〈單思調〉，卻又呈現出新詩的格律，尤其是最後的一句「愈　想　愈縈纏」，以空格的方式來表達出少女單戀的情愫，陳君玉事後回憶，認為自己在當時不慣運用台語文字來表達，造成結構散漫，犯了一段習作時期粗製濫造的毛病。

　　不管是否是粗製濫造，從上所述中可知在一九三二年後台語流行歌的歌詞寫作型態發生了變化，突破傳統四句七字的規格，轉向更多元的模式，而這種型態也導致每首歌的歌詞大約是二段到四段之間，恰好為一面唱片的容量（四分鐘之內）。陳君玉認為，台語流行歌模仿日語流行歌，也就是長的歌詞為兩段一首，短的也有

四、五段，不過大部分是三段為一首歌。然而，這種情況不只發生在日本及台灣，歐美各國及中國在發展流行歌時，為了符合一面七十八轉唱片可容納的長度，在歌詞上都以三段上下為主，這種模式延續到今日，流行歌的歌詞寫作大多數依然遵守此一原則。

二、新進人才的聘用

在世界各國發展流行歌的歷史中，新進人才的引入對於流行歌的貢獻相當大。以日本為例，一九二〇年代日本的唱片界開始由各地的「民謠」轉化為「新民謠」的階段，最大的功勞是一群出身於音樂學校及大學之知識分子，尤其是東京音樂學校[2]，培養了不少優秀的人才進入唱片界，例如作曲家中山晉平、山田耕筰、江口夜詩，以及歌手德山璉、藤山一郎、佐藤千夜子、四家文子、松平里子等人，都是東京音樂學校畢業，至於作曲家古賀政男則是畢業於明治大學，作詞家西條八十畢業於早稻田大學英文科，野口雨情畢業於東京專門學校文科。

年輕一代的日本知識分子在一九二〇年代到一九三〇年代之間，「掌控」了當時的流行歌市場，他們是社會的菁英，其學歷又具有一定的社會地位，與以往沒有受過正統教育的「俳優」（演員）不同，破除了一般人對於大眾音樂的看法。這些新進的作曲家及歌手都是學習西洋音樂出身，以西方的樂理搭配著日本傳統曲調的特色，營造出新的音樂潮流，而作詞也被稱呼為「作詩」，顧名思義是將歌詞等同詩詞來看待，使得歌詞的作詞家在日本享有詩人一般的崇高地位，而新一代的「作詩」者除了擺脫

以往傳統的漢詩及俳句對於聲韻的拘束之外，還講究所謂的「文言一體」，也就是現在所說的「白話文」，而此一作法是延續明治維新以來日本文壇的變革，不再仿效中國傳統的詩文格律，而是以一般民眾可以看得懂的文體來撰寫。這些年輕的知識分子參與流行歌的製作，不但提升其水準，並在傳統中尋求創新與改變，以符合當時的社會環境及時代趨勢，更能深入大眾的心靈。因此，不論是擔任流行歌的作曲家及演唱的歌手，都為日本的流行音樂提供了最好的人才，創造出日本的流行歌文化。

除了日本之外，中國也有同樣的情況發生，其中最具代表性的人物即是黎錦暉。黎錦暉（1891-1967）出生於十九世紀末的湖南湘潭，是富裕望族之後代，在童年時期就廣泛接觸民間音樂，學習各種民族樂器，也唱過昆曲、湘劇、漢劇、花鼓戲，還參加過民間祭祀活動中的樂舞表演；青年時期他開始學習西洋音樂理論，接觸了聲樂和風琴演奏等，

一九一二年長沙高等師範學校畢業之後即前往中國北京，又在上海擔任中華書局編輯所國語文學部部長和國語專修學校校長，主編《小朋友》週刊，並創辦中華歌舞專科學校。

黎錦暉因主編兒童雜誌，即開始寫作童謠，他的歌詞是以北京的白話文來寫作，脫離既有的古文樣式，著名的〈毛毛雨〉一曲即是當時的作品。一九二八年，他組織中華舞團赴南洋一帶演出並開始創作流行歌，而黎錦暉主張改造俗樂、重配唱詞，用民間文藝的各種形式來傳達新思想，把新文化運動的精神推廣到廣大群眾中去。在此認知下，他在一九二〇年代到一九三〇年代之間寫出了許多膾炙人口的流行歌，例如〈可憐的秋香〉、〈桃花江〉、〈特別快車〉等，都灌錄成唱片來發行。

日本及中國的這些新進人才，造就了流行歌市場的發展，台灣也不例外。陳君玉在一九五五年所發表的〈日據時期台語流行歌概略〉一文中曾經提及：

所以民（國）二十二年，我受聘擔任（古倫美亞唱片公司）文藝部長以後，更多方設法把鄧雨賢亦拉入文藝部來，與剛剛離開牧師職務的姚讚福共同擔任歌手之教習。他們之外再加上專屬的蘇桐，作曲陣容已見充實，於是栢野（正次郎）便計劃大規模灌製台語流行歌片。

歌手除了專屬的純純之外，又聘到台南的林是（氏）好，由桃園聘到青春美，更由青春美介紹了林月珠，男歌手則有尚在專賣局服務的王福。

作詞方面，這時候有林清月、李臨秋、吳得貴、周若夢、蔡德音、廖漢臣、陳君玉等

陳君玉在文章中所提及的情況，正是一九三三年由栢野正次郎所負責下的台灣古倫美亞唱片公司。其中鄧雨賢（1906~1944）畢業於台北師範學校，先是在台北的日新公學校擔任老師，後來又到日本學習音樂；姚讚福則是台灣基督長老教會的傳道師，畢業於台北神學院，從小即接觸西洋的音樂教育；歌手林氏好（1907~1991）也是台灣基督長老教會的信徒，從小即接受西洋音樂教育，在公學校畢業之後進入了教員養成所，後來在台南的末廣公學校（現今台南市的進學國小）擔任音樂老師。

而林清月（1883~1960）畢業於台北醫專，在台北開設「宏濟醫院」，他對歌謠相當感興趣，也投入作詞的行列；林月珠（1913~1999）則是畢業於新竹高女（現今新竹女中），她的家族是桃園市地區的世家，擁有不少的田產，但林月珠在畢業後便背著家人偷偷地出外找工作，來到古倫美亞唱片公司擔任歌手；蔡德音（1911~1994）本名蔡天來，在公學校畢業之後前往中國廈門，在當地的夜校讀了兩年，回台之後即參與台灣文化協會，後來還在台灣民眾黨開設講堂來教導北京話；廖漢臣（1912~1980）雖然只有公學校畢業，卻有著深厚的漢文基礎，他曾經擔任記者並積極參與台灣新文學運動。

　　此外，歌手及作曲家吳成家（1916~1981）也在一九三六年進入古倫美亞唱片公司，他畢業於日本大學文科，之後又追隨日本知名作曲家古賀政男學習，回台之後即擔任流行歌之歌手，而與其同時期進入古倫美亞唱片公司並擔任歌手的李如華（藝名「真真」），則是台北第二高女畢業。

　　在當年，這些新進之人員大都只有二十多歲，有人是學有專精，有人則是實際參與當時台灣的新文學運動。而古倫美亞唱片公司有了這批新生代的加入，在流行歌的歌曲及歌詞上有了重大的突破，不拘泥於傳統的結構及旋律，反而能融合現代與傳統，創造出新的曲風及歌詞型態，而年輕的歌手更是以西洋聲樂等唱腔，為台語流行歌注入新的氣息，尤其是從小接受西洋音樂教育的林氏好，專門以聲樂唱腔來演唱流行歌，雖不一定能獲得一般消費者的認同，但在當時，這的確是一項相當大膽的創舉，且古倫美亞唱片公司也允許創作者有這種的突破空間，例如在〈一個紅蛋〉（古倫美亞唱片編號80282）一曲中，即是在一張唱

右 由「純純」演唱的〈一個紅蛋〉。

左 流行歌手劉清香，藝名「純純」。

片的兩面分別由純純及林氏好來演唱，純純以較為傳統的方式演唱，而林氏好是以聲樂的唱腔演唱，相當特殊。

三、新曲風的更迭
——從跳舞音樂到流行小曲

　　台灣古倫美亞唱片公司因推出台語流行歌而引發風潮，連帶地也讓唱片的銷售量蒸蒸日上，而當時正在起步的台灣歌仔戲也灌錄大批的唱片，部分製作流行歌的作詞、作曲家及歌手跨足演唱歌仔戲，例如歌手純純及愛愛，在演唱歌仔戲時則採用本名或是另外的藝名，純純是以本名「清香」，而愛愛則是以本名「月娥」或以另一藝名「紅蓮」；而在作曲家方面，原本就是出身於戲劇界的台語流行歌作曲家陳秋霖，也成為歌仔戲編寫新曲調，甚至編纂新劇本，使得台灣的歌仔戲能夠推陳出新，創造出所謂的「新歌仔戲」。

　　在台灣古倫美亞唱片公司的政策下，流行歌及歌仔戲的唱片不但在台灣熱賣，還外銷到中國的閩南及南洋的菲律賓、新加坡、馬來西亞一帶，只要有閩南族群的地區即能接受台語流行歌及歌仔戲的唱片，讓台灣古倫美亞唱片公司的銷售業績大幅提升。

　　這樣的一個新的市場，其他唱片公司當然不能視而不見，不論是日本本國來台灣設立的泰平唱片、勝利唱片、日東唱片、鶴標唱片，或是台灣本土的羊標唱片、博友樂唱片、文聲唱片，都積極從事台語流行歌及歌仔戲唱片的錄製工作，搶奪這塊大餅。台灣古倫美亞唱片公司面對強勁的對手競爭下，除了發行不同商標的唱片，以價格來區隔市場之

外，並開始找尋下一波的流行音樂風潮，在一九三四年時，陳君玉主導下的台灣古倫美亞唱片公司文藝部開始推出比較傾向「民謠風」的唱片，尤其是以「花鼓」為名可供跳舞的流行歌唱片，與先前傾向洋樂風格的影片流行歌不同，就此，陳君玉說道：

民國二十三年秋後，古倫美亞又開始灌錄新片，……結果以〈雨夜花〉、〈春宵吟〉、〈蓬萊花鼓〉、〈摘茶花鼓〉，四枝最受歡迎，而且〈蓬萊花鼓〉等三（首）花鼓及〈春春謠〉四歌，係為流行歌中，民謠作風之嚆矢。其中〈蓬萊花鼓〉一片，更聘專家特地配創舞蹈。在唱片附帶說明單上，印著舞謠圖樣，及怎麼載歌載舞的說明文，這三支花鼓，是在台灣唱片中，創始每銷售一片給與作者三分印稅契約的新規定。據調查銷路雖然甚

好，但作者卻撈不到分毫的稅金。所可幸者，除了流行性的情歌之外，民謠作風的歌曲，同樣也能夠流行，於此獲得一個確確鑿鑿的鐵證。

陳君玉所謂的「三支花鼓」的歌曲，包括了〈蓬萊花鼓〉（古倫美亞唱片編號 80307，陳君玉作詞、高金福作曲、純純演唱）、〈青春花鼓〉（古倫美亞唱片編號 80312，周添旺作詞、鄧雨賢作曲、嬌英演唱）及〈摘茶花鼓〉（古倫美亞唱片編號 80313，陳君玉作詞、高金福作曲、純純演唱），而在台灣的藝旦所唱的戲曲音樂中即有〈鳳陽花鼓〉曲調，而在戲劇中也有「打花鼓」的演出，一九〇四年，台籍詩人陳濬荃在〈稻江雜詠〉一詩中寫道：

香塵踏暖試春風，中北街頭豔曲工。
別有好腔翻舊部，腰纏花鼓唱紅紅。

陳濬荃所謂的「稻江」即是台北大稻埕，而詩中正是描寫著藝旦演出「打花鼓」之情況，這種熱鬧的民謠曲調為流行歌所引用，配合舞蹈的進行，在一九三四年成為台灣流行歌的一股

潮流。但在這股潮流發展之前，日本的
流行歌也受到日本民謠的影響，有傾向
民謠風格的曲調出現，並配合日本傳統
的「盆踊」舞蹈，夏天的夜裡，經常可
見一群人在公園或是廣場的空地上，圍
著圈圈來跳舞，而其中間有日本的樂師
演奏著三味線、太鼓等傳統樂器。留聲
機出現之後，即將留聲機放在跳舞的人
群中間，播放著這些民謠音樂。在一九
三三年夏季，日本古倫美亞唱片公司及
勝利唱片公司分別出版了〈東京祭〉（古
倫美亞唱片總編號 27509，門田ゆたか
作詞、古賀正男作曲）、〈東京音頭〉
（勝利唱片總編號 52793，西條八十作
詞、中山晉平作曲），引起了轟動；一
九三四年，多家唱片公司配合東京寶塚
劇場演出及電影拍攝，出版〈さくら音
頭〉唱片（勝利唱片總編號 53003，佐
伯孝夫作詞、中山晉平作曲），這幾首
流行歌，都是具有民謠的曲調風格，立
刻引發流行風潮。而唱片公司也在東京
開辦了「盆踊大會」，成千上萬的東京
市民，即在夏日晚間聚集，一起在音樂
下拍著手、跳著舞蹈，陶醉在民謠的旋
律之中。

應群體跳舞之風潮，古倫美亞唱片
公司出版了〈蓬萊花鼓〉、〈青春
花鼓〉及〈摘茶花鼓〉三張台語流
行歌唱片。

古倫美亞唱片發行的〈台灣音頭〉唱片及歌單。

　　就在日本風行供眾人一起跳舞的民謠音樂時，台灣也受到影響。〈東京祭〉及〈東京音頭〉兩張唱片賣到台灣的唱片市場中，在一九三三年十一月二十一日及二十二日，由「經濟タイムス社」主辦的「東京音頭の夕」（東京音頭之夜）在台北新公園舉辦，邀請台北市民前來參加；一九三四年一月，日本的古倫美亞唱片公司在各地民謠唱片相繼發行後，也發行〈台灣音頭〉及〈台北音頭〉（兩首歌為同一張唱片，古倫美亞唱片總編號 27752，山口充一作詞、佐佐紅華作曲）歌曲之唱片，勝利唱片也不甘示弱，立即發行〈台灣音頭〉及〈台灣甚句〉（兩首歌曲為同一張唱片，勝利唱片總編號 53207）歌曲之唱片。

筆者認為，日本在一九三三年夏季掀起一股民謠曲風的「音頭」唱片，連帶影響了身為殖民地的台灣社會，在一九三四年一月間，就已經出現了〈台灣音頭〉等歌曲唱片，而陳君玉可能是在此一風潮的引領下，開始思考要製作台灣本土的民謠唱片，並且是以台語來發音，才會規劃出〈蓬萊花鼓〉、〈青春花鼓〉及〈摘茶花鼓〉等歌曲。

值得一提的是，一九三五年由台灣總督府舉辦的「始政四十週年台灣博覽會」中，邀請台北的藝旦前來表演，而其中就將〈摘茶花鼓〉的歌曲編成舞蹈，並在博覽會期間來表演。從七十多年前的泛黃照片中，我們仍可以看見這些演員穿著低胸露背上衣及迷你裙，在舞台上載歌載舞，以當時的標準來說，這可說是相當大膽的演出。

勝利唱片所出版〈台灣甚句〉之唱片及歌單。

「始政四十週年台灣博覽會」中，台北的藝旦將〈摘茶花鼓〉的歌曲編成舞蹈，並在博覽會期間來表演。

就在台灣古倫美亞唱片公司以「民謠風」唱片攻占市場時，其他唱片公司雖偶有佳作，卻撼動不了古倫美亞唱片在台灣的霸主地位，直到一九三五年勝利唱片公司改變策略，直接發行台灣唱片來搶攻市場，才讓台灣古倫美亞唱片的獨霸地位受到挑戰。

在日本本土，勝利唱片公司與古倫美亞唱片公司同樣擁有龐大的資本，不管在流行歌或是民謠，兩家公司可說是勢均力敵，是市場上最大的競爭敵手，其他唱片公司的資本、人才、硬體設備及銷售網絡，無法與其相提並論，但古倫美亞唱片公司延續日本蓄音器商會的銷售網絡，早已在台灣設立銷售據點，更在一九二九年開始錄製台灣音樂，包括南北管、小曲、流行歌、客家採茶、車鼓戲、白字戲、勸世歌等。而勝利唱片公司在一九三四年年底聘任張福興[3]（1888~1954）擔任台北營業所文藝部長一職。一九三五年二月，勝利唱片公司台北營業所文藝部公開募集「台灣語」歌詞，其募集廣告如下：

此次募集台灣語歌詞。一、歌題隨意，歌體為流行歌；二、入選者備有薄謝，另函通知；三、不限期日；四、投稿處：台北市本町一丁目「日本勝利蓄音器會社文藝部」收。

在勝利唱片公司台北營業所文藝部募集廣告刊登前，張福興編寫一首台語流行歌〈路滑滑〉（勝利唱片總編號 F1001，顏龍光作詞、賴氏碧霞演唱），並先將他在一九二二年於日月潭所採集的原住民歌謠，重新編曲並錄製成〈台灣日月潭杵音及蕃謠〉及〈打獵歌〉，由勝利唱片公司灌錄唱片出版，做為該公司製作台灣唱片的「第一號作品」，其中〈路滑滑〉一曲銷路不錯，尤其是一些台灣的知識分子對此歌曲相當欣賞。「台灣文學之父」賴和（1894~1943）在一九三五年十二月發表的小說「一個同志的批信」中，描述一位對社會及文化運動逐漸失望者沉浮於風花雪月時的心情，曾經有以下的描繪：

花廳空空，一個人也不在，黑白的棋子尚散在棋盤上，可以想像這經過一場惡戰之後。他們一班啥所在去。醉鄉？樂園？去，我也去，一個人不怕寂寞，有妓女的伴飲，有女給的招待，去，我也去。

紅的綠的電波蕩漾著，緊的繁的樂聲哮喨的，酒的氤香，女人的貼粉的芳氛散漫著，在這境地孔子公也陶然過。不銷魂便是憨大獸。

雨紛紛，路滑滑，──

台灣流行歌，這片可以算是好的。聽了還不至拐斷耳孔毛。

勝利唱片出版的〈路滑滑〉唱片。

在賴和的小說中所謂的「雨紛紛，路滑滑」，正是〈路滑滑〉一曲的開頭歌詞，他以主人翁的角色來評論，並以台語的「不至拐斷耳孔毛」來形容，可見當時賴和對於張福興所編作的〈路滑滑〉一曲還算是給予肯定。有趣的是，中國新文學的開創者魯迅對於當時在上海所興起的流行歌（時代新曲）卻有不同於賴和的態度，魯迅在其發表的散文「阿金」中有如此的描述：

過了幾天，阿金就不再看見了，我猜想是被她自己的主人所回復。補了她的缺的是一個胖胖的，臉上很有些福相和雅氣的娘姨，已經二十多天，還很安靜，只叫了賣唱的兩個窮人唱過一回「奇葛隆冬強」的〈十八摸〉之類，那是她用「自食其力」的餘閒，享點清福，誰也沒有話說的。只可惜那時又招集了一群男男女女，連阿金的愛人也在內，保不定什麼時候又會發生巷戰。但我卻也叨光聽到了男嗓子的上低音（barytone）的歌聲，覺得很自然，比絞死貓兒似的〈毛毛雨〉要好得天差地遠。

魯迅形容當時上海所流行的〈毛毛雨〉為「絞死貓兒似的」，從中可得知他對於此一歌詞的評價為何。相較於魯迅而言，賴和對於台語流行歌的評價還算不錯。

張福興在擔任勝利唱片的文藝部長後，積極找尋適合的人才來錄製台語流行歌，他不但從古倫美亞唱片公司「挖角」，更培養新一代的作詞、作曲及歌手，姚讚福、蘇桐及陳秋霖三位作曲家與歌手王福，原本是古倫美亞唱片公司的成員，都被挖角到勝利唱片；新進人員則有作詞家陳達儒、作曲家林禮涵（綿隆）、郭玉蘭等人；歌手有藝旦出身的根根、牽治，以及歌仔戲演員秀鑾。

在張福興的籌劃下，勝利唱片已有足夠的人才與古倫美亞唱片公司一較長短，一九三五年開始，勝利唱片推出具有民謠風味的「流行小曲」，首先是趙怪仙作詞、陳秋霖作曲的〈海邊風〉

（勝利唱片總編號 F1058），引起台灣唱片市場的騷動，銷售量極佳；一九三六年，繼續推出〈窗邊小曲〉（勝利唱片總編號 F1073，陳達儒作詞、姚讚福作曲、牽治演唱）、〈白牡丹〉（勝利唱片總編號 F1075，陳達儒作詞、陳秋霖作曲、根根演唱）、〈雙雁影〉（勝利唱片總編號 F1076，陳達儒作詞、蘇桐作曲、秀鸞演唱）、〈三線路〉（勝利唱片總編號 F1073，陳達儒作詞、林綿隆作曲、秀鸞演唱）等歌曲，轟動台灣的唱片界，不但確定了「流行小曲」的風潮，更以實際的唱片銷售量打敗了古倫美亞唱片公司。對此事件，陳君玉有以下的敘述：

可是，此次的小曲，純粹是東洋色彩。而且適合漢樂的演奏，和從來的流行歌，另有異趣。一般同好者亦默然相契，因而奠定不可移易之定律。大家也隨他競作起流行小曲來了。此事不能不歸功於張福興先生的努力。

除了推出「流行小曲」外，在一般的流行歌方面，勝利唱片也有傑出的表現。〈我的青春〉（勝利唱片總編號 F1073，陳達儒作詞、姚讚福作曲、王福演唱）、〈心酸酸〉（勝利唱片總編號 F1076，陳達儒作詞、姚讚福作曲、秀鸞演唱）、〈送出帆〉（勝利唱片總編號 F1077，陳達儒作詞、林禮涵作曲、秀鸞演唱）、〈素心蘭〉（勝利唱片總編號 F1077，陳達儒作詞、郭玉蘭作曲、根根演唱）、〈悲戀的酒杯〉（勝利唱片總編號 F1080，陳達儒作詞、姚讚福作曲、秀鸞演唱）、〈青春嶺〉（勝利唱片總編號 F1092，陳達儒作詞、蘇桐作曲、牽治演唱）等歌曲，都相當暢銷，其中的〈心酸酸〉一曲，據說是台灣流行歌唱片中銷售數量最多者，銷售量高達八萬張，日後更為歌仔戲班所使用，成為歌仔戲的曲調之一。

四、其他唱片公司的貢獻

除了古倫美亞唱片公司及勝利唱片公司相繼奪取台灣唱片之霸主地位外，其他唱片公司因資本、設備及人才等方面無法與這二家公司比擬，創造不出較具有規模的流行曲風，更遑論爭奪唱片市場的霸主寶座。但是，資本額較少的唱片公司也在兩大公司的競爭壓力下，灌錄了一些膾炙人口的台語流行歌唱片，並培養出新一代創作人才及歌手。

一九三二年成立的文聲曲盤公司由江添壽所主持，地址在台北市日新町。江添壽本身不但能作詞、作曲，更能實際參與演唱工作，可說是一個全才的老闆，而台語流行歌的知名作曲家鄧雨賢最早即是在文聲曲盤公司。根據陳君玉的說法，鄧雨賢在文聲唱片時所創作的〈大稻埕行進曲〉雖然未曾走紅，但其作曲能力卻獲得古倫美亞唱片公司的注意，被挖角到古倫美亞唱片公司來擔

任作曲工作。而鄧雨賢在文聲曲盤公司時代的作品中，就有一首〈十二步珠淚〉（文聲唱片總編號 1017，文藝部作詞、青春美演唱），是歌仔戲中的常用曲調〈三步珠淚〉的原曲，迄今歌仔戲班仍經常演唱，甚至到 KTV 點唱時，也都有此歌曲。而文聲曲盤公司因設備不足之故，委託日本帝蓄唱片製作，因此在唱片標籤上，都打上「帝蓄」的商標。

另外，成立於一九三二年的奧稽唱片（Okeh）是由陳芳英所主持，在一九三三年時，該公司錄用了年輕的作詞、作曲家周添旺譜寫的台語流行歌〈都會夜曲〉，並出版唱片，開啟了他創作的生涯，不久，周添旺即被挖角到古倫美亞唱片公司。

成立於一九三四年的博友樂唱片公司（Popular）是台北大稻埕富商郭博容所創設，成立之初即推出影片主題歌〈人道〉（博友

樂唱片總編號 F503，李臨秋作詞、
邱再福作曲、青春美演唱）唱片而
大為暢銷，作曲家邱再福也一舉成
名，與古倫美亞唱片公司的鄧雨
賢、王雲峰、蘇桐三人齊名；至於
博友樂唱片公司在成立之初也培養
了新進歌手簡月娥（即「愛愛」），
當時她剛從學校畢業不久，即投身
進入唱片歌手的職業，筆者曾於二
〇〇一年九月十五日拜訪簡月娥，
她回憶：

年輕時代的「愛愛」（簡月娥）

我是在十六歲時進入「博友樂」，也就是在一九三四年三月間，當時「博友樂」的歌手除了我之外，還有「青春美」、「春代」等人，但只有我一人是簽約的「專屬歌手」，我們首次就到日本去「翕」（音 hip，其意為合也、引也、吸也）唱片，包括流行歌及歌仔戲。在流行歌方面只有邱再福作曲的「人道」一片大為暢銷，是「青春美」所演唱，而在歌仔戲方面則是以我所錄音的「馬寡婦哭子」大為轟動，至於在台語流行歌方面，我也錄了一片「黃昏約」，這是我所錄製的第一張台語流行歌唱片。

「愛愛」在博友樂唱片公司灌錄的第一張
台語流行歌唱片〈黃昏約〉。

除此之外，一九三七年在台灣成立據點的日東唱片（Nitto）則是由呂王平負責業務，灌錄不少台語流行歌及歌仔戲唱片。值得一提的是，日東唱片用了省本多利的方法來灌錄唱片，不再像古倫美亞唱片公司及勝利唱片公司一樣，將全部歌手、樂師運送到日本錄音，而是委託住在東京的歌手青春美，先將歌詞及歌曲郵寄給她練唱，等到熟練之後才加以錄音，節省了不少成本。而日東唱片也灌錄了不少膾炙人口的台語流行歌，例如〈新娘的感情〉（日東唱片總編號 WS2501，陳君玉作詞、鄧雨賢作曲，青春美演唱）、〈琵琶春怨〉（日東唱片總編號 WS2501，陳君玉作詞、陳秋霖作曲，青春美演唱）、〈隔壁兄〉（日東唱片總編號 WS2504，陳君玉作詞、蘇桐作曲，青春美演唱）、〈鏡中人〉（日東唱片總編號 WS2504，陳達儒作詞、陳秋霖作曲，青春美演唱）、〈農村曲〉（日東唱片總編號 WS2512，陳達儒作詞、蘇桐作曲，青春美演唱）等歌曲，

都是由青春美所主唱。

第一回唱片發行銷售成績還算不錯，日東唱片積極籌劃，又錄製了〈送君曲〉（日東唱片總編號 A102，李臨秋作詞、姚讚福作曲，純純演唱）、〈慰問袋〉（日東唱片總編號 A102，李臨秋作詞、鄧雨賢作曲，純純演唱）〈姊妹愛〉（日東唱片總編號 A105，遊吟作詞、姚讚福作曲，純純及鈴鈴演唱）等唱片。

日東唱片灌錄流行歌時也從其他公司挖角，例如鄧雨賢、純純及姚讚福都來日東。純純一來到日東唱片，立刻成為該公司的「台柱」，不但灌錄了流行歌唱片，甚至還灌錄不少歌仔戲唱片。而在勝利唱片公司編曲的陳冠華也跳槽至日東，在如此堅強的演員、編劇陣容

83 歲時的「愛愛」。

下，開始出版長篇的歌仔戲唱片，如《杭州記》（十二張唱片）、《石平貴》（十二張唱片）、《藍芳草探監》（十二張唱片）、《金姑看羊》（十張唱片）、《孝子姚大舜》（十二張唱片）、《秦世美反奸》（十二張唱片）等等。由於部分劇目為新編，加上演員陣容堅強，雖在古倫美亞及勝利等大唱片公司的獨霸市場之不利條件下，日東唱片還是能闖出一片天空。

最後要提到的是由陳秋霖所組成的東亞鋼針唱片公司。陳秋霖（1911~1990）是歌仔戲的後場樂師出身，十多歲時即加入戲班，對於傳統戲曲相當熟稔，二十多歲時又投入唱片錄製的工作，編寫不少歌仔戲的新調及台語流行歌；一九三八年，陳秋霖和友人組成東亞鋼針唱片公司，並以「虎標」商標問世，隨即灌錄歌仔戲及台語流行歌唱片，包括〈夜半酒場〉（東亞唱片總編號 6001，陳達儒作詞、陳秋霖作曲、鳳卿演唱）、〈可憐的青春〉（東亞唱片總編號 3007，陳達儒作詞、陳秋霖作曲、永吉、阿嬰演唱）、〈南京夜曲〉（東亞唱片總編號 6001，陳達儒作詞、郭月蘭作曲、月鶯演唱）、〈港邊惜別〉（東亞唱片總編號 6001，陳達儒作詞、吳成家作曲、吳成家、月鶯演唱）等。值得注意的是〈港邊惜別〉一曲在發行時，作曲者姓名為「八十島」，其實這正是吳成家在一九三五年以前於日本歌謠界演唱時所使用的藝名，他在此張唱片上，仍延續使用此一藝名。

後來東亞唱片因錄製唱片問題而改用「帝國蓄音器會社」的商標，但所發行的流行歌唱片在當時造成了轟動，只不過在發行之際已是戰爭開始，日本政府為了準備戰爭之進行，在台灣推動「皇民化運動」，逐漸對台語唱片進行管制，東亞唱片只好在一九三九年或一九四〇年左右結束營業。

註釋

1 松山原名為「錫口」，是原住民「錫口社」之所在，位於台北盆地東北方，「錫口」
二字係閩南語發音，即當地平埔族語言所稱之「河流彎曲之處」。一九二〇年，
日人改「錫口」為松山，並設置松山庄，隸屬台北州七星郡；一九三〇年代時，
松山庄人口約有一萬四千多人，在戰後納入台北市管轄，正式命名為松山區。

2 東京音樂學校，位於上野的東京音樂學校於一八七九年由音樂教育家修澤修二所
創立，以培養小學及幼稚園學童之音樂教師為主，日本的現代音樂教育幾乎都是
由該學校的畢業生所建構，一九五二年之後，與東京美術學校合併為「東京藝術
大學」。

3 張福興，出生於苗栗頭份，自幼即有音樂天分，一九〇六年於台灣總督府國語學
校畢業之後，因音樂上的優異表現而獲得總督府資助，前往東京音樂學校就讀，
為台灣第一位接受現代音樂教育者，一九一〇年畢業之後，張福興回到台灣，在
國語學校擔任音樂科助教授一職長達十六年之久，培育不少台灣音樂的人才。而
張福興也在一九二二年受台灣教育會所託，前往日月潭採集原住民音樂，更在一
九二四年自費出版台灣民間音樂工尺譜與五線譜對照的樂譜《女告狀》，因此被
譽為「台灣音樂之父」。

第七章

戰爭下的
台灣流行歌

民國一百零四年七月

第壹期

戰爭下的
台灣流行歌

民國一百零四年七月
第壹期

「サヨンの鐘」的紙芝居演出。

　　一九三七年七月七日，日本與中國發生戰爭，在戰爭的影響及戰區的擴大下，日本帝國徵調年輕男子入伍，而當時在台灣宜蘭南澳泰雅爾族的「利有亨社」擔任警手及「蕃童教育所」老師的田北正記，也接到軍方之徵召，動身前往中國大陸參戰。

　　當時的火車只行駛到宜蘭的蘇澳，南澳到蘇澳之間必須靠著汽車運輸，經由「臨海道路」（現今的蘇花公路）來通行，至於「利有亨社」與南澳車站的路程約有三十二公里，須步行前往。在一

九三八年九月二十七日清晨五點，原住民女孩サヨン（Sayun）及當地青年團成員共十一人負責為田北老師背負行李，前去南澳車站，正當一行人經過武塔社附近的南溪時，原先下著小雨的天氣已轉為傾盆大雨，サヨン走過溪上獨木橋不慎滑入溪中，其他人到當地警察駐在所通報，展開為期一個多月的救援行動，除了打撈起サヨン當時所背負之行李外，其餘一無所獲。

　　意外發生後，台灣日日新報曾刊出一小則新聞報導，標題為

「番婦落入溪流，目前行方不明」，簡單描述意外事件。當時，此一報導並未引起太大的回響，直到一九四一年四月十四日，台灣總督長谷川清頒贈給サヨン的親屬及族人一只銅鐘，並放置在該部落內，以紀念她在擔任義務勞動時為國犧牲之情操，才引起注意，加上當時全台都籠罩在「皇民化」運動之氣氛下，執政者為了戰爭緣故，莫不鼓勵各種「愛國行為」，於是サヨン被型塑為「愛國乙女」（愛國少女），不但有日籍畫家鹽月桃甫專程從台北到有利亨社找尋作畫的素材，又有小說、「紙支居」（紙劇場）、「浪曲」（說唱表演）的出現，而其「為國犧牲」的故事，更被編寫為學校教材，做為全台學生必讀的教科書課文。

就在台灣總督長谷川清的表揚後，サヨン的「愛國」故事逐漸廣為人知，一九四一年十月，日本古倫美亞唱片公司發行〈サヨンの鐘〉唱片（唱片編號為100357、西條八十作詩、古賀正男作曲、渡邊濱はま子演唱），其歌詞及中譯如下：

左 〈サヨンの鐘〉的文藝浪曲唱片。
右 日本古倫美亞唱片公司發行〈サヨンの鐘〉唱片。

嵐吹きまく　峯ふもと　　　　ながれ危ふき　丸木橋

（暴風雨吹襲著山峰和山麓　水流湍急　危險的獨木橋）

渡るは誰ぞ　うるはし乙女

（是誰在過橋渡河　美麗的少女）

紅きくちびる　あゝサヨン

（紅紅的嘴唇　啊！啊！サヨン）

晴の戰に出でたまふ　雄々し師の君

（風光的出征　威武雄師的你）

なつかしや　擔ふ荷物に歌さへ朗ら

（好懷念啊　負著的行李，你的歌聲是如此開朗）

雨はふるふる　あゝサヨン

（雨下了又下　啊！啊！サヨン）

散るや嵐に花一枝　消えて哀しき水けむり

（被暴風雨打落的一枝花　可憐的水煙消散而去）

蕃社の杜に　小鳥は啼けど

（番社的森林　小鳥正泣啼）

何故に歸らぬ　あゝサヨン

（妳為何不回去　啊！啊！サヨン）

清き乙女の眞心を　誰か涙に偲ばせる

（清純少女的真心　有誰為她流淚與懷念）

南の島のたそがれ深く　鐘は鳴る鳴る

（南島的夕陽深沉　鐘聲響了又響）

あゝサヨン

（啊！啊！サヨン）

松竹映畫所拍攝的《サヨンの鐘》劇照，女主角由李香蘭擔任演出。

台灣總督府情報部資助民間業者（松竹映畫與滿洲映畫）拍攝電影《サヨンの鐘》，該片由知名導演清水弘執導，當紅的影歌星李香蘭（1920-2014）擔任女主角，於一九四三年在台灣中部的霧社開拍。之後又由「古倫美亞唱片公司」灌錄〈サヨンの歌〉（サヨン之歌，唱片編號為100690）及〈なつかしの蕃社〉（懷念的蕃社，唱片編號為100690）二首歌唱片，由西條八十作詞、古賀政男作曲，並分別由李香蘭、霧島昇及菊池章子演唱，唱片行銷全東亞。

其實，〈サヨンの鐘〉能出版唱片及拍攝電影一事，只是日本帝國主義對於戰爭的總動員行動之一。日本在一九三一年入侵中國滿洲並扶植滿洲帝國成立之後，與中國發生多次的軍事衝突。到了一九三七年，全面的軍事戰爭爆發，日本皇軍在武力配備及人員訓練上都優於中國軍隊，短時間內即攻占華北、華中及華南各省，逼迫中國政府撤退到四川重慶，另一方面，日本為了謀取南洋的資源，不惜與美國、英國、荷蘭等國開戰，一九四一年十二月發動太平洋戰爭，

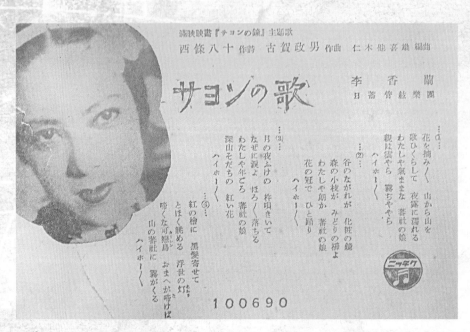

〈サヨンの歌〉的唱片及歌單。

偷襲美國夏威夷的珍珠港，揮軍攻占香港、新加坡、菲律賓、馬來西亞、印尼等地。

　　隨著戰事的擴大，日本政府將國內資源全數投入戰爭，在教育及宣傳上，國民必須隨時準備為國家犧牲性命，完成「皇國」的偉大使命，建立所謂「大東亞共榮圈」。在戰爭的積極動員下，流行歌也成為其動員體系的一環，原本以男女情愛及抒發個人心情的流行歌曲被視為是違反國策，而激勵民心、鼓舞士氣的軍歌，則被國家所肯定。

　　戰爭期間，流行歌受到了莫大的衝擊，不論在台灣或是日本，因戰爭的爆發，流行歌的面貌改變了，甚至要求唱片公司發行符合國策之歌曲，而一般民眾也被要求不能再演唱靡靡之音，只能唱軍歌。

　　在台灣，情況似乎比日本本國更加複雜。雖然日本帝國已在這塊島嶼上統治了數十年，但此地的語言、文化皆與日本不太相同，因此台灣除了禁止流行歌外，台語的歌曲、戲劇也同樣遭到禁止，促使台灣人能更加與日本產生接連，進而支持戰爭。

　　在戰爭的陰影籠罩下，一股幽靈般的氛圍散佈在台灣，好像是無法褪去的恐怖記憶，也彷彿是陷入一個難以清醒的惡夢之中，翻來覆去、無法自拔。台灣的流行歌，就在戰爭中逐漸變形，變得連生活在這塊土地的人們也不認得了。

左 戰爭期間，台灣漢人傳統家屋前懸掛日本國旗。
右 在戰爭之中，處於日本殖民地之台灣也被納入所謂「大東亞共榮圈」，當時所出版之畫報上的圖案，正是強調此一關連性。

台灣的年輕人成為志願兵，在參戰前和家人一起到神社祈福。

一、台灣新民謠的變身
——時局歌謠及島民歌謠

　　一九二九年十月，由台灣總督府文部局所轄之「台灣教育會」主辦了〈台灣の歌〉募集活動，開啟了以日語寫作的「台灣新民謠」唱片之灌錄。隨後，台語流行歌及歌仔戲也加入唱片市場，並取得主流地位，日本本國的古倫美亞、勝利、日東、泰平、朝日等唱片公司，以及台灣本土的文聲、博友樂、羊標、奧稽、東亞等唱片公司，紛紛投注人力及資金來灌錄台語唱片。

　　以台語為主的流行歌及歌仔戲唱片迅速發展之際，日語為主的台灣新民謠唱片灌錄數量有日益下降的情況發生，然而在官方的持續支持下，卻未完全消失。台灣新民謠的唱片灌錄後，一九三三年日本興起民謠風格的流行歌，配合日本傳統的「盆踊」舞蹈形成一種特殊的跳舞文化，日本古倫美亞唱片公司及勝利唱片公司分別出版了〈東京祭〉及〈東京音頭〉唱片，獲得極大的回響，勝利唱片於一九三四年二月發行的〈さくら（櫻花）音頭〉（勝利唱片總編號 53003）唱片，更是創下極佳的銷售成績。

　　民謠曲風的唱片在日本創下佳績之後，一九三四年一月，日本的古倫美亞唱片公司發行〈台灣音頭〉及〈台北音頭〉歌曲之唱片，勝利唱片也發行〈台灣音頭〉及〈台灣甚句〉歌曲之唱片。一九三四年夏天，台灣總督府文教局特別聘請日本著名詩人及作詞家北原白秋（1885~1942）來到台灣，針對台灣各地的景物撰寫「台灣の歌」，而其中挑選一首〈林投節〉做為台灣教育會選定民謠，一九三五年一月，古倫美亞唱片發行〈林投節〉（古倫美亞唱片總編號 28171，北原白秋作詞、藤井清水作曲、音丸演唱）唱片。值得注意的是，這些代表著台灣的民謠曲風唱片，都是由當時兩大唱片公司中最有名氣的作詞、作曲家來創作，例如知名詩人及作詞家北原白秋、西條八十，以及著名的作曲家中山晉平、佐佐紅華等，而演唱〈林投節〉的歌手「音丸」（1906~1976）則是當時知名度相當高的歌手，流行歌〈博多夜船〉即是其代表作品。

　　一九三五年十月，台灣總督府為慶祝「始政四十週年」，在台北市舉辦大型博覽會，以紀念台灣成為日本的領土四十週年，博覽會之前，台灣總督府舉辦會歌選拔活動，得獎作品即由古倫美亞公司出版〈躍進台灣〉（日本古倫美亞唱片總編號 28544）及〈台灣よいとこ〉（日本古倫美亞唱片總編號 28544）兩首歌曲的唱片。

隨著時局的緊張，一九三七年七月七日中日戰爭爆發，日本政府發起「國民精神總動員運動」，當年九月，由內閣情報部主導企劃製作〈愛國行進曲〉，並向各界邀募歌詞，第一名者可獲得一千元賞金，這筆錢在當時大約是一個小學老師三年的薪水總合。而在募集規則上，規定歌詞必須符合日本現實局勢、帝國之理想及國民精神之振興等要件，男女老幼都能演唱為最佳。在高額獎金的誘因下，共有五萬七千五百七十八人投稿參與，最後由森川信雄作詞、瀨戶口藤吉作詞的〈愛國行進曲〉獲得第一名。一九三八年一月，各唱片公司紛紛出版〈愛國行進曲〉之演唱及演奏曲唱片，總計有二十多種，而在各公司響應「國策」下，〈愛國行進曲〉成為有史以來日本唱片銷售量最多的歌曲，販賣唱片總數超過一百萬張以上，甚至由勝利唱片出版了「滿洲語」版，銷售於中國的東北地區。

在〈愛國行進曲〉引發風潮之後，各式各樣的軍歌唱片及時局唱片紛紛出籠，台灣也受到日本本國的影響，由官方主導來開始募集時局歌曲。首先是在一九三八年一月間，台中州自行編寫〈皇軍な讚ふる歌〉及〈島の總動員〉兩首歌詞，由日本古倫美亞唱片公司的作曲家來製曲，並加以發售；一九三八年五月間，台灣國民精神總動員本部因襲〈愛國行進曲〉的方式，在台灣募集〈台灣行進曲〉，獲選第一名者有五百元獎金，結果有三百零一人投稿，最後由住在新竹州竹南庄的台籍人士陳炎興獲得首獎。而各唱片公司也仿照〈愛國行進曲〉模式，紛紛將〈台灣行進曲〉灌錄唱片來發售，於當年九月三日上午，各大唱片公司人員一百多人先在台北市舉辦發表會遊行，晚間即在台北公會堂召開唱片發表會。

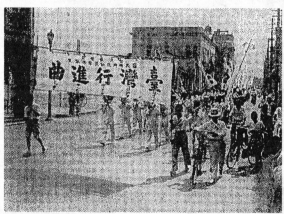

上 勝利唱片及泰平唱片所發行的
〈台灣行進曲〉。

中〈台灣行進曲〉唱片發售時，
各大唱片公司人員在台北市舉辦
遊行以為宣傳。

下 1938 年 5 月間，台灣國民精
神總動員本部在報紙上刊登廣
告，有意募集〈台灣行進曲〉之
歌詞及歌曲。

在〈台灣行進曲〉發表之後，台灣各州廳也紛紛展開募集歌詞活動，希望能仿效此一作法來達到振奮人心的功效，而這些募集的歌詞，都交由唱片公司灌錄成唱片來發售，筆者將一九三八年到一九三九年之間所發行的此類唱片整理如下。

歌名	發售年代	唱片公司	編號	備註
皇軍な讚ふる歌	1938 年 1 月	古倫美亞	29646	台中州制定
島の總動員	1938 年 1 月	古倫美亞	29646	台中州制定
台灣防衛の歌	1938 年 3 月	古倫美亞	29599	台灣國民精神總動員本部
慰問袋に添えて	1938 年 3 月	古倫美亞	29599	台灣國民精神總動員本部
台南州青年歌	1938 年 5 月	古倫美亞	29703	台南州制定
命がけ	1938 年 5 月	古倫美亞	29703	台南州制定
台灣行進曲	1938 年 10 月	古倫美亞	29919	台灣國民精神總動員本部
台灣行進曲	1938 年 10 月	寶麗金	2674	台灣國民精神總動員本部
台灣行進曲	1938 年 10 月	勝利	J54398	台灣國民精神總動員本部
台灣行進曲	1938 年 10 月	講談社	20106	台灣國民精神總動員本部
台南州歌	1938 年 12 月	古倫美亞	29993	台南州制定
台南州行進曲	1938 年 12 月	古倫美亞	29993	台南州制定
台中州歌	1939 年 6 月	古倫美亞	30244	台中州制定
台中州聯合青年團歌	1939 年 6 月	古倫美亞	30244	台中州制定
台北州歌	1939 年 8 月	古倫美亞	30281	台北州選歌
台北州民謠	1939 年 8 月	古倫美亞	30281	台北州選歌
高雄州興亞行進曲	1939 年 11 月	古倫美亞	30404	高雄州臨時情報部選定

從以上的表格中可見，在中日戰爭爆發之後，日本全國積極備戰的「情緒」已影響了台灣，透過政府介入主導，所謂的「時局歌曲」紛紛灌錄成唱片來發售，而各級學校及政府機關也大批購買這些唱片，在朝會、體操時間播放，讓台灣感染到戰爭的氣息。除了台灣之外，在日本帝國管轄下的朝鮮、滿州等地，同樣

產生類似的時局歌曲，並由政府強勢介入，配合各大唱片公司來動員人力、物力，完成唱片的灌錄工作，因此這些「時局歌謠」的唱片必須具備地方特色，才能鼓動當地民眾的愛國情操。

「時局歌曲」在戰爭的影響下而崛起，但另一方面，原本以訴說情愛及對人生感嘆的流行歌卻遭到禁止。以日本本國來說，在一九三四年修改出版法時，即增添「レコード」（唱片）取締條文，凡是歌詞內容中涉及對政體的破壞、皇室尊嚴的冒瀆、風俗的破壞、秩序安寧的妨害等，即可禁止唱片販售。一九三四年九月，朝日唱片發行的〈兵隊ナンセンス朗らかな兵隊〉即遭到禁止；一九三五年，帝國蓄音器會社發行的〈のぞかれた花嫁〉一曲，也被認定違法而禁止發售，後來由唱片公司更改部分歌詞，才得以再度發行；一九三六年，勝利唱片發行的〈忘れちゃいやよ〉一歌，被認定歌詞過於撫媚而遭到禁止發行的命運，在此之後，唱片公司即自我約束，在發行唱片之前必須加以衡量，以免有違法之虞，如此考量下，不可能違反國家政策的「時局歌曲」遂成為唱片市場的主流商品。

一九三九年六月，由台灣總督府文教部及台灣放送協會聯合主辦的「島民歌謠」募集活動展開，在其募集理由上明確指出：「募集之目的是要運用本島的景物、事物，來展現島民之赤誠情操，歌詞應朝明朗健全之方向，避免卑俗的字句及傷感的情緒，使島民在日常生活中能誦唱。」在此一原則下，「島民歌謠」募集開始進行，挑選出〈南の島から〉等十首歌詞來譜曲，而台灣放送協會為這些歌曲出版樂譜，以供各級學校教學使用。

值得一提是，一九四一年十月，日本古倫美亞唱片公司發行〈サヨンの鐘〉（唱片編號為100357，西條八十作詩、古賀正男作曲、渡邊濱はま子演唱）唱片，此唱片雖不被列為時局歌謠或是島民歌謠，但卻是以台灣發生的「愛國」事件做為背景，所鋪陳的故事，在當時台灣總督長

谷川清的鼓勵下，小說、「紙支居」（紙劇場）、「浪曲」（說唱表演）出現，而其「為國犧牲」的故事，還被編寫為學校教材，做為全台學生必讀的教科書課文。之後，〈サヨンの鐘〉還拍攝成電影，成為當時「皇民」教材之一。

一九四一年九月間，台灣日日新報刊載一篇標題為「台灣音樂的改調——在多加入日本色彩下，對本島人思想將有循循善導之效」之文章，文中大力抨擊台灣傳統的北管音樂造成派系爭相鬥毆之事，要求保留台灣音樂的本質之外，在樂器的改良及演奏法都要加入日本色彩，這樣才能達到「皇民鍊成」的功效。此文即是大力鼓吹所謂的「新台灣音樂」，隨後在台灣總督府主導下成立「新台灣音樂研究會」，發展具有日本色彩的新音樂。

一九四二年四月，皇民奉公會中央本部與台灣放送協會再度舉辦「島民歌謠」募集活動，此次的募集理由指出：「此次募集是為提升本島音樂水準、皇民鍊成、島民情操防治、健全娛樂等方面。」而募集歌詞指定必須具有鄉土色彩的「島民歌謠」及「豐年踊」，但此次懸賞金額較少，第一名只有一百元，因而投稿大為減少，在「島民歌謠」方面有一百三十多篇，而「豐年踊」只有九十多篇。最後「島民歌謠」由住在奈良縣的辰已利郎獲得首獎，曲名為〈台灣樂しや〉，「豐年踊」則由住在高雄市的岡富榮入選第一名。在譜曲後，九月十五日於台北公會堂舉辦發表會，而古倫美亞唱片公司也在十月出版〈台灣樂しや〉及〈豐年踊〉唱片（唱片總編號 100587）。值得注意的是，〈豐年踊〉是採用日本「盆踊」的編曲，可以讓民眾一起跳舞，而在唱片的歌單上，也附上一份舞步的簡介資料。

一九四二年十二月八日，正是日本偷襲美國珍珠港並發動太平洋戰爭的一週年，台灣音樂界人士在皇民奉公會文化部的主導下，在台北組成了「台灣音樂文化協會」，決定在總決戰的生活

下以音樂來達到報國的目的。
自此時起，日本帝國在台灣的
統治機構「台灣總督府」不再
遮遮掩掩，以迂迴的「地方特
色」歌謠來達到洗腦的目的，
而可以大大方方地要求台灣音
樂界人士必須「以音樂來挺身
報國」了。

島民歌謠、豐年踊
歌詞を懸賞募集

皇民奉公會中央本部では本
島家公物中央本部出張所では本
島音樂文化の向上を計り音樂を通
して皇國政兵に基き島民の精神總信
に於し捧げて感情情操改善今の
一助たらしめるため本島の風習に
反抗する容姿を留めた島民歌謠を
に豐年踊と歌詞を全島に依り募集
歌謠せることとなった
一、內容
第一種は兒童向に 本島の取扱に
取材し郷土色豐かなものにして若く大
系の昭和に相する名曲を募る
もの
〔第二種豐年踊歌詞〕 第一種と同
様に郷土色を含めたる內容募集歌謠へた
るもの。

上 1942年4月皇民奉公會中央本部與
台灣放送協會舉辦「島民歌謠」募集活
動之廣告。
中 古倫美亞唱片公司出版的「島民歌
謠」〈台灣樂しや〉唱片。
下 由台灣放送協會發行的「島民歌謠」
〈台灣樂しや〉及〈豐年踊〉樂譜。

一九四三年四月，由皇民奉公會指定的〈米英擊滅の歌〉（矢野峰人作詞、山田耕筰作曲）正式公佈，並先透過廣播電台在台灣各地放送。這首歌名中的「米英擊滅」正是指「消滅美國、英國」，從一九四一年十二月日本偷襲珍珠港之後，就將美國及英國列為頭號敵人，稱呼其為「鬼畜米英」，呼籲東亞人民抵抗歐美帝國的侵略，成立所謂「大東亞共榮圈」。此時，日本各地都動員民眾舉辦「米英擊滅大會」，以集會演講等方式來強化民眾對英美等國的厭惡，台灣也從一九四一年十二月開始，各地陸續

1943 年 4 月，由皇民奉公會指定的〈米英擊滅の歌〉由古倫美亞唱片公司出版。

舉辦「米英擊滅大會」，一九四三年時，日本帝國在太平洋戰爭中已經節節敗退，必須加強民心士氣，因此在〈米英擊滅の歌〉歌詞中強調，要一億同胞（當時日本帝國境內的總人口數）起來，一同打擊、消滅敵國美英，打倒這個在大西洋雙邊的國家，打敗這個吸血鬼。一九四三年九月，古倫美亞唱片公司發行了〈米英擊滅の歌〉（唱片總編號 100761），由歌手伊藤武雄主唱，在此唱片上可以發現，該公司原本的英文商標「Columbia」已被刪除，改為日文的「ニツチク」，拒絕再使用敵人的文字（英文）做為商標。

在〈米英擊滅の歌〉公佈之後，台灣各級政府也積極動員，要求全台六百萬人都一起學習此一歌曲，完成六百萬人大合唱的目標。

從一九三七年戰爭爆發以來，做為日本殖民地的台灣感受到這股蕭殺的氣息。在軍事上，台灣被視為日本的「南進基地」；在經濟上，台灣則是日本帝國糧食及原物料的供給所。為了達成軍事及經濟上的目標，台灣總督府積極地透過各種宣傳方式，企圖以統制唱片發行的方式在台灣社會中營造一種盡忠報國的氣氛，以符合日本帝國的實際利益及需求，從台灣新民謠、時局歌謠到島民歌謠，正是此一政策的徹底實踐。

二、戰爭下的台語流行歌

受到戰爭的影響，台語流行歌也和日語流行歌一樣在題材方面受到限制。日本本國是在一九三四年修改出版法時，即增添「レコード」（唱片）取締條文，對歌詞內容加以管制，但是台灣是屬於日本殖民地，日本本國的法律條文無法直接適用，必須經過台灣總督府制定的法令始能通行。一九三二年，由泰平唱片所發行的〈時局解說──肉彈三勇士〉勸世歌唱片被認為歌詞中涉及侮辱日本軍方，詞曲作者汪思明不但被人怒罵為「非國民」，更遭到警方傳喚，調查其思想是否有叛國意圖，而該唱片則遭到查禁的命運。一九三四年十二月，泰平唱片所出版〈街頭的流浪〉的流行歌唱片，也因涉及描述失業的情況，被日本官方認為「歌詞不穩」而以查禁歌單方式，禁止該唱片的繼續銷售。

經過這兩次的事件，台灣總督府認為台灣地區出版規則有所疏漏，無法管制唱片項目，由警務局保安課擬定唱片取締規則以補救。一九三六年七月一日，「台灣蓄音機レコード取締規則」

（府令第 49 號）開始實施，除了要求製作、販賣、輸入、輸出、小賣等唱片相關行業必須登記之外，主要是唱片公司在發行唱片之前，必須先將唱片的名稱、內容及解說單送審。而在規定中也仿效日本出版法之增訂條文，凡是歌詞內容中涉及對政體的破壞、皇室尊嚴的冒瀆、風俗的破壞、秩序安寧的妨害等，即可禁止唱片販售。

「台灣蓄音機レコード取締規則」公佈之後，台灣總督府對於唱片的內容有先審之權，只要「有問題」的唱片即可不予通過，讓該唱片無法發售，而在規則公佈實施後，就有歌仔戲唱片的內容被視為妨害風俗者，遭到禁止的命運。面對台灣總督府的管制措施，各唱片公司為了維護商業上的利益起見，不敢灌錄「有問題」的唱片，以免造成損失，而且唱片公司還會主動過濾這些作品，根本不灌錄，甚至自動配合台灣總督府的政策，灌錄政府認可的唱片以免自誤。而且政府單位大量購買這些軍歌及時局歌曲，有助於唱片的銷售量，讓這些以商業為目的之唱片公司甘願配合政策。一九三七年九月二十七日的台灣日日新報報導，台南市役所為了要鼓舞民心士氣起見，一口氣購買了五萬張〈進軍の歌〉（一九三七年八月勝利唱片發行，唱片總編號 J54111，兒玉花外作詞、深海善次作曲、波岡惣一郎演唱），分配給市內各級學校、機關及團體，而當時台南市雖是台灣第二大都市，總人口只有十萬多人，若是此新聞為真實，那麼市役所一次購買唱片的數量，幾乎是每兩位台南市民即可發配一張唱片，數量可說是相當龐大，在此之後，台南市又舉辦「戰捷大遊行」，全市共有一萬多人參加，齊唱〈進軍之歌〉。

一九三七年七月七日中日戰爭爆發，各家唱片業者配合時局及政策大量灌錄軍歌、時局歌曲及國民歌謠，高唱所謂的「皇國精神」。積極、進取的歌詞內容成為當時的主流文化，一些歌詞內容及曲調傾向悲哀、頹廢者，被

視為是靡靡之音，甚至遭到禁止發行的命運。面對此一局勢的轉變，台語流行歌也在戰爭的影響下成為國家動員體系的一部分，並且也仿效日語流行歌，在歌詞中反映出當時的時代背景。

這種對於時局反映的歌曲，從一九三七年之後即出現在台語流行歌的唱片市場中。首先是針對台灣的局勢而產生的流行歌。在戰爭動員下，身為殖民地下的台灣男性並無服兵役的義務，但面對著廣大的中國戰場，日本軍方開始徵調「軍夫」前往前線從事運輸、補給等非戰鬥任務，而在日本國內無法服兵役之男性，以及殖民地台灣、朝鮮的年輕男性成為軍夫徵調的目標。從一九三七年九月開始，各地方政府接受「軍夫志願申請」，以台北市來說，主辦機構台北市役所勸業課在九月二十七日為止就收到三百多人提出志願申請，甚至還有年輕人用鮮血畫出日本旭日旗，並寫下志願血書，宣稱要為「皇國犧牲」。

在戰爭的持續進行下，台灣各地的民眾被動員起來，有時是歡送年輕的現役軍人出征，有時是為軍夫來壯行，在一面又一面太陽旗所組成的旗海下，有多少的遠離親人之痛，有多少的前途茫茫之哀，更有多年的未知等待。戰爭的苦難或許才要開始，整個日本帝國人民的生活都被改變了，他們被納入整個國家動員體制的一部分，每個人只是拖著被驅趕的軀殼，配合著國家的政策來默默做著各種工作，例如國防獻金募集、歡送軍人及軍夫出征、金屬回收運動等等，而女性更要加入製作慰問袋、縫製千人針、日の丸旗等工作。

國家總動員體制的運作下，流行歌方面受到相當大的影響。以日本來說，從一九三二年侵略中國而發動「上海事變」以來，戰爭的氣氛已瀰漫整個日本，一九三二年日軍在進攻上海附近的廟行鎮時遭遇中國軍隊設下阻礙鐵絲網，為了突破阻礙而有三位士兵奉命前往炸燬，沒想到三人在完成任務時犧牲性命，日本軍方

大力宣揚三人之為國犧牲行徑，各新聞報社即配合唱片公司來徵求所謂「爆彈三勇士」的歌詞、歌曲，並大量灌錄唱片，而在東京市區，也為三人豎立了銅像以茲紀念。

從〈爆彈三勇士〉唱片發行後，各唱片公司即開始錄製戰爭相關的軍歌，以因應時局，例如〈滿州行進曲〉、〈亞細亞行進曲〉、〈日の丸行進曲〉、〈上海夜曲〉、〈滿州吹雪〉等歌曲，一九三七年中日戰爭全面爆發，各唱片公司更積極灌錄此類型唱片。一九三七年間就有包括了〈軍国さくら〉、〈軍国の母〉、〈慰問袋を〉、〈進軍の歌〉、〈露營の歌〉、〈報道戰士の歌〉、〈肉彈千里〉、〈軍事郵便〉、〈銃後の花〉、〈敵前上陸〉、〈塹壕夜曲〉、〈海軍陸戰隊〉、〈天津の神兵〉、〈荒鷲艦隊〉、〈ああ決死隊〉、〈千人針〉等唱片灌錄發售。

日東唱片公司發行的「送君曲」唱片。

台語流行歌也在戰爭的影響下跟著發行與戰爭相關的流行歌唱片。一九三七年年底，日東唱片灌錄〈送君曲〉（日東唱片總編號 A102、李臨秋作詞、姚讚福作曲、純純演唱）以及〈慰問袋〉（日東唱片總編號 A102，李臨秋作詞、鄧雨賢作曲、純純演唱）二曲，並在一九三八年年初發行。〈送君曲〉的歌詞是描寫一位婦人歡送自己的丈夫出征的情景，其歌詞如下：

送阮夫君欲起行，目屎流面無做聲，
正手舉旗，倒手牽子，
我君啊！做你去打拚，家內放心免探聽。

為國盡忠無惜命，從軍出門好名聲，
右手舉旗，倒手牽子，
我君啊！神佛有靈聖，保庇功勞頭一名。

火車慢慢欲起行，大家萬歲喊三聲，
右手舉旗，倒手牽子，
我君啊！腳步無免驚，彩綢掛旗滿街迎。

　　歌詞中所謂的「右手舉旗，左手牽子」，正是描繪出當時歡送軍人、軍夫出征時的場景。在政府動員下，各級學校的學生及出征軍人、軍夫眷屬都會到場來參加歡送大會，寫著出征者姓名的旗幟高聳著，迎風搖曳，而群眾則

戰爭時期台灣母女拿日本國旗。

是拿著日本國旗揮舞，高唱著軍歌，歡送著年輕男子前往戰場。一九三七年七月之後，此一場景接連在台灣上演著，年輕的生命跟隨著戰爭的腳步前去，在激昂的軍歌聲中，或許他們的心靈仍有一絲絲的恐懼，也有一絲絲的無奈吧！但是，日本帝國為了戰爭勝利，不但在本國進行徵兵，連不受到日本憲法保障權利之台灣人，雖無服兵役義務，卻以軍夫、軍屬等名義前往戰場參戰，

為了所謂的「愛國」而犧牲，而其妻兒只能唱著〈送君曲〉來迎送親人遠赴戰場，歌詞中所謂的「為國盡忠無惜命，從軍出門好名聲。」是否是他們當時的心情寫照？或僅是依附統治者之意識型態而產生的歌詞內容？這種被殖民者遭到軍事動員的悲哀，甚至是恐懼，卻無法在歌詞中充分表達，能夠表達的只是淡淡的離愁，而一切的不幸，似乎被「愛國」的口號來沖淡了，這正是日治時期台灣人的悲哀，只能無言的抗議吧！而此一情況延續到戰後，在政權更迭下，另一個統治者國民政府也以同樣的手法，利用歌曲來驅使著台灣青年遠赴戰場，去打一場與他們無關的戰爭。

⬛上 日東唱片公司發行的「慰問袋」唱片。
⬛下 日治時期因應戰爭所需，後方民眾縫製「慰問袋」送給前方將士，此為當時所發行的明信片。

　　除此之外，為了安撫這些年輕的心靈，日本人也會縫製「千人針」來為他們送行。日本民間傳說中，只要有一千個人幫忙，每人都在布條上縫下一針，就具有強大的法力，軍人若是將此布條掛在身上，可在戰場上躲避子彈，甚至也可以擋下子彈，此一傳說在當時也相當盛行，寧可信其有，不可信其無，出征的軍人、軍夫都會帶上一條「千人針」。

　　另一首〈慰問袋〉正是在描寫此一情況。在戰爭期間，日本政府發動各級學校及婦女團體來製作「慰問袋」，並寄送給前方戰士，袋中除了裝有常備的藥物之外，也會裝入「千人針」及各地神社求來的神符，這首〈慰問袋〉歌曲即是在此一背景下所產生，第一、二段的歌詞如下：

慰問袋，這包我君的，這支鉤耳扒，你妻親手袋，
寄去戰地，有知咱全家，叫你有進都無退。

慰問袋，這包我君的，這條千人綴，你妻親手袋，
寄去戰地，繚放你肚皮，臨急槍子彈未過。

　　〈送君曲〉及〈慰問袋〉，都是由日東唱片所發行，有其特殊的時代背景及意義。一九三九年十一月左右，「帝蓄」推出了〈愛國花〉及〈東亞行進曲〉（兩首歌曲為同張唱片，編號為特 30007）兩首愛國流行歌，其中的〈東亞行進曲〉（陳達儒作詞，陳秋霖、八十島作曲，吳成家、月鶯、月玲演唱）相當具有其時代意義，可說是充分反映時局的流行歌曲，其歌詞如下：

五更雞啼，聲音隨風軟，東亞天地，日出天漸光，
千山萬水，為國無嫌遠，建設東亞，永樂咱樂園，
前進！前進！咱是東洋人！當然建設，東亞咱（的）樂園。

無論妹妹，無論亦（是）嫂嫂，舉國一致，丹心誅風波，
日想夜夢，期待日華好，洗落花粉，協力望平和，
和濟！和濟！咱是東洋人！協力建設，東亞的平和。

建設東亞，永遠平和路，打倒不義，打倒碧眼奴，
男女老幼，日華相照顧，迎接春風，春日滿草埔，
平和！平和！咱是東洋人！合該建設，東亞平和土。

〈東亞行進曲〉發行時，正好是日本帝國與中國的汪精衛正展開協商之際。當時由蔣介石所領導的中國南京政府因戰敗而撤退到四川重慶，在一九三八年十二月間，日本帝國為了結束對中國的戰爭，與國民黨的汪精衛談判，有意以和平為手段與中國和談，一九四○年三月，日本帝國即扶植汪精衛在南京另外成立「中華民國中央政府」與蔣介石對抗，企圖營造中日合作的假象，而這也是日本帝國提出所謂「大東亞共榮圈」的前兆。在〈東亞進行曲〉唱片標籤上，不但有中、日二國的國旗，歌詞中也大力倡導「咱是東洋人」、「打倒碧眼奴」等口號。

1939 年 11 月左右，帝蓄唱片（東亞）也推出了〈愛國花〉及〈東亞行進曲〉唱片。在唱片標籤上，該公司將「愛國」誤植為「憂國」。（林太崴先生提供）

　　另外一首〈愛國花〉（陳達儒作詞、八十島作曲、月鶯演唱）的歌詞，則是以女性的角度，鼓吹男性前往從軍，其歌詞如下：

初秋送哥時，菊花滿籬邊
為國出鄉里，無嫌慢歸期
全望我君盡忠義，展出皇國的男兒

夜半月照山，冬來（天）戰地寒
想哥對月看，甘心守孤單
請哥故鄉交待我，保全報國的心肝

我哥在戰地，夢中寄哥批，
生死無怨磋，你我（咱）心合齊
雖然阮是女子輩，甘心為國開櫻花

戰爭期間所製作的軍盃，其圖案與唱片標籤相似。

　　從以上四首的「愛國流行歌」中，可見在戰爭氣氛籠罩下的台灣，因軍國主義高漲，人民必須配合軍事及國策而調整思維。但是，這個情況不只發生在台灣，同樣地也發生在其他的日本殖民地及占領區。以中國上海來說，在日軍占領後中國歌手白光（1920~1999）未隨之撤退仍留在上海，並加入日本的古倫美亞唱片公司擔任歌手，當時她就演唱過一些北京話的流行歌，其中還包括了一九四一年六月發行的〈東亞民族進行曲〉（唱片總編號100250，楊壽作詞、江文也作曲）在內，目前筆者並未親見過這首歌曲的唱片，但從其曲名來看，即可得知此唱片是鼓吹「大東亞共榮圈」的產物。

　　除了〈送君曲〉及〈慰問袋〉等愛國流行歌曲外，台語流行歌還因戰爭的爆發，產生具有「異國情調」的歌曲。「異國情調」（exoticism）經常在後殖民理論中被提及，是探討在跨異文化的過程中，關於「觀看者」及「被觀看者」的姿態、身分、位置等。

　　而「異國情調」一詞是源自於四百多年前歐洲帝國殖民者來到美洲、非洲、亞洲時，對於陌生文化所抱持的異色眼光，而在資本主義興起之後，「異國情調」透過資本主義的傳達而造成了商業利益，許多歐洲出版的書籍、插畫，描繪美洲、非洲、亞洲的風俗、習慣及人民的生活時，經常帶著嘲弄、輕蔑甚至是污辱，但這些作品因帶有新穎的觀點，創造出驚人的利潤。

　　延續著歐洲人的「異國情調」風潮，日本在占領台灣及朝鮮後也產生不少「異國情調」的產品，例如在一九二〇年代末期興起的「台灣新民謠」，即以日文的歌詞來描繪台灣事物與風土民情；一九三〇年代日本侵略中國之後，更是產生不少「異國情調」的電影、流行歌及書籍。一九三八年二月由日本古倫美亞唱片發行的〈支那の夜〉（唱片總編號30051，西條八十作詞、竹岡信幸作曲、渡邊はま子演唱）實為其中的代表作，其歌詞如下：

支那の夜　支那の夜よ

（中國之夜！中國之夜唷！）

港の灯り紫の夜に

（港口的紫色燈光，在夜裡閃爍著。）

のぼるジャンクの夢の船

（航行中的小船，好像夢之船。）

ああ忘れられぬ胡弓の音

　（啊！啊！令人難忘的是胡琴的聲音。）

支那の夜　夢の夜　　支那の夜　支那の夜よ

（中國之夜！夢之夜！中國之夜！中國之夜唷！）

柳の窓にランタンゆれて

（在柳樹的窗子邊，燈籠搖晃著。）

赤い鳥かご支那娘

（紅色的鳥籠啊，好似中國的姑娘。）

ああやるせない愛の歌

（啊！啊！令人傷感的愛情之歌。）

支那の夜　夢の夜　　支那の夜　支那の夜よ

（中國之夜！中國之夜唷！）

君待つ夜は欄干の雨に

（你等候的夜晚，欄杆外下著雨）

花も散る散る紅も散る

（花也散落了，紅色的花散落了！）

ああ分かれても忘れらりょか

（啊！啊！即使分離也難以忘記。）

支那の夜　夢の夜

（中國之夜！夢之夜！）

　　除了〈支那の夜〉之外，在日本侵略中國期間，只要日軍所占領的地區就會有描寫當地景物、情趣的流行歌產生。以美女聞名的中國蘇州來說，至少有〈蘇州の娘〉、〈蘇州の夜〉、〈蘇州夜曲〉、〈蘇州旅情〉、〈蘇州泊まり船〉等日語流行歌出現，而上海、廣東、武漢、南京、海南省、廈門等地也有類似的日語流行歌產生。「異國情調」風潮下，台灣人在中日戰爭期間有不少人被派到中國，有人擔任軍夫、翻譯、看護，或是在中國傀儡政權（滿州國及汪精衛政權）下擔任官員，而在台灣，不論是報紙、電台等媒體，不斷放送著戰爭的信息，使得這種「異國情調」的台語流行歌也在台灣產生。一九三八年，台灣古倫美亞唱片的副商標「利家」，即推出〈上海哀愁〉（唱片總編號 T1162，周添旺作詞及作曲、純純演唱）及〈廈門行進曲〉（唱片總編號 T1162，周添旺作詞及作曲、純純演唱）兩首流行歌，其中〈上海哀愁〉的第一段及第三段的歌詞如下：

燈座點電力，花都的上海，一切虛華，如今何在？
啊～可憐的上海姑娘，手舉著胡弦，獻出苦哀。

黃昏的港都，浪漫的上海，書信無蹤，薄命天涯，
啊～可憐的上海姑娘，只有手中琴，伴你悲哀。

1939 年，由帝蓄唱片推出的〈南京夜曲〉唱片。（潘啟明先生提供）

1938 年，由日東唱片所發行的〈廣東夜曲〉唱片及歌單。（林太崴先生提供）

　　另一首則是在一九三八年年初由日東唱片所發行的〈廣東夜曲〉（唱片編號 A104，遊吟作詞、鄧雨賢作曲，純純演唱），其歌詞內容如下：

日落珠江，四邊柳含煙　　　　姑娘相思，春宵奏胡弦
短調快板，遠遠聽未現　　　　長調哀哀，聲聲怨當前。

春雨微微，廣東更深後　　　　長衫姑娘，妝美在茶樓
面帶心憂，半暝為情號（hau2）　想君紀念，伸手摸耳勾

春宵好夢，光景緊變款　　　　姑娘燈下，飲酒解失戀
顛顛醉醉，宛然心肝亂　　　　一來二去，為君出鄉關

　　陳秋霖經營的「東亞鋼針唱片」以「帝蓄」為商標後，也在一九三九年推出了〈南京夜曲〉（唱片編號特30009，陳達儒作詞、郭玉蘭作曲、鶯月演唱）一曲，訴說著一樣的「異國情調」，這首歌詞如下：

南京更深，歌聲滿街頂，冬天風搖，酒館繡中燈，
姑娘溫酒，等君鶯打冷，無疑君心，先冷變絕情。
啊～薄命！薄命！為君哖不明。

你愛我的，完全是相騙，中山路頭，酒醉亂亂顛，
顛來倒去，君送金腳鍊，玲玲瓏瓏，叫醒初結緣。
啊～緣淺！緣淺！愛情紙姻煙。

秦淮江水，將愛來流散，月也薄情，避在紫金山，
酒館五更，悲慘哭無伴，手彈琵琶，哀調鑽心肝。
啊～夜半！夜半！孤單風愈寒。

　　一九三九年之後，這些鼓舞士氣的愛國歌謠及具有「異國情調」的台語流行歌也不能繼續製作，只能製作日語的唱片。而這些出現在戰爭時期的台語流行歌，除了顯露出台灣人與日本人有著同樣的觀感外，也呈現一個事實，那就是戰爭中居於同樣身分的台灣人，雖然在戰爭時的角色地位與日本人有所不同，卻引發出相同的「異國情調」，至於這種「異國情調」，可能是仿效殖民者而來，然而，在有些失落、有些哀怨的曲調及字句中，卻也揭露出戰爭下無奈的複雜心情，這時候，醇酒與失戀，美麗的姑娘與哀愁的心情，在歌詞中默然呈現，而孤戀與斷腸之悲，又交雜出難以啟齒的痛苦，這種痛苦，似乎比日語流行歌的「異國情調」更深一層，這或是夾在日本人與中國人之間的台灣人，無可避免的哀愁。

三、翻唱歌曲及日語創作歌曲

在戰爭期間，除了時局歌謠、島民歌謠以及具有戰爭氣息的台語流行歌之外，台灣的唱片市場也出現從台語流行歌所翻唱的日語歌曲，與台籍作曲家以日語創作的作品。這些作品中，或多或少都能看見戰爭的陰影，甚至直接鼓吹所謂的「皇國聖戰」，可是在戰後，因政權的更迭及政治不穩定等因素，這些作品不是遭人有意掩沒，就是被徹底遺忘，成為台灣流行歌歷史中「空白的一頁」。

以台語流行歌所翻唱的日語歌曲來說，從一九三二年〈桃花泣血記〉走紅之後，古倫美亞等唱片公司開始製作台語流行歌以搶攻市場，一九三五年勝利唱片加入戰局，產生了小曲流行歌的風潮，而這股風潮，更造就了古倫美亞與勝利公司爭霸的局面。在戰爭的影響下，台語流行歌也被填寫成日語歌詞，這其中可能有存在一些「異國情調」的氣氛，但更重要的是，這些台語流行歌被填寫及改編為軍歌，成為日本帝國號召台灣青年上戰場的工具，目前筆者就所知的歌曲整理如下。

改編歌曲名	原歌曲名	唱片公司	作曲者	唱片編號	發行年代
軍夫の妻	月夜愁	古倫美亞	鄧雨賢	29074	1938 年 5 月
譽れの軍夫	雨夜花	古倫美亞	鄧雨賢	29074	1938 年 5 月
新しき花	河邊春夢	古倫美亞	周添旺	29949	1938 年 11 月
大地は招く	望春風	古倫美亞	鄧雨賢	29949	1938 年 11 月
南國の青春	桃花鄉	勝利	王福	J54553	1939 年 7 月
台灣娘	?	勝利	王福	J54638	1939 年 9 月
南國セリナード	心酸酸	勝利	姚讚福	J54638	1939 年 9 月
夕日の街	留傘調	古倫美亞	台灣民謠	100591	1942 年 12 月
雨の夜の花	雨夜花	古倫美亞	鄧雨賢	100591	1942 年 12 月
南海夜曲	滿面春風	古倫美亞	鄧雨賢	100603	1943 年 1 月
たかさこ花嫁	?	古倫美亞	台灣民謠	100603	1943 年 1 月
真昼の丘	對花	古倫美亞	鄧雨賢	100638	1943 年 3 月
シャンラン節	?	帝蓄	台灣民謠	T3430	1943 年 4 月

※ 上有「 ? 」符號者表示需要查明原曲名為何。

上述的改編歌曲中，除了〈軍夫の妻〉、〈譽れの軍夫〉及〈大地は招く〉直接與戰爭有關之外，其餘並無直接關係，只不過是採用台語的流行歌或是民謠加以填寫日語歌詞。但從上述的資料中，我們不難發現鄧雨賢所寫作的歌曲被改編的數量最多，這也顯示鄧雨賢在日治時期台語流行歌市場中的地位。

採用台語歌曲〈月夜愁〉改編發行的〈軍夫の妻〉唱片。

■ 〈譽れの軍夫〉則是改編自〈雨夜花〉。

■ 在戰爭期間，台語流行歌被填寫成日語歌詞，其中可能有存在一些「異國情調」的氣氛，但更重要的是，有些台語流行歌被填寫及改編為軍歌，成為日本帝國號召台灣青年上戰場的工具。

除了改編的台語流行歌外，台籍的流行歌作曲家也在戰爭期間開始為日語歌詞譜曲，並灌錄成流行歌唱片來發售。從一九三九年之後，台灣在皇民化運動的限制下逐漸禁止台語及漢文，使得以台語為主要語言的流行歌及歌仔戲唱片無法灌錄、發行。部分台籍作曲家只好轉戰日語流行歌市場，找尋新的出路，目前筆者就所知的歌曲整理如下：

歌名	作詞	作曲	唱片公司	編號	發售年代	改編歌曲
天晴れ荒鷲	松村又一	鄧雨賢	古倫美亞	29999	1939 年 1 月	
戰すんで	粟原白也	鄧雨賢	古倫美亞	29999	1939 年 1 月	
月のコロンス	中山侑	鄧雨賢	古倫美亞	30056	1939 年 1 月	月光海邊
鄉土部隊の勇士から	中山侑	鄧雨賢	古倫美亞	30056	1939 年 1 月	媽媽我也很勇健
蕃社の娘	粟原白也	鄧雨賢	古倫美亞	30302	1939 年 8 月	十八姑娘
軍夫の便り	織田勇一郎	姚讚福	勝利	F1084	1940 年	
水仙の花	織田勇一郎	王福	勝利	F1084	1940 年	
望鄉のつき	松村又一	鄧雨賢	古倫美亞	100068	1940 年 8 月	
南の憧れ	織田勇一郎	姚讚福	勝利	A4199	1941 年 6 月	

從一九三九年一月起，台籍作曲家開始寫作日語流行歌。當時，日本流行歌壇每月至少出版數百首歌曲，可是從一九三九年到一九四一年間，我們才找到十一首由台籍作曲家創作之作品，可見在此一時期台籍作曲家發表的數量並不多，若是以作曲來做為謀生工具，根本無法糊口。難怪陳君玉在回憶此一時期時如此說道：

靠著作歌糊口的人，至此生活又刻刻受到威脅，所以第一個鄧雨賢便跑回去故鄉的龍潭去，重整舊業當起小學教員來（註：陳君玉此記錄有誤，鄧雨賢是到新竹的芎林國民學校任教，並非回去桃園龍潭），……蘇桐只好背起得意的洋琴，跟著「高家種子丸」的宣傳班，到處替人家宣傳賣藥來過過日子，姚讚福也一氣跑到香港去求他的生路，……歌手王福與純純，也在此時期無聲無息的相繼亡故。

此一時期的創作歌曲不多，但鄧雨賢所發表的幾首歌曲卻是當時的傑作，尤其是〈蕃社の娘〉一曲更是造成轟動。〈蕃社の娘〉的主唱者佐塚佐和子的父親是日本人，母親是台中霧社的泰雅族人，她的父親在一九三〇年的霧社事件中喪生，由母親扶養長大，在台中州立高等女學校（現今「台中女中」）畢業後即前往東洋音樂學校就讀，學業完成即和日本古倫美亞唱片公司簽約，成為該公司之專屬歌手。

上 古倫美亞唱片發行的〈蕃社の娘〉唱片。
下 1939年6月間，台灣的報紙上刊載〈蕃社の娘〉主唱者佐塚佐和子之訊息。

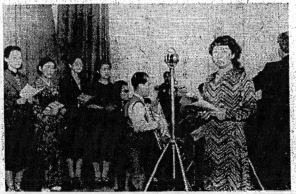

一九三九年五月三十一日她首度進錄音室灌錄唱片，第一次灌錄的歌曲即是由鄧雨賢作曲的〈蕃社の娘〉及由竹岡信幸作曲的〈想ひ出の蕃山〉。

一九三九年八月，〈蕃社の娘〉的主唱者佐塚佐和子返回台灣並在台北公會堂（現今台北中山堂）舉辦發表會，筆者於二〇〇五年七月間曾經訪問鄧雨賢的長子鄧仁輔先生，對此一過程他回憶道：

在一九三八年時，古倫美亞公司為了介紹我父親的新作品〈蕃社の娘〉，而在台北公會堂舉辦發表會，當時我正在就讀台北師範學校，父親帶我們全家大小到公會堂去聆聽新歌發表會。我還記得當天的天氣很炎熱，但前來聽新歌發表會的群眾卻將公會堂擠個水泄不通，到處都是人潮，一時間我感覺到有這麼多人來聽父親的新歌發表，那他不就成了知名人物。之後，父親又寫了幾首具有民謠風格的作品，還受託寫了島民歌謠〈南の島から〉，天在廣播電台播放，我就讀師範學校時，老師在音樂課時也教我們唱這首歌，讓我覺得父親的才華已受到政府當局的高度肯定，因為連同校的日本籍同學也認真地學唱父親所創作的歌曲。

鄧仁輔所說的島民歌謠〈南の島から〉是由台灣放送協會選定之歌曲，只出版樂譜以供各級學校教學使用。但鄧雨賢在寫作這些日語流行歌時，卻使用不同的名字來登記，在〈月のコロンス〉、〈鄉土部隊の勇士から〉、〈蕃社の娘〉及〈望鄉のつき〉等四首歌曲中，他都使用「唐崎夜雨」的筆名來發表，但在同一時期發表的〈天晴れ荒鷲〉及〈戰すんで〉則是使用原名。對於此疑問，鄧仁輔並不了解，而坊間出版介紹鄧雨賢的書籍則各有其說法，但筆者發現日本琵琶湖附近「近江八景」的觀光勝景中，有一處即名為「唐崎夜雨」，鄧雨賢的此一筆名是否取材於此？就不得而知了。

雖然在戰爭期間，台語流行歌

因配合「國語政策」而消失，但少數台灣的作曲家仍然可用日文歌詞來進行創作。隨著戰爭的日益白熱化，日本帝國不但面臨中國的頑強抵抗，又與英美等國宣戰。為因應戰爭之需，一九四二年年底時「台灣音樂文化協會」成立，集合了台灣的音樂界人士並成為「皇民奉公會」所屬之組織，強調台灣的音樂必須依「皇民奉公」為最高指導原則。到了一九四三年年初，日本帝國更加變本加厲，將歐美的音樂視為「敵國音樂」，不但禁止各唱片

販賣店公開陳列，並通令全國回收歐美各國所出版的唱片，之後再統一銷毀。

戰爭不只泯滅人性，還以醜陋、可怕的思維去控制著人們。台語流行歌及台灣的戲劇唱片，就在這樣的氛圍下被禁止錄製，甚至連依附帝國意識形態的台語愛國歌曲，也遭到禁止，剩下的只是一片高昂的吶喊聲。人們呼喊著「帝國萬歲」的口號，走向戰爭的魔爪中，身處於被殖民的台灣人，不但無法自拔，更不知道何時才能結束這場夢魘。

古倫美亞唱片發行的〈鄉土部隊の勇士から〉唱片。

第八章

結語

民國一百零四年七月

第壹期

結語

民國一百零四年七月
第壹期

　　唱片工業的成熟是在一九二〇年代，尤其在美國的爵士流行音樂錄製成唱片並行銷到全世界之後，各國的流行音樂開始起步。在亞洲，中國、台灣、日本的流行歌都有其共通性，特別是在地域接近下，相互影響的機會很大，一九二〇年代到一九三〇年代間，上海、東京及台北之間的航運交通已相當頻繁，文化也相互影響。以台灣來說，殖民宗主國日本的文化以及傳統的中國文化在此地交會，上海及東京的流行風潮，透過媒介的傳播直接影響台北的社會，流行歌唱片正是其中之一的媒介，因此台灣在發展流行歌時，借鏡的目標正是中國上海及日本東京。根據目前的資料，中國上海的時代新曲、日本流行歌翻譯改編以及台灣傳統民謠，都成為台灣流行歌的樣貌，最後，在一九三二年左右，屬於台灣的流行歌型式才被確定。

　　第一波流行潮流正是以電影內容來填寫主題歌曲，其電影是從中國上海引進的，但其作詞、作曲者是台灣人，因此曲調及歌詞形式是屬於台灣本土傳統，然而編曲者卻是由日本人，並且是以西洋樂器來演奏的進行曲風格。就是在台灣、日本、中國及西洋等多重因素結合下，台灣流行歌展開了初始的樣貌。

　　以文化研究的觀點來看，流行歌的產生是「文化匯流」（transculturation）之結果。身為日本帝國殖民地及中國漢族文化邊陲的台灣，透過旅行與文化交流等媒介，與日本的東京、中國的上海等都會產生接觸點，從中選擇、重新架構或是整合來自都會的文化，創造出新的樣貌，以符合台灣的需求。這個方式造就了台語

流行歌的產生，更重要的是，這種方式也讓台灣開始脫離邊陲，在各種的「拼湊」之中，在建構主體意識上踏出一步，並於日本、中國、西洋之間，找到了「縫隙」，也發展出一條屬於台語流行歌的道路。

台語流行歌的產生是建構主體意識的一步，不容諱言的是，當時台語流行歌的製作幾乎都掌握在日籍資本家的手中，錄音及製作唱片的技術也是由日本唱片公司所掌控。在商業利益考量下，古倫美亞唱片公司首先看見這個商機，以多種角度的嘗試性方式找尋台灣「新調」，開創了台語流行歌及台灣歌仔戲唱片的市場，接著又有日東、泰平、朝日等來自日本本國的唱片公司投入，而台灣本土資金成立的文聲、博友樂、羊標、奧稽、東亞等唱片公司也加入戰局。一九三五年，日本資本額最多的勝利唱片公司也不得不投入人力、物力來製作台語流行歌及台灣歌仔戲唱片，以搶奪市場的占有率。

日治時期的台語流行歌為商業目的下的產品，配合留聲機及唱片工業技術的發達，此一商業性產品得以行銷，引起流行之風潮。可是，隨著戰爭的爆發，唱片的製作逐漸受到國家的統制，以台語流行歌來說，不但要逐漸配合「國策」來出版所謂的「愛國流行歌」，後來又以暢銷的台語流行歌改填日文歌詞，唱出所謂的「軍國色彩」，鼓吹台灣人為國盡忠，最後，台語因不符合「皇民化」的要求而遭到禁止，台語流行歌也只好「消聲」了。

台語流行歌因商業市場的形成而產生，卻因戰爭而消失，但台灣人卻始終沒有忘記這些曾經傳唱多時的流行歌曲，無論在戰前或是戰後，這些歌曲總是陪伴著我們度過艱辛、走過快樂、唱過失戀的痛苦與戀愛的甜蜜，迄今，在各地的電台、卡拉 OK 及電視節目中，這些歌曲依然被傳唱著，因為它們正是代表著生活在此地的人們，內心中最感動的時刻。

附錄：台語唱片總目錄

說明：

1. 本附錄所列日治時期的唱片與歌曲，因唱片出版無標註日期，故不列出版時間。

2. 本附錄之所有用字皆是採用唱片上之用字。例如「種類」欄下之流行小曲，「唱片名稱」欄下之《心忙忙》。

3. 同家唱片公司所出版之同名唱片，是指歌曲演唱時間較長，無法只以一張唱片容納，因此該公司連續發行兩張唱片，故唱片編號亦不同。例如鷹標唱片出版《雪梅思君》編號19009與《雪梅思君》編號19010兩張唱片。

4. 同樣編號，但分列兩筆資料為分屬同張唱片的不同兩面。例如古倫美亞編號80282，《一個紅蛋》一面為林氏好演唱，一面為純純演唱。

5. 由於唱片公司翻唱出版之故，所以會有不同家唱片公司出現同名唱片，例如《黃昏約》、《人道》、《籠中鳥》，原是博友樂唱片出版，但後來日東唱片將其版權買下，重新出版。

6. 備註欄中「●」，表示唱片已發現。

7. 備註欄中「目」，表示僅在唱片公司出版目錄中發現。

8. 備註欄中「單」，表示僅發現歌單，唱片尚未發現。

9. 備註欄中「呂」，呂訴上文章中曾經提及。

10. 備註欄中「陳」，陳君玉文章中曾經提及。

11. 備註欄中「風月報」，日治時期的通俗期刊雜誌《風月報》曾經提及。

12. 唱片名稱中若有出現「？」，表示已難辨識字形。

唱片標籤	編號	唱片名稱	作詞	作曲	歌手	編曲	種類	備註	
鷹標	19005	烏貓行進曲			秋蟾		流行歌	●	
鷹標	19007	打麻雀			劉氏江桃			目	
鷹標	19008	烏貓烏犬團			劉氏江桃／張坤操			●	
鷹標	19009	雪梅思君			幼良		流行小曲	●	
鷹標	19010	雪梅思君			幼良		流行小曲	●	
鷹標	19011	五更思君			匏仔桂			●	
鷹標	19019	跪某歌			阿快		流行歌	●	
鷹標	19020	跪某歌			阿快		流行歌	●	
鷹標	19020	五更思想			阿快		流行歌	●	
鷹標	19021	業佃行進曲			秋蟾		宣傳歌	●	
鷹標	19022	台灣小作慣行改善歌			秋蟾		宣傳歌	●	
鷹標	19023	火燒紅蓮寺			阿扁			目	
鷹標	19024	火燒紅蓮寺			阿扁			目	
鷹標	19041	毛斷女			男女合唱			目	
飛行機	19102	雪梅思君			幼良		流行小曲	●	
飛行機	19103	雪梅思君			幼良		流行小曲	●	
古倫美亞	80017	五更鼓			男女合唱		流行新曲	●	
古倫美亞	80094	十二更鼓			秋蟾		流行新曲	●	
古倫美亞	80074	孟姜女			劉清香		流行新曲	目	
古倫美亞	80120	籠中鳥			劉清香		流行新曲	目	
古倫美亞	80121	新雪梅思君			月中娥		流行新曲	目	
古倫美亞	80122	新雪梅思君			月中娥		流行新曲	目	
古倫美亞	80123	草津節			清香／思明		流行新曲	●	
古倫美亞	80123	打某歌			清香／思明		流行新曲	●	
古倫美亞	80167	愛玉自嘆	梁松林	王文龍	純純／玉葉		悲戀情曲	●	
古倫美亞	80168	愛玉自嘆	梁松林	王文龍	純純／玉葉		悲戀情曲	●	
古倫美亞	80169	戒嫖歌	張雲山人		純純		流行歌曲	●	
古倫美亞	80170	烏貓新婦	張雲山人		純純	井田一郎	流行歌曲	●	
古倫美亞	80170	掛名夫妻	張雲山人		玉葉	井田一郎	流行歌曲	●	

唱片標籤	編號	唱片名稱	作詞	作曲	歌手	編曲	種類	備註	
古倫美亞	80171	燒酒是淚也是吐氣	張雲山人	古賀政男	純純		影片主題歌	目、單	
古倫美亞	80172	桃花泣血記	詹天馬	王雲峰	純純	奧山貞吉	影片主題歌	●	
古倫美亞	80184	台北行進曲	張雲山人	井田一郎	純純		流行歌曲	●	
古倫美亞	80185	去了的夜曲	若夢譯詞	古賀政男	純純		流行歌曲	●	
古倫美亞	80185	ザッツオーケー	方萬全譯詞	奧山貞吉	純純		流行歌曲	●	
古倫美亞	80191	新嘆煙花	張雲山人	文藝部	素珠	井田一郎	流行歌曲	●	
古倫美亞	80192	五更別君			純純		流行歌曲	目	
古倫美亞	80193	五更別君			純純		流行歌曲	目	
古倫美亞	80203	結婚行進曲			純純		流行歌曲	目	
古倫美亞	80207	懺悔的歌	李臨秋	蘇桐	純純	井田一郎	影片主題歌	●	
古倫美亞	80207	倡門賢母的歌	李臨秋	蘇桐	純純	井田一郎	影片主題歌	●	
古倫美亞	80214	青春怨			愛卿／省三		流行歌曲	●	
古倫美亞	80213	女性新風景	若夢	王文龍	純純／玉葉		流行歌曲	●	
古倫美亞	80225	蓮英嘆世			愛卿／省三		流行歌曲	目	
古倫美亞	80226	離君思想			純純		流行小曲	●	
古倫美亞	80245	青春夢			純純		流行歌曲	目	
古倫美亞	80246	毛斷相褒	陳君玉	陳君玉	愛卿／省三		流行歌曲	●	
古倫美亞	80250	老青春	林清月	文藝部	青春美	奧山貞吉	流行歌曲	●	
古倫美亞	80250	怪紳士	李臨秋	王雲峰	純純	奧山貞吉	影片主題歌	●	
古倫美亞	80273	紅鶯之鳴	德音		林氏好	奧山貞吉	流行歌曲	● 1933.11.18	
古倫美亞	80273	跳舞時代	陳君玉	鄧雨賢	純純	仁木	流行歌曲	●	33/11/18
古倫美亞	80274	月夜愁	周添旺	鄧雨賢	純純	奧山貞吉	流行歌曲	●	
古倫美亞	80274	珈琲！珈琲！	德音		青春美	古關	流行歌曲	●	
古倫美亞	80275	請聽我唱	吳德貴	高金福	青春美		流行歌曲	●	
古倫美亞	80275	琴韻	廖文瀾	鄧雨賢	林氏好		流行歌曲	●	

唱片標籤	編號	唱片名稱	作詞	作曲	歌手	編曲	種類	備註	
古倫美亞	80276	算命先生	德音		純純／青春美	奧山貞吉	流行歌曲	●	
古倫美亞	80276	噯加啦將	德音		純純		流行歌曲	●	
古倫美亞	80282	一個紅蛋	李臨秋	鄧雨賢	林氏好	奧山貞吉	影片主題歌	● 1934	1934
古倫美亞	80282	一個紅蛋	李臨秋	鄧雨賢	純純	奧山貞吉	影片主題歌	●	
古倫美亞	80283	望春風	李臨秋	鄧雨賢	純純	仁木	流行歌曲	●	
古倫美亞	80283	單思調	陳君玉	黃忠恕	青春美	奧山貞吉	流行歌曲	●	
古倫美亞	80289	相思欉	若夢	文藝部	純純	夜詩	流行歌曲	●	
古倫美亞	80289	紅花淚	吳德貴	文藝部	純純	奧山貞吉	流行歌曲	●	
古倫美亞	80290	落花流水			林氏好		流行歌曲	目	
古倫美亞	80295	花前夜曲	周添旺	周添旺	純純	奧山貞吉	流行歌曲	●	
古倫美亞	80295	青春嘆歌	德音		純純／青春美	奧山貞吉	流行歌曲	●	
古倫美亞	80296	甜蜜的家庭			林氏好		流行歌曲	目	北京話
古倫美亞	80296	搖籃曲			林氏好		流行歌曲	目	北京話
古倫美亞	80297	開花嘆	李臨秋	鄧雨賢	純純	奧山貞吉	流行歌曲	●	
古倫美亞	80297	戀愛的路上	若夢	周添旺	純純	中野	流行歌曲	●	
古倫美亞	80298	咱台灣	蔡培火	蔡培火	林氏好		流行歌曲	單	
古倫美亞	80298	橋上美人	陳君玉	鄧雨賢	林氏好		流行歌曲	單	
古倫美亞	80300	雨夜花	周添旺	鄧雨賢	純純		流行歌曲	●	
古倫美亞	80300	不敢叫	李臨秋	王雲峰	張傳明		流行歌曲	●	
古倫美亞	80301	送君詞	李臨秋	王雲峰	純純		流行歌曲	●	
古倫美亞	80301	落花恨	李臨秋	王雲峰	愛愛		流行歌曲	●	
古倫美亞	80306	未來夢	陳君玉	周添旺	愛愛		流行歌曲	●	
古倫美亞	80306	都會的早晨	李臨秋	王雲峰	純純		影片主題歌	● 1935.1.29	
古倫美亞	80307	蓬萊花鼓	陳君玉	高金福	純純		流行歌曲	●	
古倫美亞	80307	無醉不歸	李臨秋	王雲峰	張傳明		流行歌曲	●	
古倫美亞	80311	自由船	李臨秋	王雲峰	純純		流行歌曲	●	
古倫美亞	80311	那著按呢	陳君玉	鄧雨賢	曉鳴		流行歌曲	●	
古倫美亞	80312	河邊春夢	周添旺	黎明	靜韻		流行歌曲	●	
古倫美亞	80312	青春花鼓	周添旺	鄧雨賢	嬌英		流行歌曲	●	
古倫美亞	80313	摘茶花鼓	陳君玉	高金福	純純		流行歌曲	●	
古倫美亞	80313	梅前小曲	陳君玉	鄧雨賢	雪蘭		流行歌曲	●	

唱片標籤	編號	唱片名稱	作詞	作曲	歌手	編曲	種類	備註
古倫美亞	80314	青春時代	張佳修	蘇桐	嬌英		流行歌曲	●
古倫美亞	80314	戀是妖精	德音	德音	純純		流行歌曲	●
古倫美亞	80319	夜夜愁	周添旺	蘇桐	嬌英／靜韻		流行歌曲	●
古倫美亞	80319	城市之夜	李臨秋	王雲峰	純純		影片主題歌	●
古倫美亞	80320	速度時代	蘭谷	鄧雨賢	嬌英／靜韻		流行歌曲	目
古倫美亞	80320	望月嘆	李曾	鄧雨賢	愛愛		流行歌曲	目
古倫美亞	80321	薄命花	陳君玉	鄧雨賢	純純		流行歌曲	目
古倫美亞	80321	凋落花	白馬洲	蘇桐	嬌英		流行歌曲	目
古倫美亞	80325	閨女嘆	陳君玉	文藝部	雪蘭		流行歌曲	●
古倫美亞	80325	人生	李臨秋	王雲峰	純純		影片主題歌	●
古倫美亞	80326	海邊月	陳君玉	蘇桐	嬌英		流行歌曲	目
古倫美亞	80326	漁光曲	守民	文藝部	曉鳴		流行歌曲	目
古倫美亞	80330	碎心花	周添旺	鄧雨賢	嬌英		流行歌曲	● 1935.8.20
古倫美亞	80330	和尚行進曲	陳君玉	鄧雨賢	曉鳴		流行歌曲	●
古倫美亞	80331	不滅的情	周添旺	鄧雨賢	嬌英		流行歌曲	●
古倫美亞	80331	織女怨	吳德貴	高金福	純純		流行歌曲	●
古倫美亞	80332	青春城	周添旺	文藝部	雪蘭		流行歌曲	●
古倫美亞	80332	臨海曲	陳君玉	鄧雨賢	曉鳴		流行歌曲	●
古倫美亞	80333	觀月花鼓	陳君玉	高金福	純純		流行歌曲	●
古倫美亞	80333	異鄉夜月	周添旺	王雲峰	愛愛		流行歌曲	●
古倫美亞	80334	月下思戀	文瀾	鄧雨賢	雪蘭		流行歌曲	●
古倫美亞	80334	對獨枕	李臨秋	鄧雨賢	青春美		流行歌曲	●
古倫美亞	80335	望落月	吳德貴	高金福	純純		流行歌曲	目
古倫美亞	80335	戀愛村	蘭谷	鄧雨賢	靜韻／俊卿		流行歌曲	目
古倫美亞	80338	你害我	李臨秋	鄧雨賢	純純		流行歌曲	●
古倫美亞	80338	我愛你	李臨秋	鄧雨賢	純純		流行歌曲	●
古倫美亞	80339	夜開花	陳君玉	文藝部	純純		流行歌曲	目
古倫美亞	80339	一身輕	李臨秋	蘇桐	純純		流行歌曲	目
古倫美亞	80340	想要彈像調	陳君玉	鄧雨賢	純純		流行歌曲	●
古倫美亞	80340	月下思君	曾蟬	鄧雨賢	雪蘭		流行歌曲	●
古倫美亞	80341	遊子吟	村老	蘇桐	嬌英		流行歌曲	目
古倫美亞	80341	恨金魔	吳德貴	王雲峰	純純		流行歌曲	目
古倫美亞	80342	幻影	白媽洲	陳清銀	純純		流行歌曲	●
古倫美亞	80342	賣笑淚	王天助	陳清銀	靜韻		流行歌曲	●
古倫美亞	80344	深閨怨	李臨秋	王雲峰	純純		流行歌曲	●

唱片標籤	編號	唱片名稱	作詞	作曲	歌手	編曲	種類	備註	
古倫美亞	80344	心肝是什麼	陳君玉	蘇桐	純純		流行歌曲	●	
古倫美亞	80345	空房私怨	曾蟬	鄧雨賢	雪蘭		流行歌曲	目	
古倫美亞	80345	黃昏嘆	守民	王雲峰	曉鳴		流行歌曲	目	
古倫美亞	80346	姊妹心	若夢	鄧雨賢	純純		流行歌曲	目	
古倫美亞	80346	風中燭	李臨秋	王雲峰	嬌英 / 曉鳴		流行歌曲	目	
古倫美亞	80347	望蝶花	白媽洲	蘇桐	嬌英 / 雪蘭		流行歌曲	目	
古倫美亞	80347	寒愁鳥	周添旺	林水木	嬌英		流行歌曲	目	
古倫美亞	80348	初戀讀本	德郎	德郎	純純		流行歌曲	●	
古倫美亞	80348	孤鳥嘆	李臨秋	鄧雨賢	純純		流行歌曲	●	
古倫美亞	80349	空房悲調	若夢	鄧雨賢	青春美		流行歌曲	目	
古倫美亞	80349	青春美	吳德貴	張福源	青春美		流行歌曲	目	
古倫美亞	80350	南國之春	李臨秋	王雲峰	雪蘭		流行歌曲	●	
古倫美亞	80350	女給哀歌	陳達枝	鄧雨賢	雪蘭		流行歌曲	●	
古倫美亞	80351	雨夜孤怨	文瀾	鄧雨賢	嬌英		流行歌曲	單	
古倫美亞	80351	乳母歌	村老	林禮涵	嬌英		流行歌曲	單	
古倫美亞	80352	銀河小曲	周添旺	謝庚申	純純		流行歌曲	目	
古倫美亞	80352	悲戀的歌	文瀾	周添旺	純純		流行歌曲	目	
古倫美亞	80359	鳳陽花鼓	文藝部	文藝部	麗韻華		流行歌曲	單	
古倫美亞	80359	新蓬萊花鼓	周添旺	文藝部	純純 / 愛愛		流行歌曲	單	
古倫美亞	80360	巷仔路	陳達儒	陳秋霖	愛愛		新小曲	●	
古倫美亞	80360	白夜賞月	張佳修	鄧雨賢	雪蘭 / 俊卿		流行歌曲	●	
古倫美亞	80371	來啦！	周添旺	文藝部	純純 / 吳成家		流行歌曲	單	
古倫美亞	80371	嘆環境	李遂初	鄧雨賢	真真		流行歌曲	單	
古倫美亞	80372	異鄉之月	文藝部	鄧雨賢	嬌英		流行歌曲	●	
古倫美亞	80372	新女性	李臨秋	蘇桐	愛愛		影片主題歌	●	
古倫美亞	80380	歸來	李臨秋	王雲峰	愛愛		影片主題歌	●	
古倫美亞	80380	南風謠	陳君玉	鄧雨賢	純純 / 愛愛		流行歌曲	●	
古倫美亞	80381	蒼白殘花	吳德貴	鄧雨賢	純純		流行歌曲	目	
古倫美亞	80381	夜半路上	周添旺	鄧雨賢	真真		流行歌曲	目	
古倫美亞	80387	風微微	周添旺	蘇桐	純純		新小曲	●	
古倫美亞	80387	夜半的 大稻埕	陳君玉	姚讚福	純純		流行歌曲	●	
古倫美亞	80388	出水蓮花	若夢	鄧雨賢	純純		流行歌曲	目	

唱片標籤	編號	唱片名稱	作詞	作曲	歌手	編曲	種類	備註	
古倫美亞	80388	無愁君子	李臨秋	陳秋霖	吳成家		影片主題歌	目	
古倫美亞	80389	暮江小曲	陳達儒	林木水	艷艷		流行歌曲	目	
古倫美亞	80389	登山歌	文瀾	鄧雨賢	俊卿		流行歌曲	目	
古倫美亞	80393	見誚草	陳君玉	邱再福	愛愛		流行歌曲	目	
古倫美亞	80393	月夜思戀	李心匏	陳清銀	雪蘭		流行歌曲	目	
古倫美亞	80394	落花吟	周宜文	陳秋霖	純純		流行歌曲	目	
古倫美亞	80394	花粉地嶽	文蘭	周添旺	嬌英		流行歌曲	目	
古倫美亞	80395	秋雨夜別	周添旺	鄧雨賢	純純		流行歌曲	目	
古倫美亞	80395	玉堂春	李臨秋	王雲峰	雪蘭		流行歌曲	目	
古倫美亞	80396	南國情波	周宜華	陳秋霖	愛愛		流行歌曲	目	
古倫美亞	80396	愁聲悲韻	蘭谷	王雲峰	純純		流行歌曲	目	
古倫美亞	80399	春宵雨	郭水源	潘榮枝	純純		流行歌曲	目	
古倫美亞	80399	江上夜月	周宜文	鄧雨賢	靜韻		流行歌曲	目	
古倫美亞	80400	夜合花	陳君玉	邱再福	愛愛		流行歌曲	●	
古倫美亞	80400	愛的幸福	張佳修	周添旺	靜韻		流行歌曲	●	
古倫美亞	80401	江邊花	文藝部	謝庚申	艷艷		流行歌曲	目	
古倫美亞	80401	清炎的愛	周添旺	鄧雨賢	曉鳴		流行歌曲	目	
古倫美亞	80426	江邊花	文藝部	謝庚申	艷艷			● 再版	
古倫美亞	80426	雨夜花	周添旺	鄧雨賢	純純			● 再版	
利家黑標	T128	因為你			宋劍峰		流行歌	目	
利家黑標	T139	倫伯行進曲			玉梅		流行歌	目	
利家黑標	T140	情春	若夢		梅英		流行歌	●	
利家黑標	T141	八月十五嘆月			梅英／ 金龍		流行小曲	●	
利家黑標	T142	維新戀愛			冬氣王		流行歌	●	
利家黑標	T161	河畔悲曲			林泰山		流行歌	目	
利家黑標	T161	小情人			梅英／ 金福		流行歌	目	
利家黑標	T162	望郎早歸			梅英		流行歌	●	
利家黑標	T189	詳細想看覓			梅英		流行歌	目	
利家黑標	T202	夢妹悲聲			玉樹		流行歌	目	
利家黑標	T203	夢妹悲聲			玉樹		流行歌	目	
利家黑標	T230	仰頭看天			玉梅		流行歌	● （客語）	
利家黑標	T230	送情人			玉梅		流行歌	● （客語）	
利家黑標	T239	瓶中花	李臨秋	林綿隆	青春美	奧山 貞吉	流行歌	●	

唱片標籤	編號	唱片名稱	作詞	作曲	歌手	編曲	種類	備註	
利家黑標	T239	怨嘆薄情女	黃梁夢	王文龍	青春美	角田	流行歌	●	
利家黑標	T263	元宵情曲			青春美		流行歌由	●	
利家黑標	T263	風流陳三			福財		流行歌曲	●	
利家黑標	T264	無憂花			玉蘭		流行歌	●	
利家黑標	T264	啼笑因緣			福財		影片主題歌	●	
利家黑標	T344	四季譜			青春美		流行歌	●	
利家黑標	T344	百花香			青春美		流行歌	●	
利家黑標	T354	天涯歌人			青春美		流行歌	目	
利家黑標	T354	回想情史			福財		流行歌	目	
利家黑標	T365	安慰舞曲			青春美		流行歌	目	
利家黑標	T366	生理機關			青春美		流行歌	目	
利家黑標	T366	凱旋詞			福財		流行歌	目	
利家黑標	T379	密林的黃昏	周添旺	鄧雨賢	曉鳴		流行歌	●	此為周添旺之說法,但作詞者可能是陳君玉
利家黑標	T379	摩登佳人			梅英		流行歌	●	
利家紅標	T1007	對花	李臨秋	鄧雨賢	純純 /青春美		流行歌	●	
利家紅標	T1007	春宵吟	周添旺	鄧雨賢	雪蘭		流行歌	●1935.1.29	
利家紅標	T1008	春江曲	陳君玉	鄧雨賢	嬌英		流行歌	●	
利家紅標	T1008	三姊妹	陳君玉	鄧雨賢	福財		流行歌	●	
利家紅標	T1015	落霞孤鶩	李臨秋	王雲峰	青春美		影片主題歌	●	
利家紅標	T1015	情春小曲	周添旺	鄧雨賢	雪蘭		流行歌	●	
利家紅標	T1016	望郎榮歸	周添旺	陳運旺	雪蘭		流行歌	●	
利家紅標	T1016	夜裡思君	王湯盤	蘇桐	嬌英		流行歌	●	
利家紅標	T1017	四月薔薇	周添旺	周添旺	雪蘭		流行歌	●	
利家紅標	T1017	稻江夜曲	文瀾	鄧雨賢	嬌英		流行歌	●	
利家紅標	T1018	蝶花夢	張佳修	鄧雨賢	靜韻		流行歌	●	
利家紅標	T1018	青春美呢	吳德貴	邱再福	青春美		流行歌	●	
利家紅標	T1025	紅淚影	李臨秋	王雲峰	青春美		影片主題歌	●	
利家紅標	T1025	天國再緣	詔朗	王文龍	琴伶		流行歌	●	
利家紅標	T1026	工場行進曲			雪蘭 /俊卿 /鳳英			●	
利家紅標	T1142	昏心鳥	陳君玉	鄧雨賢	琴伶		流行歌	●	
利家紅標	T1142	愁人	文藝部	鄧雨賢	靜韻		流行歌	●	
利家紅標	T1160	黃昏街	周添旺	蘇桐	純純		小曲	單	

唱片標籤	編號	唱片名稱	作詞	作曲	歌手	編曲	種類	備註	
利家紅標	T1160	戀或是煩	陳君玉	高金福	曉鳴		流行歌	單	
利家紅標	T1161	滿面春風	周添旺	鄧雨賢	純純／愛愛		流行歌	●	
利家紅標	T1161	不可憂愁	陳君玉	蘇桐	艷艷		流行歌	●	
利家紅標	T1162	上海哀愁	周添旺	周添旺	純純		流行歌	●	
利家紅標	T1162	廈門行進曲	韶琅	周添旺	純純／愛愛		流行歌	●	
利家紅標	T1163	五更譜	韶朗	鄧雨賢	純純／愛愛／艷艷		流行歌	●	
利家紅標	T1163	純情夜曲	周添旺	鄧雨賢	愛愛		流行歌	●	
利家紅標	T1164	晚秋嘆	德音	文藝部	純純		流行歌	●	
利家紅標	T1164	憶！故鄉	周添旺	周添旺	艷艷		流行歌	●	
利家紅標	T1165	河畔宵曲	詩雨	周添旺	純純		流行歌	●	
利家紅標	T1165	安平小調	陳君玉	鄧雨賢	純純／愛愛／艷艷		流行歌	●	
利家紅標	T1166	孤雁悲月	文藝部	鄧雨賢	愛愛		流行歌	●	
利家紅標	T1166	更深深	周添旺	鄧雨賢	艷艷		流行歌	●	
利家紅標	T1167	江上月影	周添旺	鄧雨賢	純純		流行歌	●	
利家紅標	T1167	姊妹情	陳運枝	周添旺	愛愛		流行歌	●	
利家紅標	T1168	昨日的心	陳君玉	邱再福	純純／愛愛		流行歌	●	
利家紅標	T1168	小雨夜戀	陳君玉	鄧雨賢	純純／愛愛／艷艷		流行歌	●	
利家紅標	T1170	春宵夢	周添旺	周添旺	愛愛		流行歌	●	
利家紅標	T1170	南國花譜	周添旺	鄧雨賢	純純／愛愛／艷艷		流行歌	●	
利家紅標	T1171	空抱琵琶	陳君玉	鄧雨賢	純純				
利家紅標	T1171	青春無情	文藝部	姚讚福	艷艷				
利家紅標	T1172	南海春光	周添旺	鄧雨賢	純純		流行歌	●	
利家紅標	T1172	迎春曲	周添旺	鄧雨賢	愛愛		流行歌	●	
利家紅標	T1173	春春謠	陳君玉	陳清銀	純純／愛愛		流行歌	目	
利家紅標	T1173	美麗春	文藝部	詩雨（選曲）	純純／愛愛		流行歌	目	
勝利	F1001	春風	徐富	王雲峰	王福		流行歌	●	
勝利	F1001	路滑滑	顏龍光	張福興（編）	賴氏碧霞		新小曲	●	

唱片標籤	編號	唱片名稱	作詞	作曲	歌手	編曲	種類	備註	
勝利	F1003	月夜遊賞	林清月	張福興	張福興 / 柯明珠		歌謠調	●	
勝利	F1013	黎明	櫪馬	陳清銀	王福		流行歌	●	
勝利	F1013	父母勞碌	林清月	陳清銀	賴氏 碧霞		勸孝歌	●	
勝利	F1025	君薄情	林清月	張福興	陳氏 寶貴		流行歌	●	
勝利	F1025	忍暢氣	薛祖澤	張福興	吳成家		流行歌	●	
勝利	F-1030	酸喃甜	林清月	薛祖澤	賴碧霞		新小曲	單	
勝利	F-1030	同甘苦	楊松茂	陳清銀	王福 / 陳招治		流行歌	單	
勝利	F-1045	重婚	陳達儒	陳清銀	王福		影片主題歌	單	
勝利	F-1045	怨恨	陳達儒	林木水	彩雪		影片主題歌	單	
勝利	F1046	青樓怨	林清月	顏爵花	蔡彩雪 / 陳寶貴		流行歌	●	
勝利	F1046	籠床貓	顏龍光	薛祖澤	張永吉 / 卡玉		小曲	●	
勝利	F1050	戀愛的博士	洪昶榮	陳清銀	王福		歌舞曲	目	
勝利	F1050	桃花歌	林清月	陳清銀	彩雪		歌舞曲	目	
勝利	F1058	半夜調	陳君玉	蘇桐	彩雪		流行歌	目	
勝利	F1058	海邊風	趙怪仙	陳秋霖	牽治		小曲	目	台語流行歌 35 年史列為「陳達儒」
勝利	F1059	月下哀怨	櫪馬	陳清銀	彩雪		流行歌	目	
勝利	F1059	暗暗想	趙怪仙	陳秋霖	牽治		小曲	目	
勝利	F1060	清夜懷	顏龍光	薛祖澤	秀鑾		小曲	目	
勝利	F1060	黃昏怨	陳達儒	王福	彩雪		流行歌	目	
勝利	F1062	月光光	趙怪仙	林水木	秀鑾		流行歌	目	
勝利	F1062	美滿花		蘇桐	卡玉		小曲	目	
勝利	F1063	採花蜂	吳振烈	玉蘭	秀鑾		流行歌	目	
勝利	F1063	十七八	趙怪仙	黃炳霖	牽治		小曲	目	
勝利	F1066	思春	陳曉綠	姚讚福	秀鑾			●	
勝利	F1066	揀茶歌	顏龍光	薛祖澤	秀鑾			●	
勝利	F1070	蝶花恨	曾金泉	姚讚福	王福		流行歌	目	
勝利	F1070	琵琶怨	趙怪仙	王文龍	彩雪		流行歌	目	
勝利	F1071	女兒經	陳達儒	蘇桐	彩雪		影片主題歌	●	
勝利	F1071	快樂	陳達儒	蘇桐	牽治		影片主題歌	●	
勝利	F1072	戀愛風	陳君玉	王福	秀鑾		流行歌	●	

唱片標籤	編號	唱片名稱	作詞	作曲	歌手	編曲	種類	備註
勝利	F1072	夜來香	陳達儒	陳秋霖	牽治		流行小曲	●
勝利	F1073	我的青春	陳達儒	姚讚福	王福		流行歌	●
勝利	F1073	窗邊小曲	陳達儒	姚讚福	牽治		流行小曲	●
勝利	F1074	柳樹影	陳達儒	陳秋霖	秀鑾		流行小曲	●
勝利	F1074	暗相思	陳達儒	薛祖澤	牽治		梆子小曲	●
勝利	F1075	桃花鄉	陳達儒	王福	王福		流行歌	●
勝利	F1075	白牡丹	陳達儒	陳秋霖	根根		流行小曲	●
勝利	F1076	心酸酸	陳達儒	姚讚福	秀鑾		流行歌	●
勝利	F1076	雙雁影	陳達儒	蘇桐	秀鑾		流行小曲	●
勝利	F1077	送出帆	陳達儒	林禮涵	秀鑾		流行歌	●
勝利	F1077	素心蘭	陳達儒	玉蘭	根根		流行歌	●
勝利	F1078	那無兄	陳達儒	林綿隆	秀鑾		流行歌	目
勝利	F1078	黃昏城	姚讚福	姚讚福	王福		流行歌	目
勝利	F1079	初戀花	陳達儒	蘇桐	秀鑾		流行歌	●
勝利	F1079	南國小調	陳達儒	蘇桐	根根		流行小曲	●
勝利	F1080	悲戀的酒杯	陳達儒	姚讚福	秀鑾		流行歌	●
勝利	F1080	三線路	陳達儒	林綿隆	秀鑾		流行小曲	●
勝利	F1081	心驚驚	陳達儒	林綿隆	秀鑾		流行歌	●
勝利	F1081	春情小調	陳達儒	王福	秀鑾		流行小曲	●
勝利	F1082	新春曲	陳達儒	王福	根根		流行小曲	●
勝利	F1082	永遠的微笑	陳達儒	陳秋霖	根根		流行小曲	●
勝利	F1083	雨中鳥	陳達儒	林綿隆	根根		流行歌	●
勝利	F1083	搭心君	陳達儒	王福	根根		流行小曲	●
勝利	F1085	戀愛快車	陳達儒	王福	王福		流行歌	●
勝利	F1085	紗窗月	陳達儒	姚讚福	岡市		流行小曲	●
勝利	F1086	欲怎樣	陳達儒	王福	秀鑾		流行歌	●
勝利	F1086	日日春	陳達儒	蘇桐	鶯鶯		流行小曲	●
勝利	F1087	悲情夜曲	陳達儒	姚讚福	秀鑾		流行歌	●
勝利	F1087	秋風	陳達儒	陳秋霖	岡市		流行小曲	●
勝利	F1088	春帆	陳達儒	姚讚福	王福		流行歌	●
勝利	F1088	相思樓	陳達儒	姚讚福	岡市		流行小曲	●
勝利	F1089	亂紛紛	陳達儒	王福	岡市		流行歌	目
勝利	F1089	茉莉花	陳達儒	陳水柳	秀鑾		流行小曲	目
勝利	F1090	白芙蓉	陳達儒	陳秋霖	秀鑾			●
勝利	F1090	鴛鴦夢	陳達儒	文藝部	秀鑾			●
勝利	F1092	何日君再來	陳達儒	王福(編)	秀鑾		流行歌	●
勝利	F1092	青春嶺	陳達儒	蘇桐	王福		流行歌	●

唱片標籤	編號	唱片名稱	作詞	作曲	歌手	編曲	種類	備註	
勝利	F1093	天清清	陳達儒	姚讚福	王福 / 秀鑾		流行歌	●	
勝利	F1093	黛玉葬花	薛祖澤	王福	罔市		流行歌	●	
勝利	F1094	白蓮花	鄭曉鐘	姚讚福			流行小曲	●	
勝利	F1094	月夜嘆	周慶福	姚讚福			流行歌	●	
勝利	F1095	蝴蝶對薔薇	陳達儒	姚讚福			流行歌	●	
勝利	F1095	新毛毛雨	鄭曉鐘				流行歌	●	
勝利		想啥款	陳君玉	蘇桐				陳	
勝利		思酒	林清月	周玉當	王福		流行歌	風月報	
勝利		戴酒桶	林清月	張福興	陳氏 寶貴		流行歌	風月報	
勝利	F1008	戀愛路	徐富	陳清銀	柯明珠		流行歌	●	
勝利	F1008	清閒快樂	林清月	王雲峰	張福興 / 柯明珠		流行歌	●	
勝利		長相思	林清月	張福興	柯明珠		流行歌	風月報	
勝利		女給	廖永清	陳清銀	陳氏 寶貴		流行歌	風月報	
勝利		無奈何	林清月	張福興	王福		流行歌	風月報	
博友樂	F500	一夜差錯	李臨秋	王雲峰	博友 樂孃	仁木		●	
博友樂	F500	四季相思	李臨秋	王雲峰	博友 樂孃	良一		●	
博友樂	F501	籠中鳥	郭博容	邱再福	德音 / 青春美	仁木		●	
博友樂	F501	絮思夢	陳君玉	高金福	青春美			●	
博友樂	F502	逍遙鄉	陳君玉	周添旺				陳	
博友樂	F503	人道	李臨秋	邱再福	青春美	仁木	影片主題歌	●	
博友樂	F503	蝴蝶夢	李臨秋	王雲峰	德音	良一	影片主題歌	●	
博友樂	F505	野玫瑰	李臨秋	王雲峰	春代	仁木	影片主題歌	●	
博友樂	F505	漂浪花	李臨秋	王雲峰	青春美	良一	流行歌	●	
博友樂	F506	有約那無來			春代			●	
博友樂	F506	彈琵琶			春代			●	
博友樂	F507	憶郎君	博博	陳運旺	春代			●	
博友樂	F507	浮萍			春代			●	
博友樂	F508	一心兩岸	陳君玉	邱再福	青春美			●	
博友樂	F508	深夜的玫瑰	陳君玉	高金福	青春美			●	
博友樂	F509	黃昏嘆	李臨秋	王雲峰	青春美	仁木	流行歌	單	
博友樂	F509	飄風夜花	李臨秋	邱再福	春代	仁木	流行歌	單	
博友樂	F510	風動石	陳君玉	邱再福	青春美	仁木	流行歌	●	

唱片標籤	編號	唱片名稱	作詞	作曲	歌手	編曲	種類	備註
博友樂	F510	暗思想	哀雁	再地	春代	阪東	流行歌	●
博友樂	T1000	城隍音頭		岳騷	岳漱琴			●
博友樂	T1000	跪某音頭		岳騷	岳漱琴			●
博友樂	T1001	黃昏約	謝福	謝福	月娥	葉再地	流行歌	●
博友樂	85001	熱愛	博博	張福源	紅玉	阪東	流行歌	●
博友樂	85001	稻江行進曲	鶴亭	葉再地	紅玉	深海	流行歌	●
博友樂	85003	大學皇后	鶴亭	鶴亭	蜜斯台灣	仁木	電影主題歌	●
博友樂	85003	孟姜女	鶴亭	鶴亭	碧玉	謝福	新小曲	●
博友樂	85004	春怨	博博	王雲峰	紅玉		流行歌	●
博友樂	85004	藝術家的希望	博博	王雲峰	紅玉／蜜斯台灣	仁木	流行歌	●
博友樂	85005	變心	林清月	陳清銀	紅玉	阪東	流行歌	●
博友樂	85005	無情的春	磺溪生	陳清銀	蜜斯台灣	阪東	流行歌	●
文聲	1005	農家歌	文藝部	鄧雨賢	江添壽		台灣新民謠	●
文聲	1005	秋夜懷人	文藝部	鄧雨賢	青春美		敘情悲曲	●
文聲	1006	夜裡思情郎	文藝部	鄧雨賢	江添壽			●
文聲	1010	大稻埕行進曲	文藝部	鄧雨賢	江鶴齡		流行歌	（日語）
文聲	1010	挽茶歌	文藝部	鄧雨賢	青春美		台灣新民謠	●
文聲	1012	男女排斥歌	文藝部	文藝部	幼緞／雲龍		流行歌	●
文聲	1017	十二步珠淚	文藝部	鄧雨賢	青春美		敘情悲曲	●
文聲	1072	世醒	王滿良	林泰山	雪嬌		流行曲	●
文聲	1072	因為你	王滿良	林泰山	鶴齡／幼緞		流行曲	●
泰平	82001	啼笑姻緣			林氏好		映畫主題歌	●
泰平	82001	姊妹花			青春美		映畫主題歌	●
泰平	82002	月下搖船	守民	文藝部選	林氏好			●
泰平	82002	紗窗內	守民	鄭有忠	林氏好			●
泰平	82003	花前雁影	林鳳翔	林木水	青春美			●
泰平	82003	街頭的流浪	守真	周玉當	青春美			●
泰平	82003	別時的路			青春美			●
泰平	82004	美麗島	黃得時	朱火生	芬芬			●
泰平	82004	啊小妹啊	陳君玉	高金福	芬芬			●
泰平	82009	春怨	黃金火	施澤民	林氏好		流行歌	●
泰平	82009	織女	守民	張福源	林氏好		民謠	●

唱片標籤	編號	唱片名稱	作詞	作曲	歌手	編曲	種類	備註	
泰平	82010	月下愁	趙櫪馬	陳運旺	青春美		流行歌	●	
泰平	82010	希望的出航	趙櫪馬	林木水	芬芬	朱進勇	流行歌	●	
泰平	82011	四季閨愁	趙櫪馬	陳運旺	青春美		小曲	●	
泰平	82011	送君	趙櫪馬	高金福	青春美		小曲	●	
泰平	82013	南國的春宵	趙櫪馬	陳清銀	青春美		流行歌	目	
泰平	82013	秋夜相思	陳達儒	陳清銀	蓁蓁		流行歌	目	
泰平	82014	望歸舟	廖文瀾	林木水	青春美		流行歌	●	
泰平	82014	農場的情調	水藝	高金福	青春美		民謠	●	
泰平	82015	墓前的花	漂舟	陳運旺	青春美		流行歌	●	
泰平	82015	恨不當初	趙櫪馬	林木水	林氏好		流行歌	●	
泰平	82018	健康花鼓			青春美 / 馬王火			●	
泰平	82018	青春時			芬芬			●	
泰平	82019	哀戀悲曲			青春美			●	
泰平	82019	醒心花			青春美			●	
泰平	82020	煩悶	張生財	張生財	青春美			●	
泰平	82020	月夜孤單	黃石輝	陳清銀	芬芳			●	
泰平	T382	台南行進曲			阿息		流行歌	目	
泰平	T397	水鄉之夜	趙櫪馬	白一良	芬芬		映片主題歌	●	
泰平	T397	琵琶恨	蔡德音	剛蘇	小紅		映片主題歌		
泰平	T398	戀慕追想曲	夢翠	夢翠	赫姐	撰貞	流行歌	●	
泰平	T398	青春行進曲	櫪馬	邱再福	小紅		流行歌	●	
泰平	T399	大家來吃酒	櫪馬	快齋	逸客		流行歌	目	
泰平	T399	愛的勝利	櫪馬	陳運旺	芬芬		流行歌	目	
泰平	T400	小妹妹	曹鶴亭	快齋	掠岸 / 濤音		流行歌	目	
泰平	T400	夢愛兒	德音	陳清銀	赫如		流行歌	目	
泰平	T404	美哥哥	在東	快齋	小紅 / 逸客		流行歌	●	
泰平	T404	憂愁花	徐富	陳清銀	芬芬		流行歌	●	
泰平	T405	尖端的世界	睍雲	睍雲	掠岸 / 濤音		流行歌	●	
泰平	T405	薄情郎	在東	陳運旺	小紅		流行歌	●	
泰平	T407	阿里山姑娘	德音	快齋	赫如		流行歌	目	
泰平	T407	老青春	守愚	逸夫	掠岸 / 濤音		流行歌	目	
泰平	T408	港邊情女	徐富	陳清銀	芬芬		流行歌	目	
泰平	T408	可憐煙花女	曹鶴亭	陳運旺	小紅		流行歌	目	

唱片標籤	編號	唱片名稱	作詞	作曲	歌手	編曲	種類	備註	
泰平	T409	新台北行進曲	在東	快齋	逸客		流行歌	目	
泰平	T409	女給	在東	快齋	芬芬		流行歌	目	
泰平	T413	墓前嘆	漂舟	陳運旺	小紅		流行歌	●	
泰平	T413	懷鄉	櫪馬	邱再福	逸客		流行歌	●	
泰平	T415	放浪的歌	在東	快齋	小紅			●	
泰平	T415	獨傷心	遜庵	滿笑	小紅			●	
泰平	T416	夢見你	在東	滿笑	餘香／赫如			●	
泰平	T416	十八青春	徐富	楊樹木	赫如			●	
泰平	T428	待情人	櫪馬	快齋	小紅			●	
泰平	T428	鴛鴦夢	櫪馬	快齋	芬芳			●	
泰平	T433	良心復活			芬芬		映畫主題歌	目	
泰平	T433	施全那			逸客		映畫主題歌	目	
泰平	T434	別處女			小紅		流行歌	目	
泰平	T434	心肝快變			掠岸／濤音		流行歌	目	
泰平	T435	情海濤			掠岸／濤音		流行歌	目	
泰平	T435	記得舊年送君時			赫如		流行歌	目	
泰平	T436	無錢驚弔猴			逸客		流行歌	目	
泰平	T436	愛慕悲曲			赫如		流行歌	目	
泰平	T437	教學仔先	守愚	快齋	逸客		流行歌	目	
泰平	T437	你的話兒			赫如		流行歌	目	
泰平	T444	先發部隊	德音	陳清銀	太平歌劇團全員			目	
泰平	T450	燒酒若會解心悶	在東	快齋	逸客			●	
泰平	T450	可憐的雀鳥	文藝部	文藝部	赫如			●	
泰平	T555	慈母溺嬰兒	德音	陳清銀	赫如			目	
泰平	T555	春光愁容	德音	陳清銀	赫如			目	
泰平		三嘆梅花	陳君玉	高金福				陳	
泰平		為情一路	趙櫪馬	施澤民				陳	
泰平		送出帆	蔡德音					陳	
麒麟	T2044	火燒尼姑庵	曹鶴亭	曹鶴亭	幼卿		流行歌	目	
麒麟	T3030	失戀狂想曲			阿息／阿桂		流行歌	目	
麒麟	T3031	野和尚			幼卿		流行歌	目	

唱片標籤	編號	唱片名稱	作詞	作曲	歌手	編曲	種類	備註	
聲朗	5003	五更天	凌霜	西鄉	絹絹		新小曲	●	
聲朗	5003	哭墓	凌霜	西鄉	絹絹		新小曲	●	
聲朗		酒杯歌						呂	
新高		士農工商			碧雲		流行歌	●	
日東	2001	黃昏約			月娥			● 日東翻版	
日東	2002	人道	李臨秋	邱再福	青春美	仁木		● 日東翻版	
日東	2002	籠中鳥	郭博容	邱再福	德音／ 青春美	仁木		● 日東翻版	
日東	WS2501	新娘的感情	陳君玉	鄧雨賢	青春美			●	
日東	WS2501	琵琶春怨	陳君玉	陳秋霖	青春美		影片主題歌	●	
日東	WS2502	一剪梅	陳達儒	陳秋霖	青春美			●	
日東	WS2502	日暮山歌	陳君玉	周玉當	青春美			●	
日東	WS2504	隔壁兄	陳君玉	蘇桐	青春美			●	
日東	WS2504	鏡中人	陳達儒	陳秋霖	青春美			●	
日東	WS2505	殘春	陳達儒	姚讚福	青春美	近藤 十九二		●	
日東	WS2505	水蓮花	陳柏盛	陳秋霖	永麗玉	文藝部		●	
日東	WS2512	農村曲	陳達儒	蘇桐	青春美	文藝部		●	
日東	WS2512	望鄉調	謝如李	陳水柳	秀鑾			●	
日東	N602	飄浪花	李臨秋	王雲峰	青春美			●	
日東	N602	野玫瑰	李臨秋	王雲峰	春代		影片主題歌	●	
日東	N603	逍遙鄉	陳君玉	周添旺	青春美／ 春代／ 德音			●	
日東	N604	漁光曲	文藝部	文藝部	如意		影片主題歌	●	
日東	N604	瞑深深	櫪馬	陳秋霖	黃氏鳳			●	
日東	A101	四季紅	李臨秋	鄧雨賢	純純／ 豔豔			●	
日東	A101	不願煞	李臨秋	姚讚福	純純			●	
日東	A102	送君曲	李臨秋	姚讚福	純純	松本健		●	
日東	A102	慰問袋	李臨秋	鄧雨賢	純純	松本健		●	
日東	A103	月給日	李臨秋	姚讚福	純純／ 黎明			單	
日東	A103	賣花娘	陳君玉	尤生發	純純			單	
日東	A104	廣東夜曲	遊吟	鄧雨賢	純純			●	
日東	A104	深夜恨	李臨秋	陳水柳	鈴鈴			●	
日東	A105	處女花	李臨秋	鄧雨賢	艷艷	南春樹		●	

唱片標籤	編號	唱片名稱	作詞	作曲	歌手	編曲	種類	備註	
日東	A105	姊妹愛	遊吟	姚讚福	純純／鈴鈴	阪東政一		●	黃春明「台灣組曲」以陳達儒作詞，黃國隆則認為是陳君玉
日東		田家樂	黃得時	林綿隆				陳	
奧稽	F3113	都會夜曲	周添旺	王文龍	麗鶯			●	
奧稽	F3113	過去夢	周添旺	王文龍	麗鶯			●	
奧稽	F3126	酒場行進曲	周添旺	王文龍	麗鶯			●	
奧稽	F3126	微笑青春	周添旺	王文龍	麗鶯			●	
奧稽	F3187	憶戀不捨	文藝部	文藝部	彩雪孃			●	
奧稽	F3187	夜雨	文藝部	文藝部	花錦上			●	
奧稽	F3314	夜深						●	客家
奧稽	F3314	誤認君	文藝部	文藝部	幼緞			●	客家
奧稽	F3405	簷前雨	陳君玉	鄧雨賢	牽治			●	
奧稽	F3405	風微微	姚讚福	姚讚福	牽治			●	
奧稽	F3310	愛與死	文藝部	文藝部	幼緞			●	
奧稽	T3176	待月	王文龍	文藝部	密司奧稽			●	
奧稽	T3176	空中鳥	文藝部	文藝部	彩雪／音人			●	
鶴標	ST1001	愛玉自嘆			玉雲			●	
鶴標	s特312	柴菜歌			名鶴			●	
鶴標	s特316	彩樓配			好味			●	
鶴標	s特334	喜成雙			秋蟾			●	
鶴標	s特334	嘆恩愛			秋蟾			●	
臺華	T500	五更嘆	許雲亭	陳秋霖	雪蘭			●	
臺華	T500	小船帆						●	
臺華	K2000	情花譜	吳德貴	玉蘭				●	
臺華	K2000	月月紅	陳君玉	蘇桐				●	
臺華		黎明山歌	陳君玉	姚讚福				陳	
明星	8014	離別情感						●	
三榮	2005	神女	李臨秋	雪蘭	雪蘭		影片主題歌	●	
三榮	2005	笑兮咱相好	吳德貴	雪蘭	雪蘭			●	
三榮	2008	流浪						●	
三榮	2008	黑茉莉						●	
三榮	3068	寄君曲			秀冬			●	

唱片標籤	編號	唱片名稱	作詞	作曲	歌手	編曲	種類	備註	
東亞	6001	你真無情	陳達儒	陳秋霖	麗玉			●	
東亞	6001	夜半的酒場	陳達儒	陳秋霖	鳳卿			●	
東亞		可憐的青春	陳達儒	陳秋霖				陳	
東亞		戀愛列車	陳君玉	陳秋霖				陳	
東亞		滿山春色	陳達儒	陳秋霖				陳	
東亞		終身恨	陳君玉	陳秋霖				陳	
帝蓄	特 30006	阮不知啦	陳達儒	吳成家	月鈴			單	
帝蓄	特 30006	心忙忙	陳達儒	吳成家	月鶯			單	
帝蓄	特 30007	憂國花	陳達儒	八十島	月鶯			●	「愛國花」之誤
帝蓄	特 30007	東亞行進曲	陳達儒	陳秋霖 / 八十島	吳成家 / 月鶯 / 月玲			●	
帝蓄	特 30009	南京夜曲	陳達儒	郭玉蘭	月鶯			●	
帝蓄	特 30009	港邊惜別	陳達儒	八十島	吳成家 / 月鶯 / 月玲			●	
帝蓄		心慒慒	陳達儒	吳成家				陳	
帝蓄		甚麼號做愛	陳達儒	吳成家				陳	
帝蓄	特 30005	有你著有我							
帝蓄	特 30005	煙花愛	陳達儒	陳秋霖	月玲			風月報	
帝蓄		黃昏港	陳達儒					風月報	

台灣流行歌日治時代誌

建議售價 · 480 元

白象文化—印書小舖

設計編印

電　網
郵　址：www.ElephantWhite.com.tw
址：press.store@msa.hinet.net

作　　者：林良哲
校　　對：林良哲、廖仁平、蔡晴如
專案主編：徐錦淳
出版經紀：徐錦淳、黃麗穎、林榮威、吳適意、林孟侃、陳逸儒
設計創意：張禮南、何佳誼
經銷推廣：何思頓、莊博亞、劉育姍、王堉瑞
行銷企劃：張輝潭、劉承薇、莊淑靜、林金郎、蔡晴如
營運管理：黃姿虹、李莉吟、曾千熏
發 行 人：張輝潭
出版發行：白象文化事業有限公司
　　　　　402 台中市南區美村路二段 392 號
　　　　　出版、購書專線：（04）2265-2939
　　　　　傳真：（04）2265-1171
印　　刷：基盛印刷工場
版　　次：2015 年（民 104）七月初版一刷

國 家 圖 書 館 出 版 品 預 行 編 目 資 料

台灣流行歌日治時代誌／林良哲著．─初
版．─臺中市：白象文化，2015.07
　　面：　公分．──
ISBN 978-986-358-143-7（平裝）
1. 流行歌曲　2. 日據時期　3. 台灣
913.6033　　　　　　　　　　　104002095